BAUHAUS

1919–1933

Fotografie und Konzept /
Photography and Concept Hans Engels
Text Ulf Meyer

Prestel

München · Berlin · London · New York

Die Fotoproduktion wurde gesponsert durch HOCHTIEF /
The photo project was sponsored by HOCHTIEF

Umschlag / Cover: Gaststätte / Kornhaus Tavern, Dessau
Fotografie / Photograph: Hans Engels

Prestel Verlag · Königinstraße 9 · 80539 München
Tel. +49-(0)89-38 17 09-0 · Fax +49-(0)89-38 17 09-35
www.prestel.de

Prestel Publishing Ltd. · 4, Bloomsbury Place · London WC1A 2QA
Tel. +44-(0)20-73 23-5004 · Fax +44-(0)20-76 36-8004

Prestel Publishing · 900 Broadway, Suite 603 · New York, NY 10003
Tel. +1-212-995-2720 · Fax +1-212-995-2733

www.prestel.com

Prestel books are available worldwide. Please contact your nearest bookseller or
one of the above addresses for information concerning your local distributor.

Die Deutsche Bibliothek verzeichnet diese Publikation in der Deutschen
Nationalbibliografie; detaillierte bibliografische Daten sind im Internet über
http://dnb.ddb.de abrufbar.

Library of Congress Control Number: 2005911062

Translated from the German by Annette Wiethüchter
and Elizabeth Schwaiger

Lektorat / Editor: Angeli Sachs
Mitarbeit / Editorial Assistance: Sabine Bennecke, Beatrix Birken, Monika Wiedenmann
Gestaltung / Design: Ulrike Schmidt
Umschlaggestaltung / Cover design: Liquid, Augsburg
Herstellung / Production: René Güttler
Reproduktion / Lithography: Reproline Mediateam, München
Druck und Bindung / Printing and binding: MKT Print d.d., Ljubljana, Slovenia

Gedruckt auf chlorfrei gebleichtem Papier /
Printed on acid-free paper

ISBN 3-7913-3613-4
978-3-7913-3613-8

Inhalt
Contents

Vorwort
Foreword

Durch den Anblick der renovierten Meisterhäuser in Dessau entstand bei mir die Idee, nachzuforschen, ob es an anderen Orten neben der bekannten auch noch unbekannte Bauhaus-Architektur gibt. Bei der Diskussion mit verschiedenen Fachleuten stellte ich fest, dass zu diesem Zeitpunkt kein Überblick über die heute noch vorhandenen Bauhaus-Gebäude existierte – und so machte ich mich auf die Suche, zuerst in Archiven, dann auf meinen Reisen. Der Begriff Bauhaus-Architektur bedarf natürlich einer Definition: Die in diesem Buch gezeigten Gebäude stammen von Meistern, Lehrern und Schülern des Bauhauses sowie von Mitarbeitern des Architekturbüros von Walter Gropius und aus einem Zeitraum von der Gründung des Bauhauses 1919 in Weimar bis zu seiner ersten Schließung durch die Nationalsozialisten in Dessau 1932 und zu seiner endgültigen Schließung ein Jahr später in Berlin.

Beim Fotografieren von Architektur interessieren mich besonders die Spuren der Zeit und der Geschichte an und in den Gebäuden, Spuren, die ihre Erbauer und verschiedenen Bewohner hinterlassen haben. Die historische Spannbreite reicht dabei von der Zeit der architektonischen Experimente in den zwanziger Jahren, über die Macht- und Unterdrückungspolitik der Nationalsozialisten, die die meisten Angehörigen des Bauhauses und ihre Ideen in das Exil vertrieben, bis zur visuellen Biederkeit der offiziellen DDR, die dieses Architekturerbe jahrzehntelang ignorierte – aber auch im Westen wurde vieles missachtet und vergessen.

Die Intention dieses Buches ist, das Bekannte wie das Vergessene, das Wiederhergestellte wie das Umgebaute oder Verfallene gleichberechtigt zu dokumentieren und damit ein vollständigeres Panorama der Bauhaus-Architektur im öffentlichen Bewusstsein entstehen zu lassen. Aus den Anfängen dieser Idee eine Architekturdokumentation zu entwickeln, war eine schöne Arbeit, vor allem auch wegen der Menschen, die ich auf meinen Reisen kennengelernt habe. Viele habe ich für diese Idee gewinnen können. Besonders bedanken möchte ich mich bei folgenden Personen und Institutionen:

Richard Anjou, Weimar
Dr. Folke Dietzsch, Ebenleben
Dr. Barbara Happe, Jena
Ines Hildebrand, Dessau

Seeing the restored Masters' houses in Dessau, I was inspired to search for examples of Bauhaus architecture at other sites, both known and unknown. As I entered into discussion with experts in the field, I realized that no one had compiled a comprehensive overview of all existing Bauhaus buildings—and thus began my search, first in the archives, then on the road. It may be necessary to define what I mean when I say "Bauhaus architecture." The buildings featured in this volume were designed by the masters, teachers, and students of the Bauhaus, as well as by the members of Walter Gropius's architecture office. They span a time period beginning with the foundation of the Bauhaus in Weimar in 1919, through its first dissolution in Dessau by the National Socialist regime in 1932, to its final dissolution in Berlin one year later.

In photographing architecture, I am especially interested in the traces left by time and history on and in the buildings—traces left by the builders and subsequent occupants. The historic range in this book spans the era of architectural experimentation in the 1920s, the oppressive totalitarian regime of the Nazis—which drove most Bauhaus members and the Bauhaus ideals into exile—and finally the conservatism that was the official line of the German Democratic Republic, which ignored this architectural heritage for many decades. We must remember, however, that much was also disregarded and allowed to slip into obscurity in the West.

It is the intention of this volume to offer a balanced documentation of known and forgotten buildings, of restored, converted, and dilapidated exponents. It is our hope that this will help to create a more complete and informed image of Bauhaus architecture in the eyes of the public. The initial idea of documenting architecture grew into a beautiful and rewarding task. This is mostly due to the people I encountered in the course of my travels, many of whom I was able to win over for this project. I owe a special debt of gratitude to the following individuals and institutions:

Richard Anjou, Weimar
Dr. Folke Dietzsch, Ebenleben
Dr. Barbara Happe, Jena
Ines Hildebrand, Dessau
Jutta Hobbiebrunken, Essen

Jutta Hobbiebrunken, Essen
Stefan Holzfurtner, München
Karnevalsverein Probstzella
Dr. Rupert Kubon, Dessau
Eckard Lüps, Utting
Prof. Dr. Winfried Nerdinger, München
Prof. Dr. Wolf Tegethoff, München
Axel Tilch, Riederau
Roland Zschoppe, Leipzig.

Die HOCHTIEF AG hat die Kosten der Fotoproduktion dieses Buches getragen. Das Unternehmen hat auch das Meisterhaus Kandinsky/Klee in Dessau (S. 36/37) restauriert und damit der Öffentlichkeit zugänglich gemacht.

Dieses Buch ist Bele gewidmet.

Hans Engels

Stefan Holzfurtner, Munich
Karnevalsverein Probstzella
Dr. Rupert Kubon, Dessau
Eckard Lüps, Utting
Prof. Dr. Winfried Nerdinger, Munich
Prof. Dr. Wolf Tegethoff, Munich
Axel Tilch, Riederau
Roland Zschoppe, Leipzig

Moreover, HOCHTIEF AG generously funded the photographic reproductions in this volume. HOCHTIEF AG has also restored the Klee/Kandinsky Master House in Dessau (see pp. 36 and 37) and opened its doors to the public.

This book is dedicated to Bele.

Hans Engels

Eine Bauhaus-Architektur gibt es nicht
There Is No Such Thing As Bauhaus Architecture!

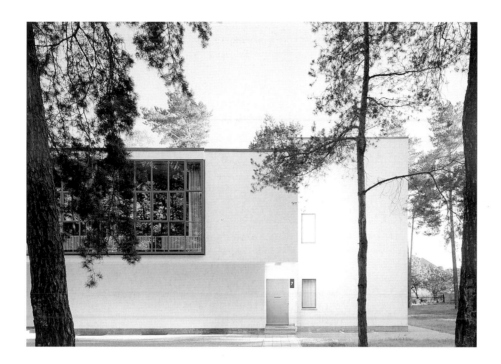

Was Bauhaus-Architektur ist, weiß scheinbar jeder. Selbst Laien haben bei dem Wort ›Bauhaus-Architektur‹ sofort ein Bild vor dem inneren Auge: weiß verputzte Gebäudekuben mit großen, schwarzen Fensterrahmen und Flachdach. Dieses Klischee ist nicht selten verbunden mit einer Bewertung, die entweder voller Bewunderung oder aber abfällig ist. ›Bauhaus-Architektur‹ ist weitgehend zum Synonym für die klassische Moderne geworden. Bis heute hat sie kaum etwas von ihrer Magnetwirkung und Vorbild-Funktion für Generationen von Architekten eingebüßt. Das wird einem klar, wenn man beispielsweise mit Kamera und Architekturführern ausgerüstete japanische Architekturstudenten durch das regnerische Dessau streunen sieht. Die leibhaftige Begegnung mit der ›heroischen Moderne‹ ist jedoch nicht selten enttäuschend.

Künstlerischer Einfluss und reale Bautätigkeit standen in umgekehrtem Verhältnis. Es ist kaum zu glauben, dass das Bauhaus nur 1250 Schüler hatte. Am Bauhaus selbst

Everyone seems to know Bauhaus architecture. Even amateurs, on hearing the term, immediately conjure up images of white cubes with flat roofs and large windows framed in black. This clichéd image frequently accompanies a verdict of either admiration or deprecation, since Bauhaus architecture has generally become synonymous with Classic Modernism. True, the Modern Movement has lost none of its paradigmatic quality or magnetic appeal for architects. One realizes this when observing Japanese students of architecture—equipped with cameras and architectural guidebooks, for example—eagerly scouting around the city of Dessau, even on a rainy day. However, not infrequently, our face-to-face encounter with the "heroic period" of modern architecture is disappointing.

This is because, in part, the artistic influence and building activity of the Bauhaus were disproportionately greater than its output. It is hard to believe that the school had only a total of 1,250 students over the course of its existence.

wurde zudem fast nichts entworfen, das wirklich gebaut wurde. Die realisierten Gebäude haben wegen Bauschäden und überzogener Budgets immer wieder nicht nur für ästhetisches Aufsehen gesorgt. Das ändert nichts daran, dass die am Bauhaus entwickelte Ästhetik weltweite Verbreitung erfuhr.

Gerade so, wie das Bauhaus zum Ausgangspunkt von einflussreichen Gestaltern in aller Welt wurde, hatte es auch als Anziehungspunkt für Entwerfer aus verschiedenen Ländern begonnen: Die Sogwirkung der Institution war für Mittel- und Osteuropäer besonders stark. Das Bauhaus wurde deshalb zu Recht als »Schmiede der europäischen Moderne« bezeichnet. Wie keine zweite Schule hat es den Reformideen seiner Epoche zu Wirkung verholfen und nicht nur pädagogische, sondern auch nachhaltige künstlerische Erfolge hervorgebracht. Nicht zuletzt die berühmten Bauhaus-Feste zeigten das neue Ideal: Leben und Arbeiten geschichts- und vorbehaltlos, kreativ zu verbinden.

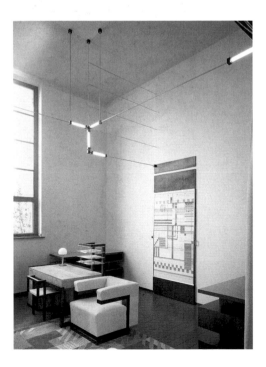

Furthermore, almost all of the projects developed at the Bauhaus remained unexecuted; the ones that were completed often caused an uproar, not only because of their aesthetics but because of structural deficiencies and excessive budgets. Regardless, this did not prevent the architectural sensibilities developed at the Bauhaus from making themselves felt throughout the world.

Not only was the Bauhaus the starting point for influential designers around the globe, it was also a center of attraction, since its founding, for designers from countries in Central and Eastern Europe. The Institution was rightly called the "crucible of European Modernism." Like no other educational institution, it propagated the reform ideas of its era and was effective in terms of its pedagogic system and artistic achievements. Bauhaus parties expressed the new ideals and managed to combine life and work in creative situations unburdened by history.

The closeness between teachers and students and the interrelatedness of theory and practice may have been essential ingredients of the Bauhaus's success. But, the fact that it's curriculum combined state education and workshops as private enterprises gave rise to criticism.

The Bauhaus was not only a school of architecture. On the contrary, architecture played a minor role in the *gesamtkunstwerk* (synthesis of the arts) to which the School was committed. Above all, the Bauhaus strived to unify the various branches of the arts, including sculpture, painting, the decorative arts, and crafts. In fact, graduation from the Bauhaus entailed an examination for the master's diploma by the local chamber of crafts.

Craftsmanship and manufacturing were held in high esteem, and the School's unification of art and craft—following the ideals of Expressionism and the British Arts and Crafts Movement—soon gave way to cooperations with industry and the development of typologies and mass product designs. Though most of the School's intended industrialization of design remained wishful thinking, it gave rise to opposition from local craftsmen who saw the Bauhaus studios as competitors.

The model housing estate of Dessau-Törten is a good example of the functional, economic, and machine-like aesthetics of new construction techniques based on industrial prefabrication. In this regard, Theo van Doesburg, a forerun-

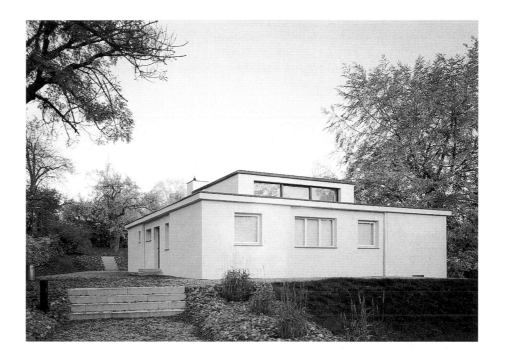

Die Nähe von Lehrenden und Lernenden, von Theorie und Praxis, mag ein wichtiger Bestandteil des Erfolgsrezeptes Bauhaus gewesen sein. Die enge Verbindung von staatlicher Schule und privatwirtschaftlicher Werkstatt gab jedoch auch immer wieder Anlass zu Kritik.

Aber das Bauhaus war keine reine Architekturschule. Im Gegenteil – am Bauhaus, das sich ganz dem Ziel des Gesamtkunstwerks verschrieben hatte, hat die Architektur nur eine Nebenrolle gespielt. Angestrebt wurde vor allem die Einheit von Bildhauerei, Malerei, Kunstgewerbe und Handwerk. Die Ausbildung am Bauhaus wurde mit einer Meisterprüfung vor der örtlichen Handwerkskammer abgeschlossen. Die Hochschätzung des Handwerks und seine angestrebte Verbindung mit der Kunst, die das Bauhaus in seiner ersten Phase durchaus als Kind seiner Zeit – des Expressionismus und der Arts-and-Crafts-Bewegung – auswies, wich bald der Kooperation mit der Industrie, der Typenbildung und Serienherstellung.

ner of the Dutch De Stijl movement, and Russian Constructivism served as strong influences which propelled the Bauhaus from romanticism into industry and married art to the technical world. The Bauhaus exhibit of 1923, in particular Georg Muche's House on the Horn exhibited therein, exemplified this paradigmatic change.

When the Bauhaus was forced to leave Weimar, the city of Dessau welcomed it and promised to build a new school, workshop, and a number of masters' residences. This saved the institution, and the buildings themselves became supreme showpieces of modern architecture.

When Walter Gropius resigned as the School's director in 1928, Bauhaus architecture again took a new direction. His successor, Hannes Meyer, focused on the social aspects of building, concentrating on the needs of the masses rather than the needs of the few who lived in luxury. The urban planner Ludwig Hilberseimer took charge of the Department of Architecture and stated that he did not

Obwohl die Industrialisierung der Gestaltung meist ein Wunschtraum blieb, führte sie zur Opposition der örtlichen Handwerkerschaft, die die Werkstattproduktion am Bauhaus als Konkurrenz wertete. Zweckmäßigkeit und Ökonomie prägten etwa die Versuchssiedlung Törten, deren Maschinenästhetik Ausdruck der industrialisierten Bauweise sein sollte. Die beiden wichtigsten Einflüsse dafür kamen von der De Stijl-Bewegung aus Holland und deren geistigem Vater Theo van Doesburg sowie vom russischen Konstruktivismus. Sie haben dem Bauhaus entscheidende neue Impulse gegeben: weg von der Romantik hin zur Industrie. Kunst und Technik sollten eine neue Einheit eingehen. Die Ausstellung von 1923 und speziell Georg Muches Haus am Horn zeigen diesen Wendepunkt überdeutlich. Das Angebot der Stadt Dessau zur Fortführung des aus Weimar vertriebenen Bauhauses und der Bau eines neuen Schul- und Werkstatt-Gebäudes samt Meisterhäusern hat das Bauhaus in einer Krise konsolidiert und wurde zu einer eindrucksvollen Demonstration der architektonischen Moderne.

Als Walter Gropius 1928 die Direktion der Schule abgab, vollzog die Bauhaus-Architektur abermals einen wichtigen Richtungswechsel: Der politisch linksorientierte Nachfolger Hannes Meyer betonte den sozialen Aspekt der Baukunst und »wollte dem Volk statt dem Luxusbedarf dienen«. Der Stadtplaner Ludwig Hilberseimer wurde Leiter der Architekturabteilung. Bauen war für ihn kein rein ästhetischer Prozess. »Architektur als Affektleistung des Künstlers ist ohne Daseinsberechtigung«, so Hilberseimer, was unmittelbar zu Konflikten mit den Künstlern am Bauhaus führte.

Das Interesse des letzten Bauhausdirektors Ludwig Mies van der Rohe galt primär der Architekturqualität. Mies konzentrierte sich auf die Bau- und Ausbaufächer. Nach der durch die Nationalsozialisten betriebenen Schließung des Bauhauses in Dessau 1932 führte Mies van der Rohe das Bauhaus für ein gutes halbes Jahr als Privatinstitut in einer stillgelegten Telefonfabrik in Berlin-Steglitz weiter. Nach der zwangsweisen Schließung des Hauses votierte das Kollegium 1933 für die Auflösung des Bauhauses.

Dabei hat es ›die‹ eine Bauhaus-Architektur in der nur vierzehnjährigen Existenz des Bauhauses so wenig gegeben, wie es ›den‹ Bauhaus-Stil oder überhaupt ›das‹ Bau-

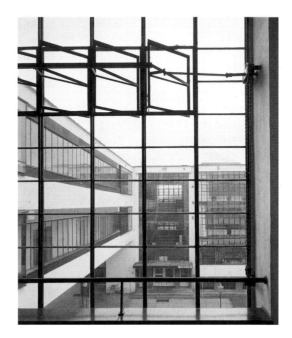

believe architecture was a purely aesthetic process. "Architecture as the affective performance of the artist has no right to exist," he said, a dictum which immediately produced opposition from Bauhaus artists.

The last director of the Bauhaus, Mies van der Rohe, was primarily interested in architecture, and he concentrated on courses in structural, architectural, and interior design. After the Bauhaus in Dessau was closed by the National Socialists in 1932, van der Rohe continued to operate it as a private institution, for just over six years, in a former telephone factory in Berlin-Steglitz. In 1933, however, the Nazis forced him to close this school, too, and the faculty was disbanded.

During the fourteen years of its existence, there never was such a thing as the Bauhaus, "Bauhaus architecture," or a "Bauhaus" style. In fact, the Bauhaus faculty would have protested against the notion of a "style" in connection with their objectives. In terms of philosophy and aesthetics, the utopian social ideals of Johannes Itten, the white

haus gegeben hat. Gegen das Verständnis der Bauhaus-Architektur als ›Stil‹ hätten sich die Bauhäusler auch gewehrt. Zwischen dem esoterischen Expressionismus und den Gesellschaftsutopien eines Johannes Itten, der weißen Moderne von Gropius und der schwarzen Eleganz von Mies van der Rohe liegen geistige und ästhetische Welten. Nicht erst seit Tom Wolfes Polemik *From Bauhaus to our house* wissen wir, wie stark die Gropius'sche Propaganda bis heute fortwirkt und das allgemein verbreitete Bild vom Bauhaus prägt. Dieser Fotoband zeigt nicht zuletzt, wie falsch diese Verkürzung mitunter ist. In seiner Zeit von 1919 bis 1933 war das Bauhaus, ganz wie die Weimarer Republik, für die es bald zu einem wichtigen künstlerischen und geistigen Zentrum werden sollte, in politische Auseinandersetzungen verstrickt. Der Druck von außen hat aus dem Bauhaus vermutlich erst eine Solidargemeinschaft geschweißt. Die allgegenwärtige Selbstinszenierung des Bauhauses war vor allem durch den ständigen Legitimationszwang begründet. Wenn Gropius auch Ansatzpunkte

modern architecture of Martin Gropius, and the elegant black structures of Mies van der Rohe were worlds apart.

One doesn't need to go further than Tom Wolfe's polemic, *From Bauhaus to Our House*, to see how strong the influence of Gropius's propaganda was—and still is—and how much it determined the general perception of the Bauhaus. Even if one might want to challenge Gropius's talent as a designer, his savvy in choosing colleagues and partners is undeniable. Wolfe's book does much to reveal how short-sighted it is to reduce the achievements of the Bauhaus to a style. In its time, from 1919 to 1933, the Bauhaus was involved in political conflict, just like the Weimar Republic—for which it was soon to be an influential artistic and philosophical center. Perhaps it was outside pressure that ultimately molded the Bauhaus faculty and students into a solitary community which presented itself on the public stage, so to speak, as proof of its identity. Its omnipresent self-promulgation was a factor of its constant struggle for legitimacy.

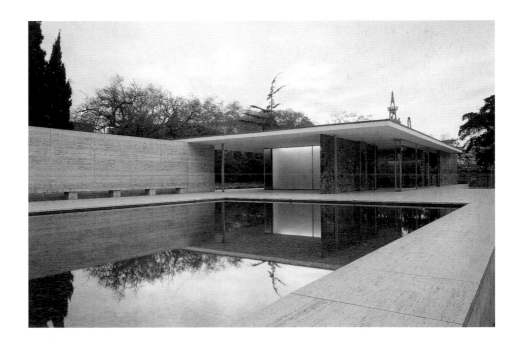

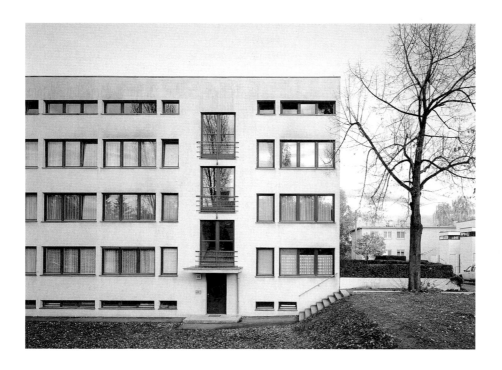

für Mißtrauen gegenüber seinem Talent als Entwerfer bietet, so hat er doch zumindest bei der Wahl seiner Mitarbeiter und Partner großen Spürsinn bewiesen.

Dennoch ist es kein Zufall, dass der Gründer des Bauhauses, Walter Gropius, ein Architekt war. Henry van de Velde, ebenfalls Architekt, hatte ihn zum Nachfolger an der Weimarer Kunstgewerbeschule und 1919 zum ersten Direktor gemacht. Denn als ›Mutter aller Künste‹ ist die Baukunst im Idealfall doch die künstlerische Disziplin, die am ehesten geeignet ist, den Gedanken des Gesamtkunstwerkes plastisch vor Augen zu führen. Der Name »Bauhaus« war durchaus programmatisch für diese Kunst-, Design- und Architekturschule, wenn auch nur die wenigsten wissen, dass das Bauhaus erst 1927 mit der Berufung von Hannes Meyer eine eigene Architekturabteilung erhielt. Zuvor hatte Gropius sein eigenes Architekturbüro in das Bauhaus integriert, in dem auch zahlreiche Studenten arbeiteten.

It is no coincidence that the founder of the Bauhaus, Walter Gropius, was an architect. After all, architecture, as "the mother of all the arts," is the ideal discipline for illustrating the idea of *gesamtkunstwerk* three-dimensionally. In fact, Gropius integrated his own architectural office into the Bauhaus in order for his students to gain experience.

Gropius was appointed as the Bauhaus's first director in 1919 by his colleague Henry van de Velde, director of the Weimar Kunstgewerbeschule (School of Arts and Crafts). The name "Bauhaus" was programmatic for this school of art, design, and architecture, though most people are unaware of the fact that it was Hannes Meyer who established its Department of Architecture as late as 1927.

Today, the literature on the Bauhaus fills many meters of shelves. In Germany alone, institutions in Weimar, Dessau, and Berlin argue over which one should control the archives. Yet at the same time, few people have taken the trouble to visit all of the buildings conceived and designed

Die Literatur über das Bauhaus füllt mittlerweile ganze Regale, und allein in Deutschland streiten sich drei verschiedene Institutionen an den ehemaligen Wirkungsstätten um den Nachlass des Bauhauses – in Weimar, Dessau und Berlin. Aber noch nie hat sich jemand die Mühe gemacht, die Werke, die am Bauhaus entstanden sind, zu bereisen, zu fotografieren und für sich sprechen zu lassen. Dieser Band wagt erstmals eine nüchterne Bestandsaufnahme.

Das Bauhaus bleibt ein oft imitiertes, aber nie erreichtes Vorbild. Bedeutete die Emigration seiner wichtigsten Köpfe etwa in die USA, nach China, in die Sowjetunion, die Schweiz, nach England oder Palästina einen großen Verlust für die Moderne in Deutschland, so haben die Nationalsozialisten, die die Bauhäusler vertrieben, unwillentlich massiv zur Verbreitung der Bauhaus-Gedanken auf dem ganzen Globus beigetragen. Die Emigration der Künstler verhalf den Prinzipien zu weltweiter Ausbreitung. Gropius und Breuer in Harvard, Moholy-Nagy am New Bauhaus in Chicago, Mies van der Rohe, Hilberseimer und Peterhans am Illinois Institute of Technology in Chicago und Albers am Black Mountain College in North Carolina setzten die Arbeit in den USA fort. Auch in Deutschland gab es nach dem Zweiten Weltkrieg Versuche – wie etwa an der Hochschule für Gestaltung in Ulm – das Erbe weiterzuentwickeln.

Ausstellungen wie die des New Yorker Museum of Modern Art 1938/39 und zahlreiche Publikationen verbreiteten den Ruhm weltweit und machten das Bauhaus zu einer Legende. Das hat dem Bauhaus nicht nur genützt. Im Zuge der Modernekritik seit den sechziger Jahren wurde das Bauhaus als Vertreter eines rigiden Funktionalismus heftig kritisiert. Als Bezugspunkt wie als Gegenpol wurde es als eine Einheit rezipiert, die diese kontroverse Schule nie war.

Ulf Meyer

at the Bauhaus, to photograph them and let them speak for themselves. This book is the first attempt to take stock soberly.

The Bauhaus was and remains a model frequently copied but never equaled. When the National Socialists forced leading Bauhaus intellectuals to flee Germany for the United States, China, the Soviet Union, Switzerland, Britain, and Palestine, they unwittingly helped to spread the ideas of the Bauhaus around the globe. In the United States, for example, many exiles continued to work in the same spirit: Gropius and Breuer at Harvard; Moholy-Nagy at the New Bauhaus in Chicago; Mies van der Rohe, Hilberseimer, and Peterhans at the Illinois Institute of Technology in Chicago; and Albers at Black Mountain College in North Carolina. Even in Germany after the first World War, there were followers who developed its heritage further, as in schools like the Hochschule für Gestaltung in Ulm.

Bauhaus exhibitions, such as that held at the Museum of Modern Art, New York, in 1938/39, as well as countless publications have spread its fame and made it a legend. Yet the international reception of the Bauhaus was not always positive: since the 1960s, the critique of Modernism has also been directed against the rigid functional austerity of Bauhaus design. But whether taken as a point of reference or as a point of opposition, the Bauhaus has always been perceived as a homogeneous entity, the very thing this controversial school of design was not.

Ulf Meyer

Walter Gropius, Adolf Meyer
Haus Otte
Otte House

Berlin-Zehlendorf, 1921/22

Das Haus Otte steht in einem Winkel von 45 Grad zur Straße. Die Zusammenfassung aller Fenster an der Eingangsseite betont die Mittelachse. In der Mitte der symmetrischen Fassade liegen das Treppenhausfenster und eine polygonale Gaube. Eine prismenartige Kante bildet den Übergang zu dem hohen, schiefergedeckten Walmdach. Auf der Gartenseite wird die Symmetrie der Fassade durch einen Rücksprung, einen Balkon und die Staffelung des Dachs gemildert.

An der Innenausstattung des Hauses waren die Bauhaus-Werkstätten beteiligt; das weit vorgezogene Walmdach und die Diagonal-Komposition erinnern an Frank Lloyd Wrights Prairiehäuser.

Durch Umbauten wurde das Haus 1930 zum Teil stark verändert. 1957 wurde es in je eine separate Wohnung pro Stockwerk unterteilt. Dazu musste das Treppenhaus völlig umgebaut und ein zusätzlicher Eingang zum Obergeschoss geschaffen werden. Die Villa wurde 1986 unter Denkmalschutz gestellt und 1990 restauriert; heute zeigt sie wieder ihren ursprünglichen Zustand.

The Otte House is situated at an angle of 45 degrees to the street so that three of its sides are visible to passersby. All of the openings in its otherwise completely enclosed entrance accentuate the vertical middle axis, making a strong contrast to the closed wall sections on both sides. On the garden side, the strict symmetry is broken by a projecting balcony and an off-set roof. The home's interior fittings were produced in the Bauhaus's Workshops; its hipped roof and horizontal composition call to mind Frank Lloyd Wright's Prairie houses.

Due to renovations in 1930, the house was significantly altered. In 1957 the villa was subdivided into separate apartments, which meant that the staircase had to be completely restructured and an additional entrance built for the first upper floor. In 1986 the house was placed under preservation order and in 1990 restored to its original state.

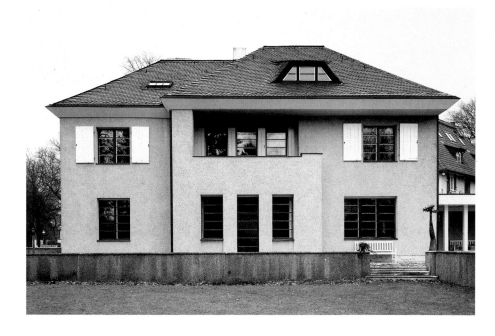

Walter Gropius
Büro Gropius im Bauhaus Weimar
Gropius's Office in the Weimar Bauhaus Building

Weimar, 1923

Im Hauptgebäude der Weimarer Hochschule, einem Jugendstilbau Henry van de Veldes, lag das Arbeitszimmer von Gropius, der 1919 Direktor des Bauhauses wurde. Das Direktorenzimmer und der benachbarte Raum wurden anläßlich der Bauhaus-Ausstellung 1923 ausgeführt und sollten ein neues Raumkonzept und die Fähigkeiten der Bauhaus-Werkstätten demonstrieren. Die Gestaltung folgt der Maxime der angestrebten Einheit von Kunst und Handwerk.

Das Büro bildet einen Würfel mit fünf Metern Kantenlänge. Vom Nachbarzimmer aus ist die gesamte Komposition am besten wahrzunehmen. Vom Flur aus tritt man durch einen dunklen Vorraum in das Büro. Er entstand durch die Zwischenwand, die erst die Würfelform des Hauptraumes erzeugte. Kein Element der Einrichtung konnte verrückt werden, ohne die Einheit der Erscheinung zu stören. Der Raum war in harmonisch abgestimmten Farben ausgestaltet; die Polstersessel waren mit einem zitronengelben Stoff bespannt.

Als das Bauhaus nach Dessau zog, wurden die Möbel entfernt und die verbliebene Einrichtung wurde unter Paul Schultze-Naumburg beseitigt. Der Raum wurde jüngst rekonstruiert, enthält allerdings heute keine Originale mehr. Das wiederhergestellte Zimmer steht heute dem jeweiligen ›Gropius-Professor‹ als Arbeitsraum zur Verfügung.

Gropius became the director of the Bauhaus in Weimar in 1919. His office was in the main building of the college, an Art Deco structure by Henry van de Velde. The office and adjoining space were built for the Bauhaus exhibit of 1923 as examples of new spatial concepts and the creative abilities of the Bauhaus studios. In terms of style, the interior design affirms the unity of the arts and crafts. None of the office's fittings or furnishings could be moved without destroying the unity of the *gesamtkunstwerk*.

The entire office is five meters in length, and the director's chamber is accessed by a dark anteroom—a "leftover" that occurred when the larger room was partitioned into a perfect cube. The space was originally decorated in harmonious colors and armchairs upholstered in lemon-yellow material.

When the Bauhaus moved to Dessau, the furniture was taken out, and Paul Schultze-Naumburg later removed the remaining built-ins. The room was recently brought back to its original state, although it does not contain any of its former items. Today, the renovated office is available to the Gropius Professors.

Georg Muche
Versuchshaus am Horn
Experimental House on the Horn

Weimar, 1923

Zur Ausstellungseröffnung des Staatlichen Bauhauses 1923 in Weimar wurde von Walter Gropius und Fred Forbát die Siedlung Am Horn geplant. Die Landesregierung wünschte sich eine Leistungsschau, die den neuesten Stand der Bautechnik demonstrieren sollte. Bis auf ein Typenhaus von Georg Muche wurde die Mustersiedlung jedoch nicht ausgeführt.

Für das Haus am Horn wählte Muche den Typus des palladianischen Zentralraumes als Grundrissfigur. Die strenge Grundrissgeometrie steht mit den unterschiedlich dimensionierten Räumen in einem Spannungsverhältnis. Die funktionale Raumorganisation wird von dem idealtypischen Zentralraum jedoch behindert. Für den Bau wurden große Schlackebetonsteine als zweischalige Mauer mit dazwischenliegender Torfoleum-Schicht zur Isolierung verwendet. Die Innenausstattung, darunter eine der ersten Einbauküchen, wurde von den Bauhaus-Werkstätten erstellt. Der aus der Kirchentypologie stammende Obergaden (ein schmales Fensterband direkt unter der Decke) und die hohen Innenwände verleihen dem Inneren des Hauses eine sakrale Stimmung. Das karge Mobiliar unterstreicht die asketische Atmosphäre.

Zusammen mit Haus Sommerfeld blieb das Versuchshaus am Horn das einzige ausgeführte Bauvorhaben des Bauhauses in seiner Weimarer Phase.

Walter Gropius and Fred Forbát planned the House on the Horn as part of the opening for the 1923 Bauhaus exhibit in Weimar. Although the regional government wanted this to be a show of the newest construction techniques, this "case study" estate was never built except for Georg Muche's prototype house.

Muche opted for a house with a central space modeled on Palladio's floor plans. The rigid geometry of the resulting building is both balanced and enlivened by differently sized spaces around an ideal main living room. A narrow strip window directly beneath the eaves of the central hall's raised roof—modeled on a church clerestory—lends the interior an atmosphere of ascetic sanctuary which is emphasized by a sparce amount of furniture. The home's outer walls, or "cavity walls," are made of large concrete cinder blocks filled with Torfoleum, whose main component, peat, provides insulation. All interior fittings and furnishings were executed by Bauhaus workshops, including one of the first fitted kitchens.

Muche's experimental House on the Horn and Sommerfeld House remain the only projects of the Bauhaus's Weimar period which were actually built.

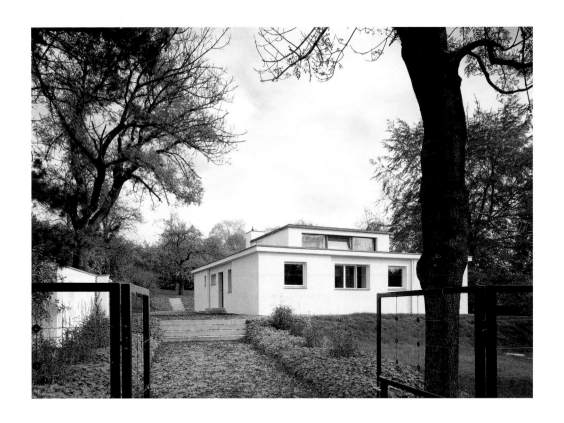

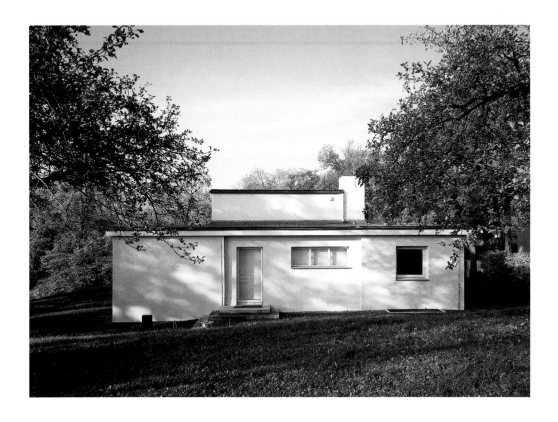

Walter Gropius, Adolf Meyer
Nebenhäuser der Schuhleistenfabrik Fagus (Fagus-Werke)
Ancillary Buildings of the Fagus Shoe Tree Factory

Alfeld an der Leine, 1921/22, 1924/25

Haus der Gleiswaage, 1921/22

Nach dem Ersten Weltkrieg entwarfen Gropius und Meyer einige kleinere Bauten für das legendäre Fagus-Werk (1911–1914). Dazu gehört das Haus für die Rangierwinde und Gleiswaage, das an der Ecke des Werksgeländes, direkt am werkseigenen Gleisanschluss, steht. Der rechteckige Bau hat eine Grundfläche von nur 6,60 x 4 m. Gelbe Klinker, große Fenster und stützenfreie Ecken kennzeichnen das Gebäude als Teil der Fagus-Werke. Das Haus hat zur Bahnseite eine Glasfassade, die wie beim Faguswerk klammerartig um die beiden Schmalseiten greift. Die kastenförmigen, als liegende Rechtecke ausgebildeten Fenster mit Rahmen aus Gusseisen wirken wie vorgeblendet. Die Auflösung der dem Gleiskörper zugewandten Wände in eine Glasfassade dient aber nicht nur der architektonischen Einheitlichkeit auf dem Werksgelände, sondern auch dem bestmöglichen Überblick über den Bahnverkehr.

Pförtnerhaus, 1924/25

Das Pförtnerhaus ist, zusammen mit der Fassung des Eingangs durch eine zur Straße hin rund ausschwingende Mauer, das letzte Gebäude für das Fagus-Werk von Gropius und Meyer und ersetzt ein Provisorium aus der Zeit des Ersten Weltkrieges. In seinen Maßen und in der asymmetrischen Behandlung der um die Ecke greifenden Verglasung erinnert es an nicht ausgeführte Alternativentwürfe für die Gleiswaage. Gropius und Meyer übernahmen einige typische Merkmale von De Stijl wie die akzentuierten Wand- und Dachplatten oder den asymmetrischen Kamin.

Railroad Scales House, 1921/22

After World War II, Gropius and Meyer erected a number of smaller buildings for the Fagus Factory (1911–1914), including one for the switching winch and railroad scales on the corner of the site directly adjoining the works' own railroad siding.

The rectangular volume, on an area of 6.6 x 4 meters, is clad in yellow clinker bricks and has large windows and open corners. Towards the siding it is fully glazed, its glass surface turning the building's corners to bracket the structure at both ends. The building's horizontal iron-framed windows are set in box-like, projecting structural frames which appear to be suspended. The glazing not only provides architectural unity but also the best possible view of rail traffic.

Gatehouse, 1924/25

The factory is flanked by a gatehouse and a wall that curves towards the street, both of which replace a temporary gateway from World War I. The gatehouse's size and asymmetrical glazing are reminisent of alternative designs for the railroad scales house. In the final building, however, the flat roof is a slab with a wide overhang, supported by a thin wall. The corner of the gatehouse is cut off diagonally and contains a window so that the gatekeeper can survey the entrance area for both pedestrians and automobiles. To some extent, Gropius and Meyer followed De Stijl design principles but only with regard to a few visible features such as the wall, roof slabs, and asymmetrically placed fireplace.

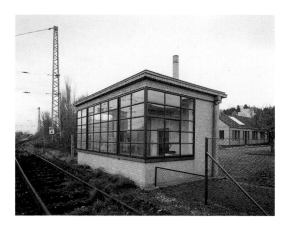

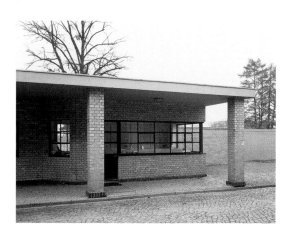

Walter Gropius, Adolf Meyer
Hannoversche Papierfabrik (vormals Gebrüder Woge)
Hanover Paper Mill (formerly Brothers Woge)

Gronau an der Leine, 1924

Wie schon beim Fagus-Werk in Alfeld entwickelten Gropius und Meyer den Baukörper der Hannoverschen Papierfabrik in Gronau aus dem Funktionsablauf der Fabrik heraus. Sie überarbeiteten die bereits vorliegende Planung eines Ingenieurbüros. Das fünfachsige ›Holländergebäude‹ platzierten sie an einem Mühlengraben, von dem das Wasser zur Aufbereitung der Papiermasse bezogen wird. Im rechten Winkel zum Graben steht ein lang gestreckter Trakt, der an den Altbau anschließt. Das zurückgesetzte Pumpenhaus begrenzt die große, in die Tiefe des Grundstücks reichende Maschinenhalle, die die gleiche Aufteilung hat wie das Behälterhaus.

Die Unterteilung der über zwei Geschosse reichenden Fenster ist an den erhaltenen Bauteilen ablesbar. Der Bau erscheint wie in vertikale Pfeiler-Felder aufgeteilt, die zwischen einen Sockel und ein Fries gespannt sind. Einzigartig sind die tonnenförmigen Oberlichter am rückwärtigen Teil des ›Holländergebäudes‹, einem Betonskelettbau mit Wänden aus Ziegelmauerwerk.

Weil nicht alle Ideen der Architekten umgesetzt wurden und die Anlage schon Ende der zwanziger Jahre mehrfach umgebaut wurde, blieb die Fabrik bis heute weitgehend unbeachtet. Der ursprüngliche Charakter des Gebäudes ist kaum mehr erkennbar.

As in the Fagus Factory in Alfeld, Gropius and Meyer developed the Hanover Paper Mill according to the production process. They revised an existing design by a civil engineering firm and placed a five-axis hall for the pulp-beating machines, or Hollanders, alongside a millcourse from which water was conducted into pulp containers. The barrel-vaulted skylights in the rear of the Hollander hall—a concrete skeleton filled in with bricks—were unique.

An elongated shed runs perpendicular to the millcourse and connects to the old structure. A set-back, three-axis pumping station adjoins the large machine hall, which extends far into the site and has the same interior arrangement as the Hollander hall. The original organization of rectangular windows is still visible on parts of the facade which have been preserved. On the sides of the machine hall, large windows are framed by horizontal, oblong, and oval projections.

Because not all of the architects' ideas were realized and because the complex had already been altered several times in the late 1920s, this work of industrial architecture has been largely ignored. The original design and character of the building are now almost unrecognizable.

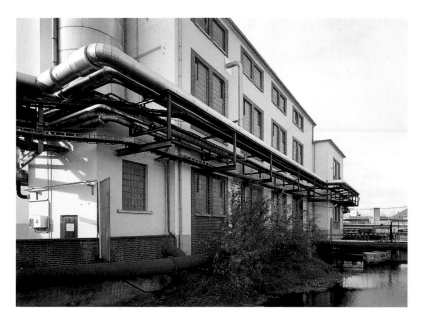

Walter Gropius, Adolf Meyer
Landmaschinenfabrik Gebr. Kappe & Co.
Gebr. Kappe & Co. Agricultural Machines Factory

Alfeld an der Leine, 1924

Direkt neben dem berühmten Faguswerk auf der anderen Seite der Bahnlinie in Alfeld haben Gropius und Meyer ein Lagerhaus entworfen, in dessen weiten, hellen Räumen landwirtschaftliches Gerät ausgestellt wurde. Der sparsame Stahlbetonskelettbau blieb bis in die dreißiger Jahre hinein unverputzt. Der nüchterne, fünf- bis sechsgeschossige, 18 x 85 m große Hauptriegel hat regelmäßige Fenster und Wandpfeiler. Er wird von zwei höheren Kopfbauten gerahmt, die durch freie Versprünge lebhaft gestaltet sind. Die großen, liegenden Stahlfenster haben rot gestrichene Sprossen. Die vorgezogene Mittelpartie, die Treppenhäuser als eigene Baukörper, die Staffelung von der Mitte zu den beiden Seiten und die umgreifenden Dachplatten als Verklammerung zwischen den einzelnen Bauteilen gehören zum charakteristischen Gestaltvokabular. Gropius selbst schätzte diesen Bau nicht hoch ein und bezeichnete ihn als reinen Zweckbau ohne weitere Bedeutung. Bei Bedarf sollte durch eine Achsenspiegelung ein zweiter Speicher zur Erweiterung ausgeführt werden können. Heute bemüht sich die Denkmalpflege um die Wahrung des Zustandes. Die ausgebesserten Putzwände wurden weiß gestrichen.

On the site directly across from the famous Fagus Factory, Gropius and Meyer built a lofty showroom for agricultural machines. The building's original, exposed-concrete structure was plastered over sometime during the 1930s.

The five- to six-story main building stands on a footprint of 18 x 85 meters and has regularly arranged windows and pilasters. It is flanked by two taller structures which, as a result of freely arranged projections and recesses, have a lively appearance—particularly since the sash bars of their large, horizontal, steel-framed windows are painted red.

What makes the complex a typical example of Gropius and Meyer's style are its central projection, staircases treated as separate volumes, staggered alignment of building sections (from the center to the sides), roof slabs bracketing individual parts of the complex, and projecting roofs on various levels.

Gropius did not think highly of this work and spoke of it as a mere functional structure without architectural value. Today, the municipal monument preservation office makes efforts to maintain the building and its facades have been repaired and painted white.

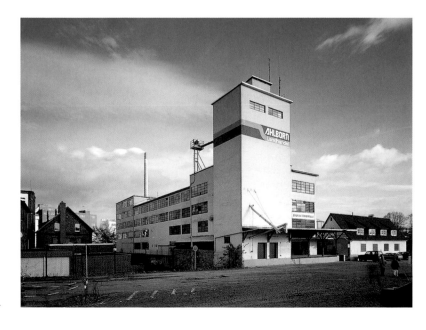

Walter Gropius, Adolf Meyer
Haus Auerbach
Auerbach House

Jena, 1924

The Auerbach house is the first private residence that Gropius designed and built in the formal vocabulary of *Neues Bauen*, or New Building. It is also the last home he realized in collaboration with Adolf Meyer. Following the principles of De Stijl, it is organized into a number of inter-penetrating blocks. While in Gropius's earlier works closed building volumes predominate, here a central living room and interlocking shapes and spaces are the most characteristic features. The impressive three-story brick structure was built on a sloped site and coated with smooth white plaster. Its radical design—flat roof and roof terrace, clear-cut simple forms, and lack of ornamentation—caused quite a sensation and was seen by many as a provocation.

Sadly, the Jewish contractors of the house committed suicide after continuous hounding by the National Socialists. In 1995 the villa was restored to its original state and is now registered as a historical building.

Haus Auerbach ist das erste realisierte private Wohnhaus von Gropius in der Formensprache des Neuen Bauens und das letzte von Gropius gemeinsam mit Meyer erarbeitete Wohnprojekt. Den Prinzipien der De Stijl-Gruppe folgend besteht die Gliederung aus einander durchdringenden Quadern. Während bei früheren Arbeiten noch geschlossene Baukörper vorherrschen, sind hier der zentrale Wohnraum und die Verschränkung der Baukörper charakteristisch. Der dreigeschossige, glatt weiß verputzte, groß-bürgerliche Ziegelbau wurde an einem Berghang in Jena erbaut und erregte wegen seines Flachdachs und der Dachterrasse starkes Aufsehen. Wegen seiner Schlichtheit und Schmucklosigkeit galt er als Provokation.

Die jüdischen Bauherren des Hauses begingen unter dem Druck der Verfolgung durch die Nationalsozialisten Selbstmord. Das Haus wurde 1995 denkmalgerecht saniert und steht heute unter Denkmalschutz.

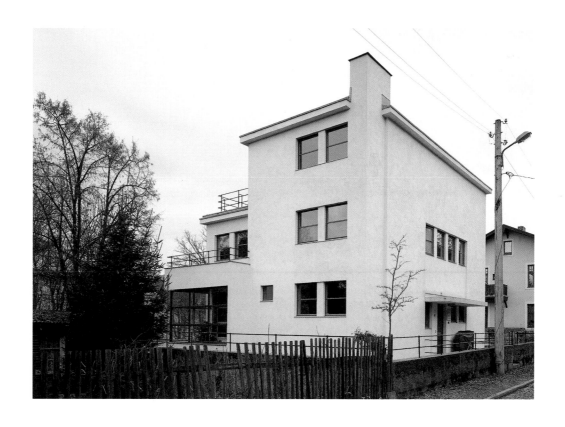

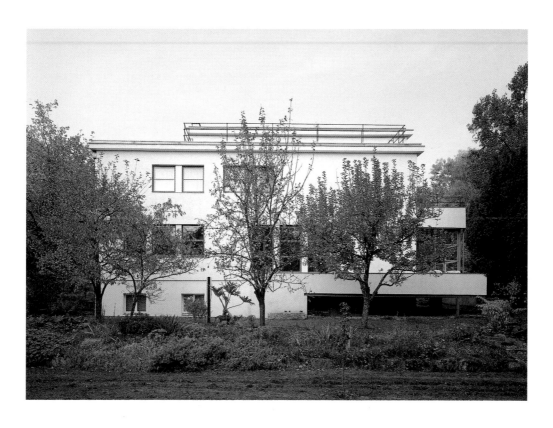

Walter Gropius
Bauhaus Dessau
Bauhaus Building, Dessau

Dessau, 1925/26

Das Bauhausgebäude ist wohl das berühmteste Architekturdenkmal seiner Ära. Das Bauhaus war 1925 von Weimar nach Dessau übergesiedelt. Um die Hochschule für Gestaltung nach Dessau zu locken, hatte die Stadt den Neubau eines Unterrichts- und Ateliergebäudes beschlossen. »Es ist ein glücklicher Auftakt, dass das Bauhaus sich sein eigenes Gehäuse bauen darf!«, befand Gropius, dem freie Hand bei der Gestaltung gelassen wurde. In nur 13-monatiger Bauzeit entstand eine Inkunabel des Neuen Bauens. Der Neubau bot optimale Arbeitsbedingungen und setzte zugleich ein Zeichen für die künstlerische Ausrichtung des Bauhauses. Die von den Bauhaus-Werkstätten ausgestatteten Gebäude bilden eine plastisch gegliederte Anlage ineinandergreifender, unterschiedlicher Baukörper mit klar ablesbaren Funktionen und gleichberechtigten Fassaden. Die Schulräume, das Wohn- und Atelierhaus sowie die Werkstätten liegen beiderseits einer durch eine zweistöckige Brücke überbauten Straße. In der Brücke befanden sich die Verwaltungsräume und das Baubüro Gropius. Die zur Schau gestellte Technizität der Glasfassade des Werkstättenflügels zeigt die Hinwendung zur industriellen Gestaltung. Das Atelierhaus beherbergte die Küche sowie Wohnateliers mit auskragenden Balkonen. Im Flachbau zwischen Werkstättentrakt und Atelierhaus wurden Aula und Bühne untergebracht.

Das Bauhaus wurde 1932 von den Nationalsozialisten geschlossen. 1945 wurde das Gebäude durch Bomben beschädigt und erst 1975/76 restauriert. Eine Wiederbelebung des Bauhauses scheiterte an den politischen Umständen in der DDR, zwischenzeitlich wurde es für verschiedene Schulen genutzt. 1974 wurde es schließlich unter Denkmalschutz gestellt. Im gleichen Jahr wurde das »Wissenschaftlich-kulturelle Zentrum Bauhaus« gegründet, 1984 nahm das »Bildungszentrum Bauhaus Dessau« seine Tätigkeit auf. Heute ist das Bauhaus-Gebäude Sitz der Stiftung Bauhaus Dessau, die Ausstellungen und Veranstaltungen im Haus organisiert, sowie der Fachhochschule Anhalt. Das Bauhaus steht seit 1996 auf der UNESCO-Liste des Weltkulturerbes.

The Bauhaus Building is arguably the most famous architectural monument to Modernism. In 1925 the Bauhaus moved from Weimar to Dessau; Dessau was keen on having the school of design and therefore decided to build a new school and studio building for it. "It is an auspicious prelude that the Bauhaus is allowed to erect its own casing," commented Gropius who was given carte blanche for designing it. In only thirteen months, he completed what is now an international icon of Modern architecture.

The building offered ideal working environments and was a manifestation of the Bauhaus's own design philosophy. Three interlocking wings formed a heterogeneously structured, pin-wheel complex that was situated on both sides of the street and bridged by a two-floor administration wing, which also housed Gropius's building office.

There were no front/back facade hierarchies, and the technical quality of the workshop wing's glass facade illustrated Gropius's new-found concern for industrial design. Apart from student apartments with projecting balconies, the studio wing also contained a ground-floor kitchen; an adjoining lower structure housed a canteen and auditorium, with a stage area in between.

In 1932 the National Socialists closed the Bauhaus, and, in 1945, the building was damaged by bombs. Finally placed under preservation order in 1974, it was reconstructed and first restored from 1975 to 1976. In the same year, the Bauhaus Scientific and Cultural Center Dessau was established, followed by the Educational Center Bauhaus Dessau, which opened in April 1984. Today, the building is the seat of the Bauhaus Dessau Foundation—which organizes exhibits and lectures—and houses the Anhalt University of Applied Arts. In 1996 UNESCO registered the building as a World Heritage site.

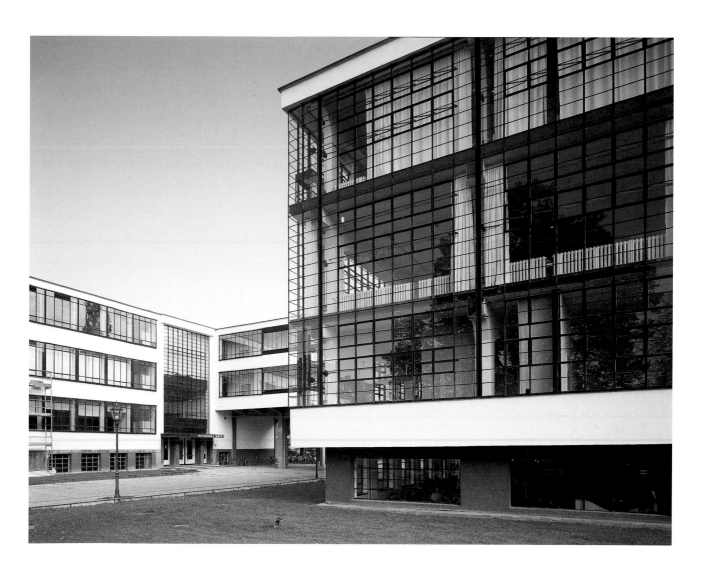

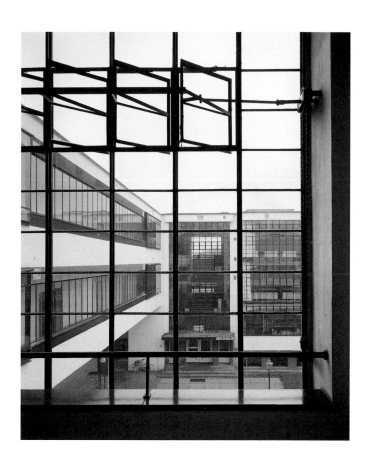

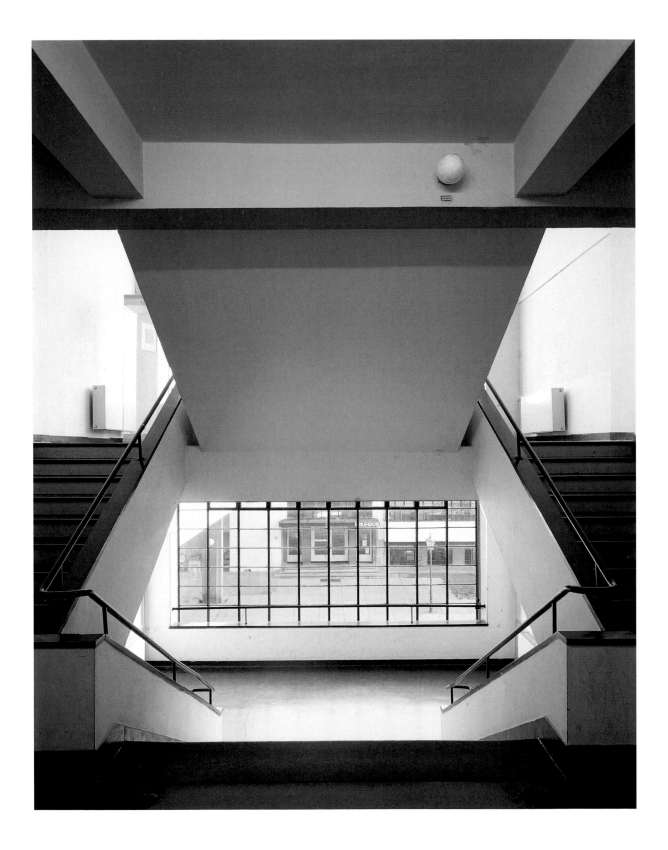

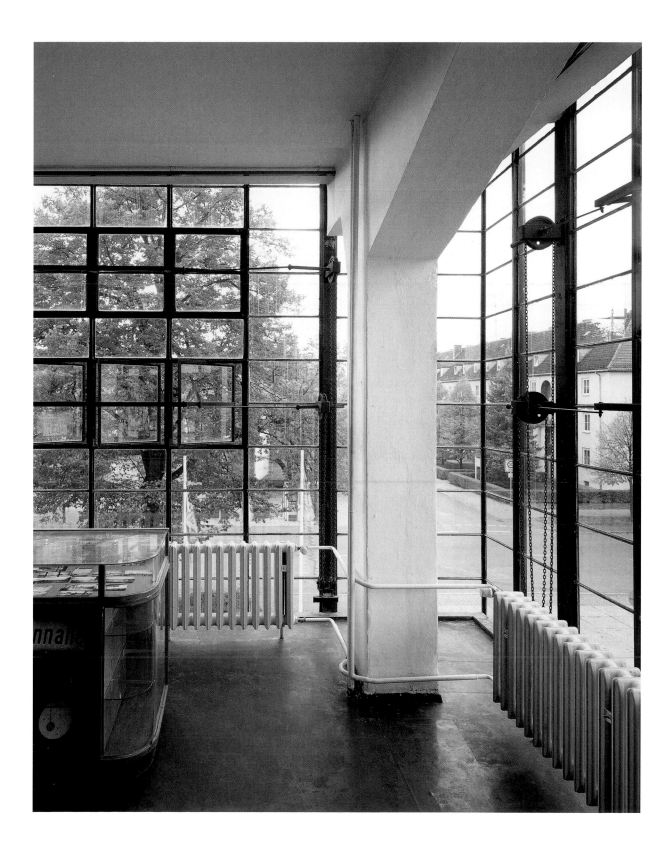

Walter Gropius
Meisterhäuser
Masters' Houses

Dessau, 1925/26

Als das Bauhaus 1925 nach Dessau umzog, konnte Gropius nicht nur den Neubau der Hochschule, sondern auch der Wohnhäuser für die Bauhausmeister in einem nahe gelegenen Kiefernhain realisieren. Er plante ein Einzelhaus für den Direktor und drei gleiche Doppelhäuser mit Atelierwohnungen für die Bauhausmeister. Gropius verschränkte dafür drei Baukörper so miteinander, dass sich zwischen ihnen auf der Eingangsseite ein Vorplatz, auf der straßenabgewandten Seite aber zwei geschützte Terrassen ergaben. Die Höhe der drei Baukörper ist rhythmisch gestaffelt. Ein großes Fenster beherrscht die zur Straße gerichtete Eingangsfassade. Es belichtet die beiden Ateliers im überhohen Obergeschoss des Mitteltrakts. Die Grundrisse der Haushälften werden durch Spiegelung und Drehung um 90 Grad gebildet. Die reiche Farbgebung der Meisterhäuser wie auch die großen Atelier- und Treppenfenster gehören zu den bemerkenswertesten Details. Die Werkstätten des Bauhauses fertigten die Möbel, Einbauten und Leuchten für die Meisterhäuser an.

Die Meister lebten nur von 1926 bis zur Schließung des Bauhauses 1932 in der Künstlerkolonie. Die Nationalsozialisten entstellten die Architektur, indem sie unter anderem die Fenster vermauerten. Im Krieg zerstörte eine Bombe das Einzelhaus und eine Hälfte des angrenzenden Doppelhauses. 1993 wurde mit der Sanierung der Meisterhäuser begonnen; seit 1996 gehören sie zum Weltkulturerbe der UNESCO.

When the Bauhaus moved to Dessau in 1925, Gropius not only built the school itself but also the faculty residences in a nearby pine grove. He planned a detached house for the director and three identical double houses with studio apartments for the Bauhaus Masters. Gropius interlocked the buildings in such a way that they enclosed an entrance forecourt between them and had sheltered terraces at the rear.

The three houses are rhythmically staggered in height. A large window dominates the entrance facade of the middle block and provides both of the high-ceilinged studios on its upper floor with ample daylight. The party wall between the two semidetached houses forms a symmetrical axis, with its outer ends turning a 90-degree corner. Rich color, as well as large studio and staircase windows, are some of the Masters' Houses' most remarkable features. The Bauhaus workshops produced the furniture and other built-ins.

The Masters only lived in the artist's colony from 1926 until 1932 when the Bauhaus was closed. Later, the National Socialists marred the architecture, in part, by bricking up the windows; a bomb destroyed the single and double houses. In 1993 the reconstruction of the Masters' Houses began; since 1996 they have belonged to the World Cultural Heritage of UNESCO.

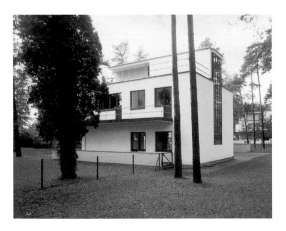

Walter Gropius, Haus Muche/Schlemmer, Dessau, 1926

In diesem Haus wohnten die Bauhausmeister Georg Muche und Oskar Schlemmer. Seit der Sanierung des Doppelhauses 2001/02 ist der ursprüngliche Gesamteindruck des Ensembles wieder erkennbar.

Walter Gropius, Muche/Schlemmer House, Dessau, 1926

This house was built for Bauhaus Masters Georg Muche and Oskar Schlemmer. Since the revamping of the semi-detached house in 2001/02, the original appearance of the entire group has once again been restored.

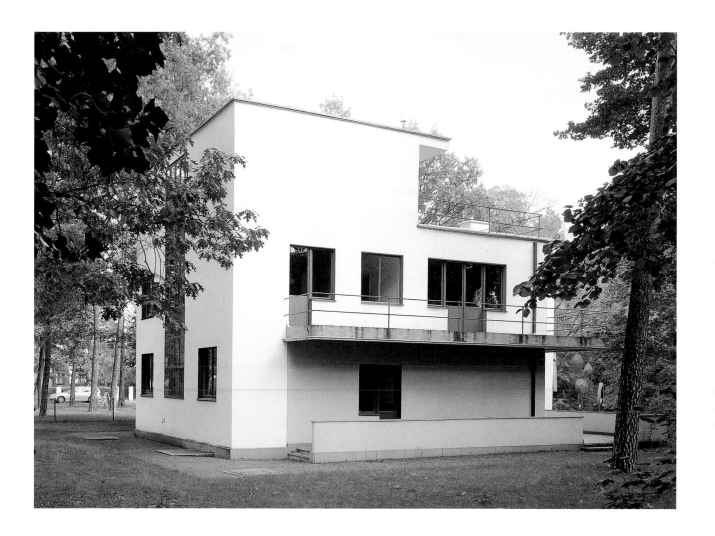

Walter Gropius, Haus Feininger, Dessau, 1926

Das Haus Feininger ist das erste der drei Doppelhäuser mit Atelierwohnungen für die Bauhausmeister. Im Krieg zerstörte eine Bombe die Hälfte des Doppelhauses, in der László Moholy-Nagy gewohnt hatte. Der stehen gebliebene Teil, das ehemalige Wohnhaus von Feininger, wurde lange Zeit als Poliklinik genutzt. 1994 wurde das Haus sorgfältig restauriert und beherbergt seitdem das Kurt-Weill-Zentrum.

Walter Gropius, Feininger House, Dessau, 1926

The Feininger House is the first of three twin houses with studios completed for the Bauhaus Masters. In World War II, a bomb destroyed half of the one formerly inhabited by László Moholy-Nagy. The remaining Feininger house was used as an outpatient clinic for many years. In 1994 it was carefully restored and has since contained the Kurt Weill Center.

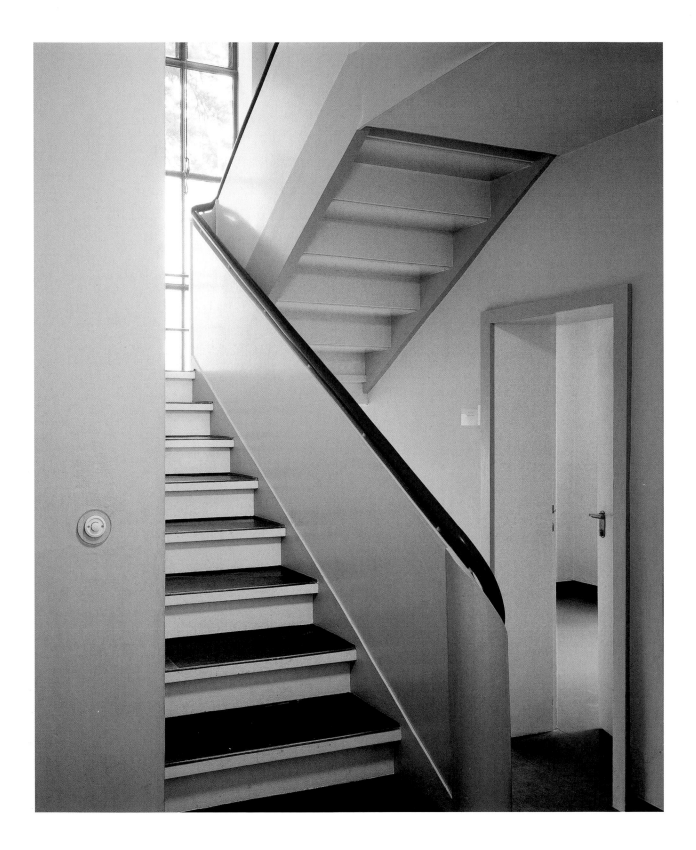

Walter Gropius, Haus Klee/Kandinsky, Dessau, 1925/26

Die originalgetreue Sanierung des Doppelhauses, das sich Paul Klee und Wassily Kandinsky teilten, konnte 1999 abgeschlossen werden. Seit 2000 ist hier eine Ausstellung zum künstlerischen und pädagogischen Schaffen der ehemaligen Bewohner (ergänzt durch Wechselausstellungen) zu sehen.

Walter Gropius, Klee/Kandinsky House, Dessau, 1925/26

In 1999 this twin house, formerly occupied by Paul Klee and Wassily Kandinsky, was restored to its original state. Since 2000 it has been a venue for exhibitions on the artistic work and educational activities of its former inhabitants and other special projects.

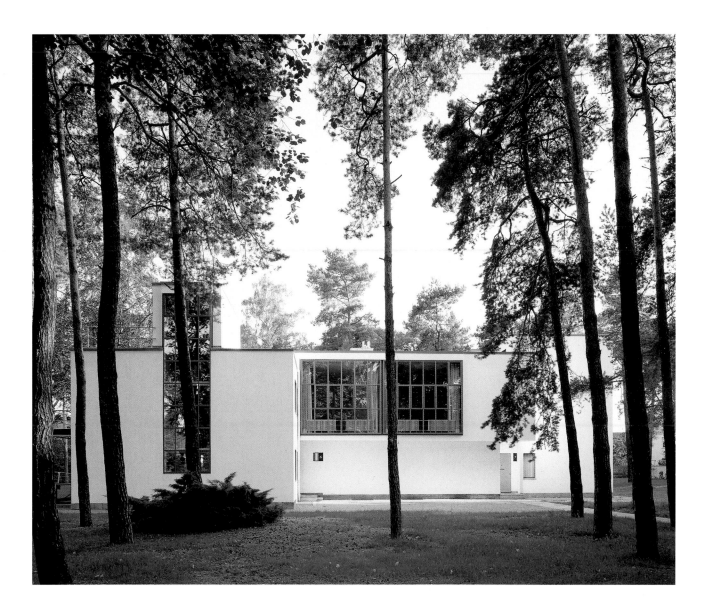

Walter Gropius, Ernst Neufert
Fabrik-Erweiterung August Müller & Co.
August Müller & Co. Production Hall

Kirchbrak bei Holzminden, 1925/26

Der erste Bauauftrag nach der Übersiedlung des Bauhauses von Weimar nach Dessau war die Fabrik der Firma August Müller & Co. Sägewerk-Holzwarenfabrik-Mühlenbetrieb. Der Fabrikationstrakt in Stahlskelettkonstruktion mit durchlaufender Verglasung erinnert an das gleichzeitig errichtete Bauhaus-Gebäude in Dessau. Allerdings wurde hier ein abgetreppter Kopfbau angefügt.

Das Produktionsgebäude ist dem vorhandenen Sägerei-, Dreherei- und Tischlerei-Gebäude angegliedert. Ein eingeschossiger, in der Bauflucht verschobener Gebäudetrakt steht vor der Stirnwand des älteren Gebäudes. Der Bau basiert auf einem Raster von 7,6 x 5 m. Sechs Stützen gliedern den rechteckigen Grundriss. Die drei Geschosse für die Holzverarbeitung haben Decken und Brüstungen aus Stahlbeton, das begehbare Dach ist aus Hohlsteinen. Die nicht tragenden Giebelwände sind in Mauerwerk ausgeführt. Der angegliederte Versorgungstrakt mit Aufzug hat nur die halbe Raumhöhe. Haupt- und Vorbau werden durch lange Fensterbänder belichtet, die aus drei übereinandergesetzten hochrechteckigen Fenstern bestehen. Sie treten vor den Brüstungen hervor, die Horizontalsprossen und jede vierte Vertikalsprosse sind verstärkt und die Decken durch hervortretende Träger außen kenntlich gemacht. Die Gestaltung wiederholt sich auf der Hofseite. Das Treppenhaus wird durch zwei übereinandergesetzte große Fenster belichtet.

Die von Gropius geforderte künstlerische Überhöhung von Fabriken ist bei den Müller-Werken kaum erkennbar. Die Anlage blieb nur leicht verändert erhalten.

The first commission that the Gropius studio received after the Bauhaus moved from Weimar to Dessau came from August Müller & Co., a sawmill and furniture factory. Gropius erected a steel skeleton production hall with continuous glazing that recalled his Bauhaus Building in Dessau, completed at the same time, but with an additional staggered-height end building. The production hall was added onto the end of the existing sawmill via one single-floor wing and a three-story extension.

The building's three rectangular furniture production floors are structured by six columns each, with RC concrete ceilings and low window parapets. The walk-on roof slab is made of hollow building blocks, and the non-structural end walls are of brick masonry. The adjoining service tract with elevator has mezzanine floors and half the ceiling height of the production hall. The main structure and single-floor wing are lit by large strip windows, which run the entire length of the halls and consist of three rows of vertical rectangular panes in steel frames. These project slightly from the parapets and have thicker transom bars between the rows and thicker mullion bars between every three panes. The building's facade has the same design.

The artistic enhancement of factory buildings propagated by Gropius is almost imperceptible here. The complex has been preserved with only minor alterations.

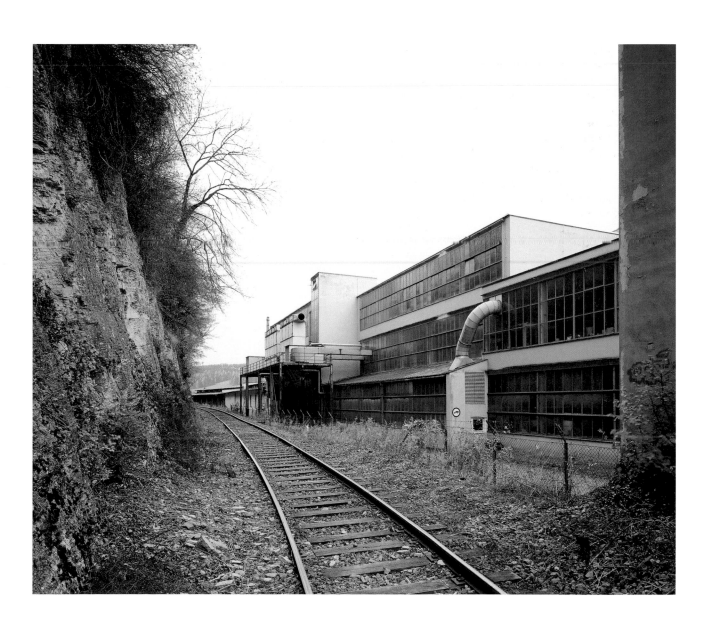

Adolf Meyer
Freilandsiedlung Gildenhall
Gildenhall Open Land Estate

Neuruppin, 1925/26

1920 erwarb Georg Heyer tausend Morgen Land mit einer Ziegelei am Südufer des Ruppiner Sees, um dort eine Arbeitsgemeinschaft von Bauhandwerkern, die sogenannte ›Siedlung Gildenhall‹, zu gründen. Auf der Grundlage eines von Otto Bartning erstellten Bebauungsplans erhielt Meyer den Auftrag, die Erweiterung der Wohnbebauung im Anschluss an die dortigen Reihenhäuser zu planen. Zuerst schloss er einen durch zwei parallele Einfamilienhausreihen gebildeten Wohnhof durch ein Torhaus. Das quergestellte, freistehende Doppelhaus ist ein schlichter, zweigeschossiger Bau mit Satteldach, der sich seinem Umfeld anpasst. Die giebelständige Hauptfassade mit Läden im Erdgeschoss wirkt konservativ. Meyer war offenbar zu weitgehenden Kompromissen bereit, weil er seit der Trennung von Gropius 1925 noch keinen Bauauftrag verwirklichen konnte und dringend auf ein Einkommen angewiesen war.

Die weiteren paarweise spiegelsymmetrisch angeordneten Häuser von Meyer sind durch regelmäßige Wandöffnungen auffällig gegliedert. Der horizontal strukturierten Straßenseite steht die Betonung der Vertikalen durch Gauben entgegen. Für die Mauerflächen zwischen den Eingangstüren wurden roter Klinker und gelbe Putzstreifen verwendet. Die ungewöhnlichen Grundrisse wurden unter dem Gesichtspunkt der Kostenoptimierung erstellt. Das Erdgeschoss hat auf der Rückseite des Hauses Zugang zum Garten. Ein Bau mit Flachdach tritt aus dem Ensemble heraus. Der Ausstellungsbau, in dem die Produkte der Siedler ausgestellt und verkauft wurden, steht am Ufer des Ruppiner Sees und schließt an ein Atelier an.

Mit der Weltwirtschaftskrise 1929 endete das Siedlungsexperiment und die Genossenschaft wurde 1931 aufgelöst. In der Nachkriegszeit erhielt das als Schule genutzte Ausstellungshaus einen entstellenden Putz. Sein heutiger Zustand ist desolat.

In 1920 Georg Heyer bought 1,000 acres of land, including a brickyard, on the southern banks of the Ruppin Lake. His intention was to establish a working cooperative of construction workers and build housing for them on the Gildenhall Freilandsiedlung, or open land estate.

Meyer was commissioned to extend the existing row houses with additional residential buildings, following an earlier master plan by Otto Bartning. His first step was to close a courtyard, flanked by two rows of single-family houses, by means of a kind of gatehouse, i.e. a free-standing twin house perpendicular to the row houses. This modest two-story building with pitched roof adapted well to its surroundings. However, the gable-ended main facade seems rather conservative. Perhaps since Meyer had separated from Gropius in 1926, had not had any commissions, and badly needed an income, he had prepared himself not to appear too "progressive."

Meyer also built pairs of symmetrically arranged houses marked by regular windows. Their horizontally layered street facades are balanced by dormer windows which emphasize the structures' verticality. The walls between the entrance doors are ornamented with red clinker bricks and yellow plaster. Each unit's unusual floor plan was the result of cost-efficient budgeting. The ground floor provides access to the garden at the rear. The one flat-roofed building on the estate—directly on the lake and adjoining a workshop—was the showroom and store where the settlers sold their produce.

Following the Great Depression of 1929, the cooperative experiment came to an end and was dissolved in 1931. After World War II, the store was used as a school and given a disfiguring coat of plaster. At present, it is need of restoration.

Ausstellungsgebäude

Exhibitions building

Ludwig Mies van der Rohe, Mart Stam
Häuser in der Weißenhofsiedlung
Weissenhof Housing Estate

Stuttgart, 1925–1927

Ludwig Mies van der Rohe

1926 wurde Mies van der Rohe Vizepräsident des Deutschen Werkbundes und übernahm die Leitung der Bauausstellung Weißenhof. Die Mustersiedlung war der wichtigste Teil der Ausstellung *Die Wohnung*. Anhand von Geschosswohnungsbauten, Reihen-, Doppel- und Einfamilienhäusern sollte der Stand der Technik in Grundriss- und Baurationalisierung gezeigt werden. Verbindendes Gestaltungselement war das Flachdach.

Mies van der Rohe errichtete eine viergeschossige Wohnhauszeile, die als höchste Erhebung das strukturelle Rückgrat der Siedlung bildet. Ein durch Bimsbetonsteine ausgefachtes Stahlskelett erlaubte flexibel unterteilbare Wohnungen. Dabei wurden viele Ideen einer variablen Raumnutzung vorgeführt. Die Außenwände bestehen aus verputztem Mauerwerk mit großen Fenstern und Glastüren.

Die im Nationalsozialismus vom Abriss bedrohte Siedlung wurde in den fünfziger Jahren unter Denkmalschutz gestellt und in den achtziger Jahren restauriert.

Mart Stam

Mart Stams Beitrag zur Weißenhofsiedlung war ein Reihenhaus für drei Familien. Durch Ausnutzung der Hanglage und Erhöhung des Erdgeschosses wurde gartenseitig ein drittes Geschoss ermöglicht. Knapp unter der Attika verläuft ein Bandfenster. Ein eingeschossiger, würfelförmiger Anbau bildet den Abschluss der Zeile. Die Dachterrasse darauf ist von einer knapp mannshohen Brüstung umgeben. Auf der Straßenseite sitzt auf der Brüstungsmauer eine in dünne Stahlprofile gefasste Windschutzscheibe, die optisch das Band der Fenster im Obergeschoss fortführt. Stams Thema der fließenden Räume zeigt sich in der flexiblen Aufteilung des Hausinneren. Ein System von Schiebetüren erlaubt die wechselnde Zuschaltung von Einzelräumen.

In den achtziger Jahren wurde Stams Häuserzeile in einem satten Blau-Lila gestrichen, das man bei einer Untersuchung des Putzes der Häuser gefunden hatte. Ob diese Farbgebung dem Original entspricht, ist allerdings umstritten.

Ludwig Mies van der Rohe

In 1926 Mies van der Rohe became the vice president of the Deutscher Werkbund and was put in charge of the building exhibition at Weissenhof. This model estate represented the main part of the Werkbund show entitled *Die Wohnung* (The Apartment). The apartment blocks, row houses, and semidetached and free-standing single-family units were designed to present state-of-the-art, rationalized construction techniques and efficient modern floor plans. The only mandatory element for all of the structures was a flat roof.

Mies contributed a four-story block which forms both the "city crown" and the spine of the housing area. By using a steel-frame structure with concrete cinder block in-fills, Mies was able to create flexible, divisible units. In two apartments, Mies experimented with free-plan arrangements and beautiful, movable, floor-to-ceiling, plywood partitions. Because of the steel frame, Mies was able to separate structure and interior volume for the first time.

Under the National Socialists, the housing estate was almost pulled down. Fortunately, however, it was placed under preservation order in the 1950s and renovated in the 1980s.

Mart Stam

Mart Stam also contributed a row house for three families to the Weissenhof Housing Estate. A single-story cubic extension marks the end of the row, and a strip window runs high up under the eaves. The house's roof terrace is surrounded by a parapet just below eye level; on the street side, it is topped by a glass wind screen, with a slender iron frame, that visually continues the strip window of the upper floor. A system of sliding doors enables the residents to have larger or smaller rooms as required. The flexibility of this arrangement illustrates Stam's theme of "spatial flow."

In the 1980s, Stam's row house was painted a deep mauve-blue because an analysis of the original plaster revealed such a color had existed. Whether this was the original color is still uncertain.

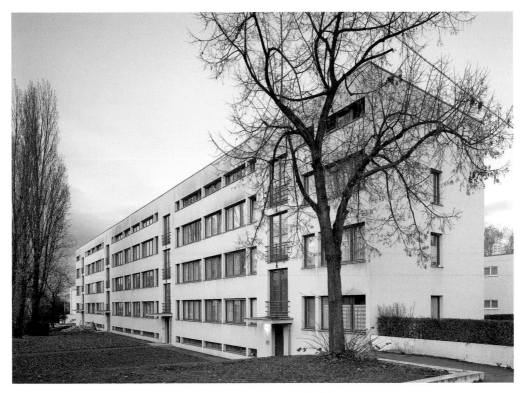

Ludwig Mies van der Rohe: Geschosswohnungsbau / Multi-story apartment building

Mart Stam: Reihenhaus für drei Familien / Rowhouse for three families

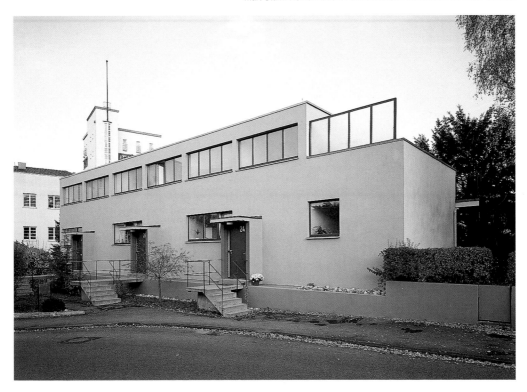

Ludwig Mies van der Rohe
Siedlung Afrikanische Straße
Afrikanische Strasse Housing Estate

Berlin-Wedding, 1926/27

Die Siedlung im Arbeiterviertel Wedding ist Mies van der Rohes einziges realisiertes städtebauliches Bauvorhaben aus den zwanziger Jahren in Deutschland. Im Gegensatz zu anderen Siedlungsplanungen dieser Zeit wich Mies dabei von der strengen Zeilenbauweise ab. Die Siedlung besteht aus vier dreigeschossigen, von der Straße zurückgesetzten Riegeln entlang der Afrikanischen Straße mit dahinter liegenden Gärten, an die sich kurze, zweigeschossige Eckbauten an den Seitenstraßen anschließen. Die Seitenflügel in größerem Abstand zur Straße dienen den dahinter liegenden Quartieren als seitliche Torbauten. Drei der vier Gebäude haben U-förmige Grundrisse. Die Flügel sind zu den Nebenstraßen ausgerichtet. Der vierte Bau setzt sich aus drei gestaffelten, zweigeschossigen Blöcken zusammen, die entsprechend den Flügelbauten konzipiert sind.

Die niedrigeren Bauteile werden durch runde Eckbalkone gelenkartig mit den Zeilenbauten verbunden. Die Siedlung der Primus Heimstättengesellschaft mbH umfasst insgesamt 88 einfach geschnittene Ein- bis Drei-Zimmer-Wohnungen. Die flächigen, sorgfältig proportionierten symmetrischen Fassaden im Stil der Neuen Sachlichkeit sind glatt verputzt und ocker-braun gestrichen; der Sockel und die Eingänge sind verklinkert. Alle Wohnungen haben Querlüftung, Bad und Balkon. Die Fenster in verschiedenen Formaten sitzen bündig in der Fassade. Tief eingeschnittene Loggien, die nur von den Küchen aus zugänglich sind, gliedern die Gartenfassaden.

This housing development in the workers district of Wedding is Mies van der Rohe's only urban building project to be completed in Germany in the 1920s. Here Mies did not follow the model of long linear housing blocks common at the time but created four shorter three-story blocks with rear gardens.

The blocks are set back from Afrikanische Strasse and three of them are extended by two shorter two-story buildings which "turn the corner" towards the side streets and form "gates" to the urban area behind. The fourth block consists of three staggered two-story sections in the same design as the side extensions. There are round balconies in the recessed corners of the front and side blocks which look like hinges between the two.

The property, developed by the housing society Primus Heimstättengesellschaft mbH, consists of eighty-eight one-, two-, and three-bedroom apartments with simple floor plans. Their planar facades with their well-proportioned, symmetrical windows in the style of the Neue Sachlichkeit, or New Functionality, are smooth and painted an ocher brown. The windows are set flush with the facade surface. All of the apartments benefit from cross ventilation and have bathrooms and balconies. Deep loggias, only accessible from the kitchens, structure the garden facades.

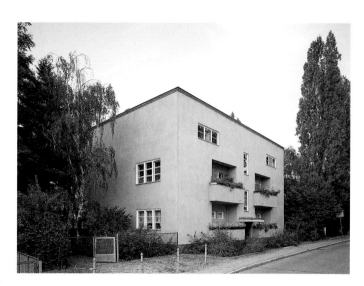

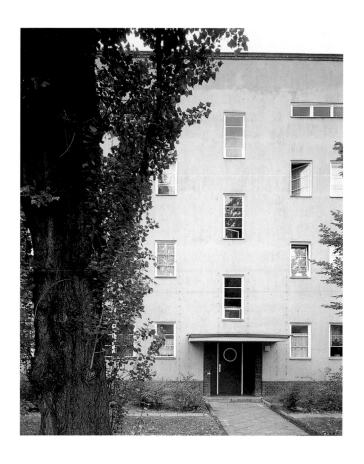

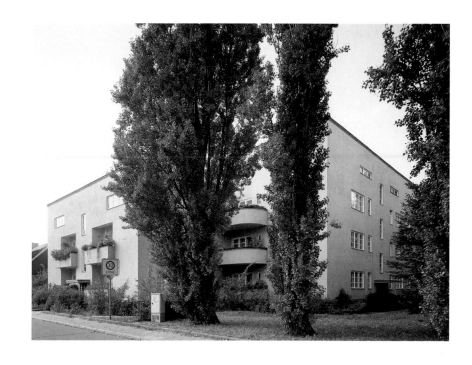

Georg Muche, Richard Paulick
Stahlhaus
Steel House

Dessau-Törten, 1926/27

Die Konstruktion dieses Metall-Typenhauses beruht auf einem Stahlgerüst aus Doppel-T-Profilen, an dem drei Millimeter starke Stahltafeln als Fassade befestigt sind. Das Interesse der Architekten galt den Möglichkeiten des Stahls im rationalisierten Wohnungsbau. Nach Muches Meinung war der Montagebau nur eine Fortführung der Steinbauweise, der Stahlbau hingegen der richtige Weg der Modernisierung des Bauens. Der Entwurf setzt das mit dem Weimarer Haus Am Horn begonnene Experiment mit neuen Wohnformen fort. Muche fertigte farbige Entwürfe für die Fassade an. Der später ausgeführte Anstrich in Grau, Schwarz und Weiß geht vermutlich auf den Einfluss Gropius' zurück.

Das Haus besteht aus zwei unterschiedlich hohen und versetzt ineinander geschobenen Quadern mit Außentüren auf jeder Seite. Hohe, schmale Fensterbänder belichten die Wohnräume, Bullaugen die Nebenräume. Die horizontale Fassade kontrastiert mit den Innenräumen, die aufgrund ihrer schlanken, raumhohen Türen vertikal wirken.

Neu hinzu kamen ein Vordach mit Veranda, ein Anbau mit Kohlenkammer und eine Garage. 1993 wurde das Stahlhaus denkmalgerecht saniert und rückgebaut. Es gehört heute der Stiftung Bauhaus Dessau, die es für Ausstellungen und Feste nutzt.

Because Muche and Paulick were interested in the potential of steel for rationalizing the building of housing projects, they constructed this metal prototype house out of a steel skeleton of H-beams from which 3-millimeter steel sheets are suspended. Muche believed that systems-building was only a continuation of building with bricks and stones, but that steel structures were the real path to modernizing architecture. This prototype continued the experiment with new forms of domestic living which Muche began with his House on the Horn in Weimar.

The house consists of two interlocking cubes of different heights and has entrances on every side. Tall narrow windows provide the living areas with daylight, while bull's-eye openings illuminate the ancillary spaces. The home's low horizontal facade contrasts with its seemingly high and vertical interior—the result of narrow floor-to-ceiling doors.

Muche produced several color schemes for the facade. The resulting grey, black, and white hues can probably be attributed to Gropius's influence. Later additions to the house included a porch, canopy, coal shed, and garage. In 1993 the steel house was restored to its original design. It now belongs to the Foundation Bauhaus Dessau which uses it for exhibitions and social events.

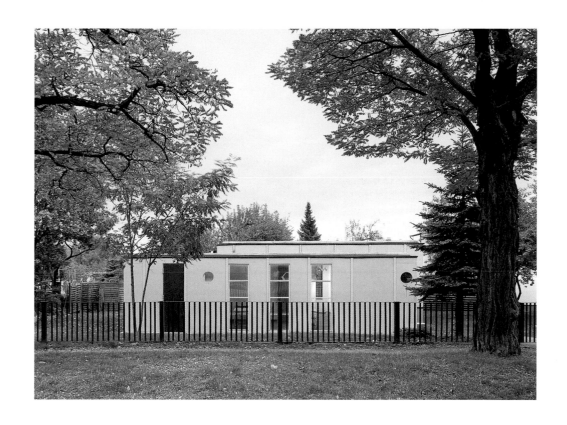

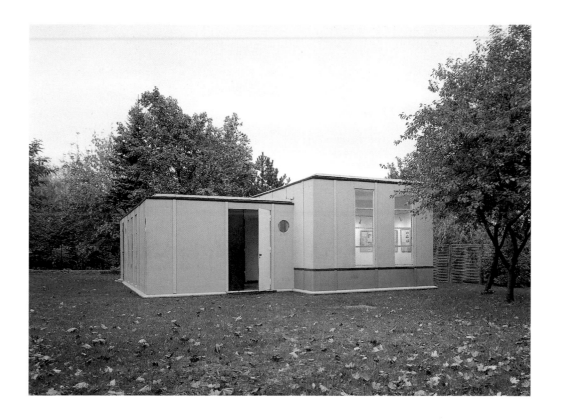

Walter Gropius
Siedlung Dessau-Törten
Dessau-Törten Housing Estate

Dessau-Törten, 1926–1928

Mit der Siedlung Törten präsentierte Gropius einen Vorschlag für den preiswerten Massenwohnungsbau. Die Stadt Dessau als Bauherrin wollte mit den über 300 Reihenhäusern einkommensschwachen Bürgern die Möglichkeit zum Erwerb von Grundeigentum geben. Die Häuser in der »halbländlichen Reichsheimstättensiedlung« haben große Gärten. Die Siedlung wurde in drei Abschnitten mit jeweils eigenen Gebäudetypen gebaut. Die Eigenheime sind spiegelbildlich zu Doppelhäusern und zu Gruppen von vier bis zwölf Einheiten zusammengefasst. Die Straßenfassaden sind weitgehend geschlossen und rhythmisch gestaffelt. Unterstützt von der Reichsforschungsgesellschaft für Wirtschaftlichkeit im Bau- und Wohnungswesen e.V. (RFG) wurde Törten zum Versuchsfeld neuer Methoden, Materialien und Maschinen im Bauwesen.

Nach der Fertigstellung der Häuser zeigten sich bald Bau- und Planungsmängel. Das heutige Erscheinungsbild der Siedlung hat kaum noch etwas von seiner früheren Geschlossenheit behalten. Inzwischen steht die Siedlung unter Denkmalschutz. Es bestehen strenge Auflagen, um ihr wieder eine einheitliche Erscheinung zu geben.

This model housing development was commissioned by the city of Dessau with the intention of providing 300 low-income families the opportunity to buy their own homes.

The houses in this semirural *Reichsheimstättensiedlung* (German Reich homes settlement) benefit from large gardens. The estate was completed in three stages and contains three building types. The individual homes are either arranged as semidetached houses with mirror-inverted floor plans or in rows of four to twelve units. The street facades are almost entirely closed and the houses are rhythmically staggered.

Funded by the Reich Research Society for Cost Efficiency in Housing, a registered charity, Törten became the testing ground for new construction methods, materials, and machinery. Even so, structural failures and planning deficiencies became apparent shortly after it was completed. Today, the Törten residential area is much more heterogeneous than it was in its original state; however, the city has adopted strict codes to reestablish its former uniformity. The estate is now listed as a historical monument.

Walter Gropius
Konsumgebäude der Siedlung Dessau-Törten
Konsum Building, Dessau-Törten Estate

Dessau-Törten, 1928

Obwohl Carl Fieger bereits ein Gebäude für den Dessauer Konsumverein entworfen hatte, entschied sich der Bauherr für den Entwurf von Gropius. Das Konsumgebäude ist mit fünf Stockwerken das höchste Haus der Siedlung Törten; wegen seiner Lage am Eingang der Siedlung wurde es zu ihrem Erkennungszeichen. Es besteht aus einem Flachbau und einem Turm.

Im Hochbau aus zwei stehenden Quadern liegen die Personalräume und auf drei Etagen je eine Drei-Zimmer-Wohnung. Jedes Wohnzimmer hat einen langen Balkon und Bandfenster, die Küche einen kleinen quadratischen Balkon. Im rechteckigen Flachbau befand sich in der Mitte ein Kolonialwarenladen, der durch Faltwände zum Café auf der einen Seite und zur Fleischerei auf der anderen Seite geöffnet werden konnte. Wie die Häuser in der Siedlung besteht auch das Konsumgebäude aus einer Stahlbetonkonstruktion mit Ziegelmauerwerk. Weiße Putzwände kontrastieren mit schwarzen Fensterprofilen und Balkongeländern.

Den Zweiten Weltkrieg überstand das Konsumgebäude unbeschädigt. Seit 1974 steht es unter Denkmalschutz und wurde 1976 renoviert.

Despite the fact that Carl Fieger had already designed a building for the Dessau Konsumverein (Consumer Society), the client opted for Gropius's proposal. With its five stories, the Konsum Building is the highest structure in the Törten Housing Estate and, due to its location at the entrance of the estate, became its identifying landmark. The building consists of a five-story apartment house and a one-story flat-roofed section.

The apartment house consists of two "boxes" standing on end and contains staff rooms and one three-bedroom apartment on three of its floors. The apartment living rooms benefit from wide, narrow balconies and a wall-to-wall window; their kitchens have small square balconies. The interior of the building is divided into five bays, two of which are folding walls that make it possible to close or extend the café area to the grocery store and the grocery store to the butcher's shop. Like the estate houses, the Konsum building is an RC concrete structure with brick masonry walls. Its white-washed plaster exterior contrasts with its black window sashes and balcony railings.

The Konsum Building survived World War II intact. It was placed under preservation order in 1974 and restored in 1976.

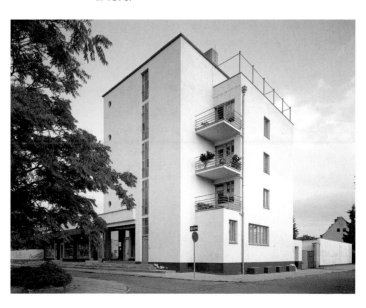

Hannes Meyer
Laubenganghäuser, Siedlung Dessau-Törten
Access Balcony Housing Blocks

Dessau-Törten, 1928–1930

Ab 1928 stellte die Bauabteilung des Bauhauses unter Leitung von Hannes Meyer mit Studenten Pläne zur Erweiterung der Siedlung Törten auf. In diesem Rahmen wurden auch die Laubenganghäuser entworfen. Der Typus des Laubenganghauses erlebte im sozialen Wohnungsbau der zwanziger Jahre eine Renaissance. Anders als Gropius legte Meyer der Erweiterung ein rechtwinkliges Straßenraster zugrunde, um eine gute Besonnung für alle Bauten zu garantieren. Die soziale Zusammensetzung der Bewohnerschaft sollte gemischt werden. Meyer sah deshalb größere Mietshäuser vor.

Von den 711 geplanten Wohnungen wurden schließlich nur 90 in fünf Häusern im Auftrag der Spar- und Baugenossenschaft Dessau gebaut. Drei davon stehen in Ost-West-Richtung. Jedem Block sind ein Kinderspielplatz, ein überdachter Waschplatz und Mietergärten zugeordnet. Die dreigeschossigen Blöcke sind 60 Meter lang und acht Meter tief. Die horizontalen Erschließungswege sind über den straßenseitig verglasten Treppenturm zu erreichen (heute verändert). Der Aufgang und der Müllschlucker, der allerdings schon früh beseitigt wurde, teilten als Vertikale das horizontal betonte Gebäude außermittig.

Die kleinen Wohnungen haben rationale Grundrisse. Das zentrale Wohnzimmer verfügt über ein großes Fenster nach Süden. Von ihm aus sind die beiden Schlafzimmer und die Küche zu erreichen. Zum Gang hin liegen Flur, Bad und Toilette. Der nüchterne und zweckmäßige Wohnblock ist als traditioneller Mauerwerksbau mit Sichtbeton-Decken aus Hohlsteinen ausgeführt. Das Pultdach ist zur Straße geneigt. Die Geschossdecken sind als durchlaufende Bänder sichtbar. Kohle- und Fahrradboxen bilden unter dem ersten Laubengang einen Sockel.

In den neunziger Jahren wurden die Laubenganghäuser saniert. Im Zuge dessen wurde eine Musterwohnung wieder in den Originalzustand versetzt, die nach Anmeldung besichtigt werden kann.

Beginning in 1928, the department of architecture at the Bauhaus, under the direction of Hannes Meyer, developed plans for the extension of the Dessau-Törten housing estate, including the access balcony blocks shown here. During the 1920s, this building type experienced a revival in the field of social housing. Unlike Gropius, Meyer based his extension on an orthogonal street grid to ensure sufficient insulation for every apartment. The blocks were large to accommodate a social mix of residents.

In the end, only ninety of the projected 711 units were built in five, linear blocks. Three of the blocks are aligned east-west, and each one has its own playground, covered laundry, and tenant garden plots. The blocks are sixty meters long and eight meters deep, and their balconies are accessed by a staircase tower which is glazed on its street side (but since altered). The vertical stairway and garbage chute, which was earlier eliminated, divide the horizontal block asymmetrically.

Inside, the small apartments have efficient floor plans consisting of a central living room—with a large south window—that provides access to two bedrooms and a kitchen. Each apartment's hall and bathroom open onto the balcony passage. These matter-of-fact, functional housing blocks were built with traditional masonry: hollow bricks and exposed concrete ceilings. Each has a roof that slopes to the street and floor slabs of uninterrupted concrete strips. Coal and bicycle boxes form basecourses underneath the access balconies of the first levels.

During the 1990s, the access balcony blocks were revamped and the model apartment refurbished according to the original design. It can be visited by appointment.

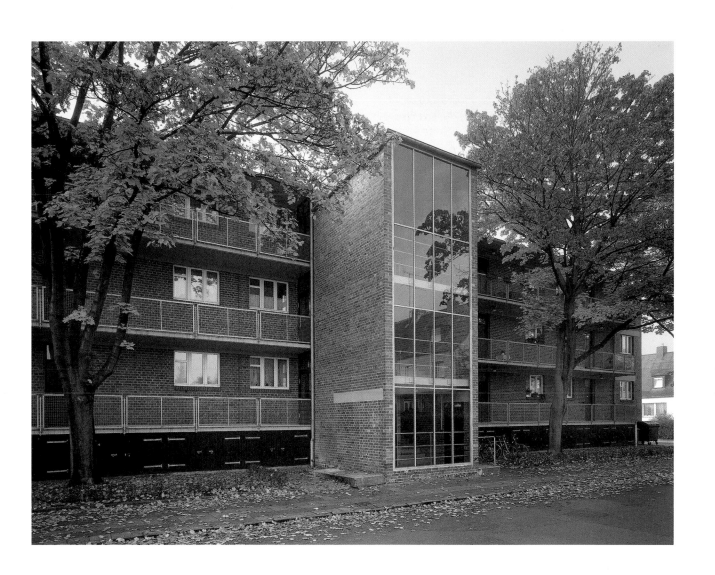

Carl Fieger
Haus Fieger
Fieger House

Dessau-Törten, 1927

Bei seinem Privathaus setzte sich Fieger mit der »rationellen inneren Organisation« und der daraus resultierenden äußeren Form auseinander. Es entstand im zweiten Bauabschnitt der Siedlung Törten in der Kiesgrube und ist der einzige gebaute Entwurf aus einer Reihe von Plänen für Kleinhäuser.

Ein runder und ein kubischer Baukörper aus Hohlstein-Mauerwerk wurden ineinander verschachtelt. Das Haus wird durch ein halbrundes Treppenhaus und eine Dachterrasse gegliedert.

Die Inneneinrichtung wurde von den Bauhaus-Werkstätten nach Entwürfen Fiegers gefertigt. Das Haus war gelb gestrichen und hatte blaue Fenster- und Türrahmen. Das Innere des ›Haus-Kubus‹ blieb unverändert. Nach 1960 wurde es durch einen einstöckigen Flachbau mit Tiefgarage erweitert.

For his own house, Fieger grappled with the relationship between "rational inner organization" and its resulting outer form. The house was built as part of the second construction stage of the Dessau-Törten estate located in a former gravel pit and is the only one of a number of small houses Fieger designed that was actually constructed.

The house consists of one cylindrical and one cubic mass of interlocking hollow bricks that is divided by a semicircular staircase and topped by a roof terrace. The exterior was originally painted yellow with blue window and door frames.

The interior fittings and furniture were built in the Bauhaus workshops according to Fieger's designs. Although the interior of this cube-shaped house remains unchanged, its exterior was altered through the addition of a one-story, flat-roofed structure with a basement garage in 1960.

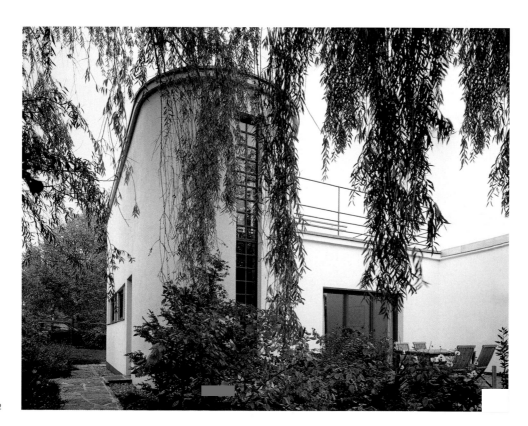

Adolf Meyer, Heinecke
Friedhofskapelle
Cemetery Chapel

Trais-Horloff, 1927

Da der Friedhof in Trais-Horloff dem Braunkohletagebau der Grube Friedrich im Wege war, wurde er verlegt. Im Zuge dieser Maßnahme wurde eine neue Kapelle gebaut, deren Bau Adolf Meyer überwachte. Der ausführende Architekt war Heinecke. Die Kapelle ist ein kleiner, zweigeschossiger Stampfbeton-Bau mit Flachdach, der im Erdgeschoss eine Leichenkammer und im seitlich offenen Obergeschoss eine Kanzel umfasst. An der Stirnwand wurde ein Ehrenmal für die im Ersten Weltkrieg Gefallenen der hessischen Ortschaft errichtet.

Since the cemetery in Trais-Horloff was in the way of the Grube Friedrich open-cast mine, it was relocated and a new chapel built. The construction of the new building was supervised by Adolf Meyer in coordination with the architect Heinecke, who served as the site manager.

The chapel is a small, flat-roofed building of compacted concrete, with a funeral parlor on the ground floor and a pulpit on the upper floor, one side of which is fully glazed. A memorial to the soldiers from this Hessian village who died in World War I is fixed to the altar wall.

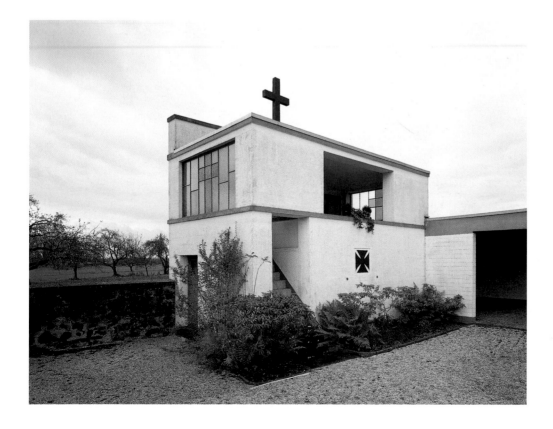

Walter Gropius
Arbeitsamt
Labor Office

Dessau, 1927–1929

Nach der Einführung der Arbeitslosenunterstützung entschied sich die Stadt Dessau für den Neubau eines Arbeitsamtes und lud Bruno Taut, Hugo Häring und Walter Gropius zu einem Wettbewerb ein, den Gropius nach einer Überarbeitung seines Entwurfes gewann. Der zweigeteilte Bau besteht aus einem doppelgeschossigen, in Zellen eingeteilten Verwaltungstrakt mit Flachdach und einem eingeschossigen Halbrundbau mit Shed-Dach. Ein überdachter Fahrradunterstand am Verwaltungsgebäude wurde schon früh zu weiteren Büro- und Konferenzräumen umgebaut.

Der halbrunde Flachbau hat sechs Eingänge mit heraustretenden Windfängen. Von dort gelangt man zu Warteräumen für verschiedene Berufsgruppen, von denen je zwei Büros mit Gesprächskabine erschlossen werden. Durch das beheizbare gläserne Dach fällt diffuses, gleichmäßiges Tageslicht. Eine Staubdecke aus Glas wird durch ein Fensterband von den Wänden abgehoben.

Following the introduction of unemployment assistance in the Weimar Republic, the city of Dessau decided to build a new labor office and invited Bruno Taut, Hugo Häring, and Walter Gropius to submit designs. After revision, Gropius's project was selected as the winner of this restricted competition. His two-part structure consisted of a two-story administration wing with a flat roof, subdivided into cellular offices, and a one-story, semicircular building with a shed roof. Next to the administration wing, Gropius placed a linear covered bicycle stand which was converted into additional office and conference spaces early on.

The low, semicircular building has six entrances with projecting porches, through which applicants would have entered waiting rooms arranged by profession. The spaces are evenly and naturally lit by a heated glass roof; a glass dustcoat ceiling is set off from the walls by a continuous strip window just below the roof. The semicircular, steel skeleton is clad in yellow clinker bricks.

The interior of the building is structured in an intentionally nonhierarchical way and is designed to facilitate efficient placement service operations. In fact, the office follows the "mechanics of administration" and is predicated on the idea of "a building functioning like a machine." The partially reconstructed office is now entered through its former exit and is currently used by the traffic authority of the city of Dessau.

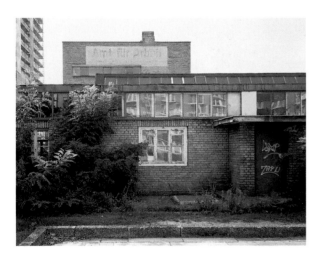

Der eingeschossige Stahlskelettbau ist mit gelbem Klinker verkleidet. Die innere Gestaltung ist betont unhierarchisch und sollte eine schnelle und effiziente Arbeitsvermittlung ermöglichen. Das Arbeitsamt folgt der »Mechanik der Verwaltung« eines »maschinenhaft funktionierenden Gebäudes«. Das teilweise umgebaute Gebäude wird nach der Sanierung vom Verkehrsamt der Stadt Dessau genutzt.

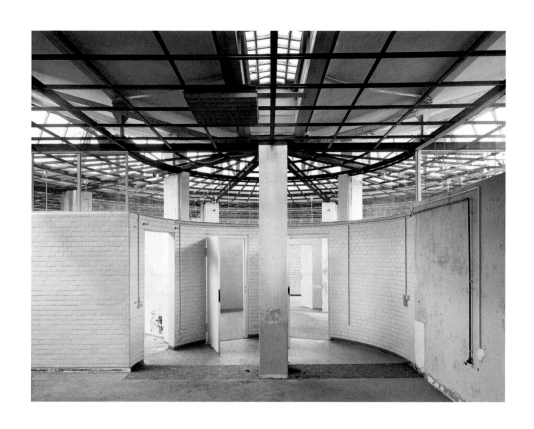

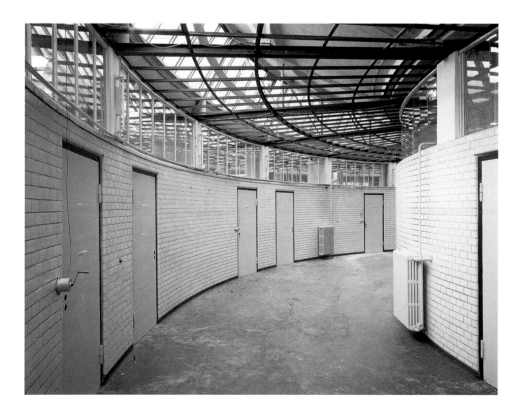

Walter Gropius, Adolf Meyer
Haus Zuckerkandl
Zuckerkandl House

Jena, 1927–1929

Der weiß verputzte Ziegelbau liegt an einem Südhang mit Ausblick auf das Stadtzentrum von Jena. Das Haus Zuckerkandl ist ähnlich kubisch aufgebaut wie Haus Auerbach, das Gropius einige Jahre zuvor in der Nachbarschaft errichtet hatte. Der kompakte Baukörper wird durch den auskragenden Wintergarten und das zurücktretende Dachgeschoss gegliedert. Der Eingang liegt neben der Hausmeisterwohnung im dunkel gestrichenen Sockelgeschoss. Das Erdgeschoss, in dem teilweise Schrankwände die Zimmer trennen, beherbergte die Wohnräume der Tochter. Schlaf- und Gästezimmer liegen im ersten Obergeschoss, das die Bauherrin bewohnte. Im Dachgeschoss befinden sich die Mädchenkammer und eine Dachterrasse. Die Grundrisse mussten 1928 umgearbeitet werden, damit das vorhandene Mobiliar der Familie in dem neuen Haus Platz fand. Das Haus ist gut erhalten und steht heute unter Denkmalschutz. Es wurde 1995 restauriert.

Located on a south-facing slope, this white brick house overlooks Jena's city center and has a cubic mass similar to the Auerbach House which Gropius had erected a few years earlier in the neighborhood.

The compact building features a projecting conservatory and stepped-back top floor. The entrance is next to a janitor's apartment on the base course, and the first floor contains what would have been the living rooms of the client's daughter and her family (some of which are partitioned by means of fitted cupboards). The bedrooms and guest rooms would have been located on the first upper floor along with the client's private rooms. The maid's quarters and a terrace would have been on the roof level.

The original floor plan was revised in 1928 so that the family's furniture would fit into the new house. The building was restored in 1995 and is now listed as an architectural monument.

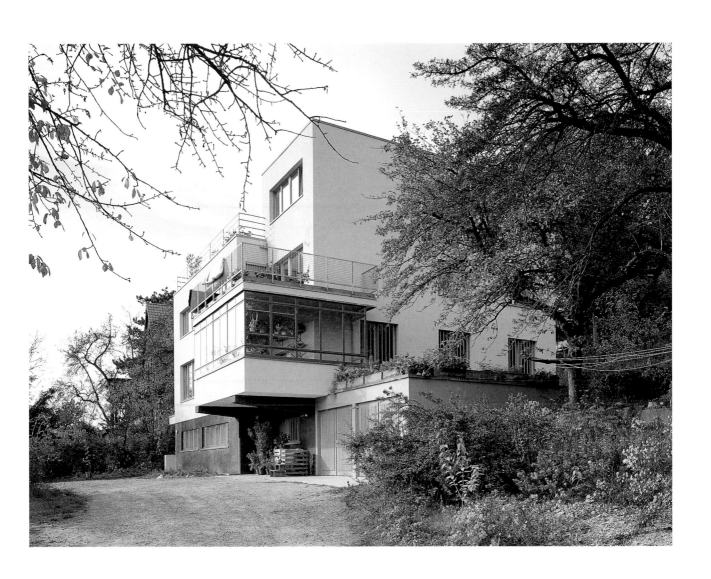

Ludwig Mies van der Rohe
Haus Esters und Haus Lange
Esters and Lange Houses

Krefeld, 1927–1930, 1928

Für die beiden geschäftsführenden Direktoren der Vereinigten Seidenwebereien in Krefeld (Verseidag), Josef Esters und Hermann Lange und ihre Familien, baute Mies van der Rohe diese Villen. Die Bauherren waren zugleich Sammler moderner Kunst. Die beiden benachbarten, aber unterschiedlichen Häuser sind breite kubische Baukörper mit ausgreifenden Grundrissen und glatten, klaren Fassaden aus rotem Ziegel und weißem Beton. Sie nehmen die Prinzipien von Mies' legendärem »Entwurf für ein Landhaus aus Backstein« von 1923 auf. Die Grundrisslösung bleibt allerdings hinter dem dort konzipierten Kontinuum aus Wandscheiben zurück. Ein bürgerliches Raumprogramm mit Speisezimmer, Salon, Damen- und Herrenzimmer öffnet sich zum zentralen Wohnraum. Türen und Fenster erlauben lange Sichtachsen und Ausblicke zum englischen Garten und heben die Grenzen zwischen Innen- und Außenraum auf. Die repräsentativen Wohnräume im Erdgeschoss haben große sprossenlose Fenster, während die Schlafräume im Obergeschoß sich mit Bandfenstern, Terrassen und schlanken Balkonen zeigen. Das Spiel der Ziegelkuben erinnert an das Denkmal für Karl Liebknecht und Rosa Luxemburg, das Mies kurz zuvor für Berlin entworfen hatte. Aspekte klassischer Villen begegnen Elementen moderner Industriearchitektur. Harmonisch gegliederte, schlichte und geräumige Raumfolgen und sorgfältig inszenierte Übergänge schaffen Weitläufigkeit. Der gerahmte Blick in die Natur läßt das Gefühl für Proportionen und Klarheit erkennen.

Die sachlichen, strengen Ziegelfassaden wurden sorgfältig komponiert: Um die großen Öffnungen möglich zu machen, musste ein kompliziertes Stahlskelett-Tragwerk ersonnen werden. Die großen Fenster und Türen sind ohne Einfassungen in den Läuferverband der Ziegelwände eingeschnitten. Der Blockverband hat wechselnde Lagen von Bindern und Läufern. Die Straßenfassaden wirken betont flächig. Von der Seite offenbart sich die vermeintlich massive, solide, geschlossene Fassade als dünne, vorgeblendete Wand. Die Außenwände wirken fast schwerelos und scheinen ohne statische Funktion zu sein. Die Gestaltung steht im Widerspruch zu der geforderten transparenten, ehrlichen Konstruktion und materialgerechten Bauweise, Ablesbarkeit und Eindeutigkeit. Es gibt keine Übereinstimmung von Fassade und Innenraum. Die innere Struktur des Gebäudes kann nicht an der Fassade abgelesen werden.

Mies van der Rohe designed and built these villas for the families of the executive directors of the silk mill of the Vereinigte Seidenwebereien (Verseidag) in Krefeld. Both Josef Esters and Hermann Lange collected modern art. Their similiar, neighboring houses are elongated, rectangular blocks of white-painted concrete with projecting sections and clearly structured red brick masonry facades.

The design of the villas refers to Mie's 1923 project for a Brick Country House. However, the floor plans of the two homes do not go as far as the free-flowing interiors of his earlier design. An upper-middle-class program—including a dining room, parlor, boudoir, and study—is arranged around a large central living room. Doors and windows allow for long vistas and afford views of the English-style gardens, blurring the boundary between interior and exterior spaces. The formal lounges on the ground floors have large sashless windows, and the upper-floor bedrooms are fitted with horizontal strip windows, narrow balconies, and large decks. Here, the flair of the classical villa meets with aspects of modern industrial architecture, and framed views of nature convey the architect's sensitivity to proportion and clarity.

The configuration of these brick houses is reminiscent of the Monument to the November Revolution (1926) which Mies had designed for the city of Berlin shortly before. For the two villas, Mies constructed sober yet rational brick facades with alternate courses of stretchers and headers. In order to insert the large window openings, he developed a complicated steel-skeleton structure so that the openings could be cut straight, without cases, into the brick-clad facades.

The street facades appear distinctly planar. From the side, the apparently massive closed facade reveals itself as a comparatively thin bonded wall. The outer walls seem almost weightless and devoid of structural function. The design contradicts the architect's basic tenet of the "honesty," legibility, and unambiguous quality of both construction and materials. Here, there is no convergence of facade with interior: the inner functional arrangement cannot be "read" from the building's exterior.

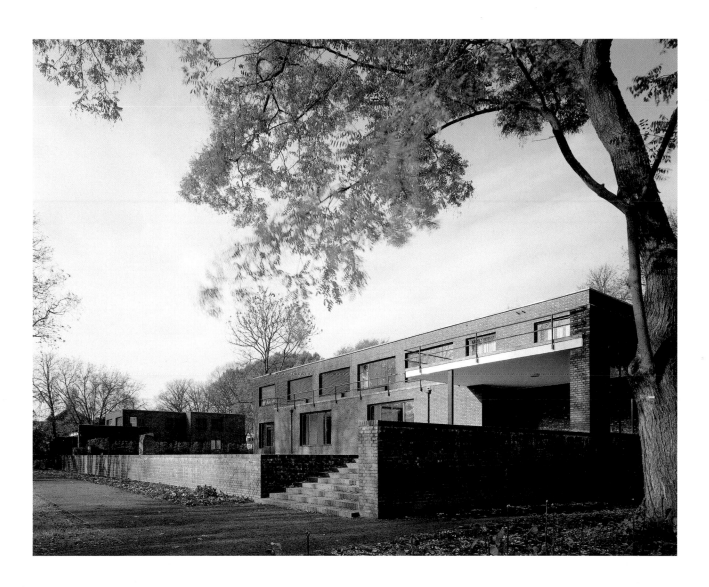

Links Haus Lange, rechts Haus Esters

Lange House (left), Esters House (right)

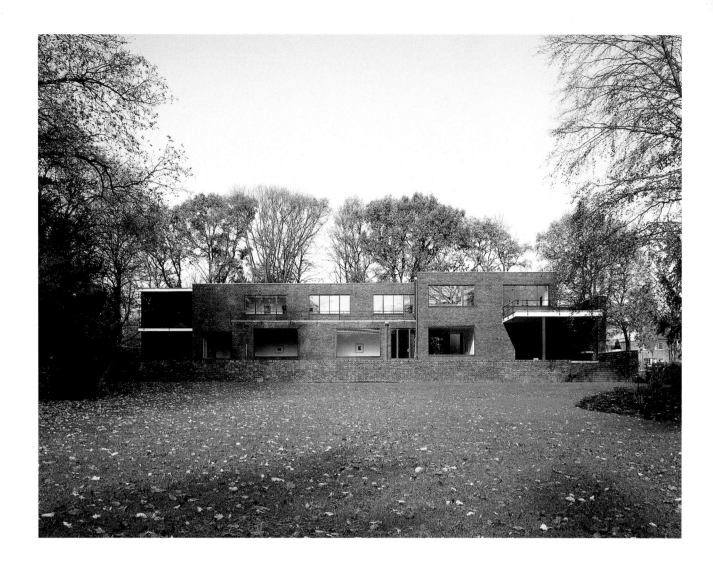

Haus Lange
Lange House

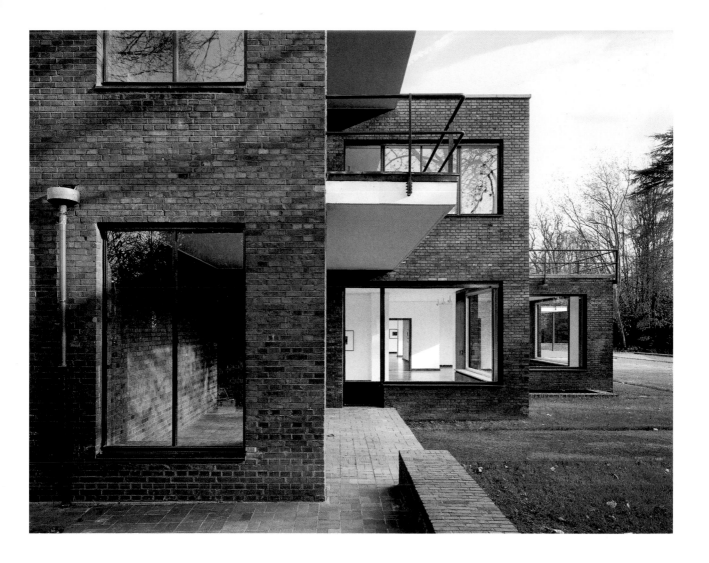

Haus Lange wurde 1955 den städtischen Kunstmuseen zur Verfügung gestellt. 1968 schenkte der Sohn des Bauherrn das Haus der Stadt mit der Auflage, hier 99 Jahre lang Ausstellungen zeitgenössischer Kunst zu zeigen. Haus Esters wurde 1976 von der Stadt erworben und seit 1981 für Wechselausstellungen genutzt. Nach einer umfangreichen Restaurierung konnte es 2000 wiedereröffnet werden. Im Obergeschoss befinden sich Wohn- und Arbeitsräume für bis zu drei Künstler.

In 1955 the Lange House was made available for use by the municipal art museum. In 1968 the client's son made it a gift to the city, on the provision that it be used for exhibits of modern art for ninety-nine years. In 1976 the Ester House was bought by the city of Krefeld and has been used since 1981 for special exhibits. After substantial renovations it was reopened in 2000. It now contains studios and accommodations for up to three artists.

Alfred Arndt
Haus des Volkes, Umbau des Hotels Meininger Hof
House of the People, Conversion of the Meininger Hof Hotel

Probstzella, 1927

Nach den Plänen eines Saalfelder Architekten sollte in Probstzella ein Hotel »Meininger Hof« mit großem Saal errichtet werden. Arndt kritisierte den konservativen Entwurf und konnte den Bauherrn davon überzeugen, dass es besser sei, stattdessen ihn zu beauftragen. Weil das Hotel im Rohbau aber bereits fertig war, konnte Arndt nur noch eine moderne Fassade entwerfen. Das Haus erscheint als repräsentativer Bau mit betontem Mittelteil und expressionistischen Details. Mit der Innengestaltung beauftragte Arndt die Bauhaus-Werkstätten. Einige Möbel, die farbige Gestaltung der Innenräume und sogar die Geschäftspapiere entwarf Arndt selbst. Wo er gestalterisch freie Hand hatte, wie bei der Einrichtung der Restaurants, zeigte sich, dass die Vorstellungen der Hotelbetreiber mit den Prinzipien des Neuen Bauens nicht harmonierten.

In den folgenden Jahren wurde das Hotel um eine Terrasse mit Kaffee-Pavillon, eine Garage und einen Musik-Pavillon, einen Getränke-Kiosk, einen Verkaufs- und einen Schießstand erweitert. Bis 1989 waren dort die DDR-Grenztruppen untergebracht.

Originally planned by a local architect from Saalfeld, the Meininger Hof Hotel was completed by Alfred Arndt, who criticized the former's conservative design and convinced the client to commission him instead.

As the building's skeleton had already been completed, Arndt was only able to give it an imposing modern facade with a pronounced middle section and expressionistic details. Arndt commissioned the Bauhaus studios to design

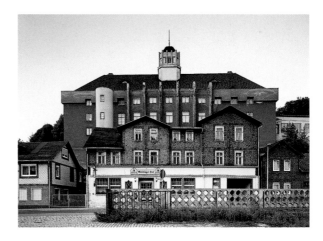

and execute the interior furnishings, and he himself designed the interior color scheme, some of the furniture, and even the hotel stationery. Even so, in certain areas, such as the restaurant, which he had originally been free to design following New Building principles, it turned out that the client had quite different ideas and tastes.

In subsequent years, the hotel was extended with a terrace, a café pavilion, a parking garage, a concert pavilion, bar and sales kiosks, and a shooting range.

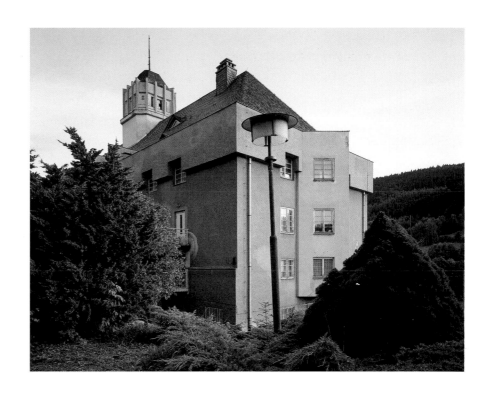

Fred Forbát
Chauffeur-Haus der Villa Sommerfeld
Chauffeur's Quarters for the Villa Sommerfeld

Berlin-Steglitz, 1927

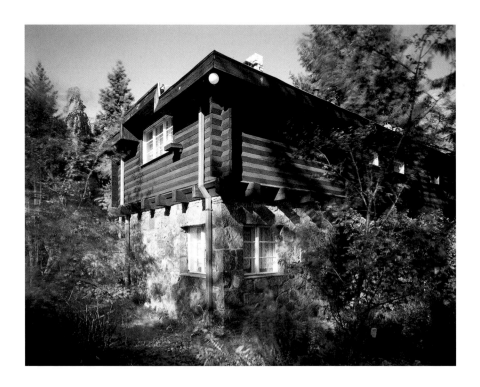

Das Haus Sommerfeld hatten Walter Gropius und Adolf Meyer 1922 als Blockhaus aus Teakholz nach dem Vorbild der amerikanischen Prairie-Häuser entworfen. Seine monumentale Symmetrie, die handwerkliche Anmutung, das vorstehende Walmdach, auskragende Balkenköpfe und die horizontale Schichtung der Fassade verraten jedoch auch Anklänge an den Expressionismus. 1923 folgte der Bau einer von Gropius und Meyer entworfenen Kegelbahn an der Grundstücksgrenze. Ein Bade- und Turnhaus von Forbát schloss sich als Anbau an. Bereits 1931 begann Sommerfeld mit dem Umbau der Gartengebäude (Gewächshaus, Kegelbahn, Badehaus und Garage) zu einem Büro samt Erweiterung durch eingeschossige Holzbauten.

Die Villa wurde im Krieg zerstört. Das benachbarte kleine Wohnhaus am Hofeingang für den Chauffeur hingegen blieb bestehen.

In 1922 Walter Gropius and Adolf Meyer designed the Villa Sommerfeld—a teak-wood log cabin based on the American Prairie House model. However, its monumental symmetry, projecting hipped roof, cantilevered joist ends, and horizontal facade all betray the influence of Expressionism.

Gropius and Meyer also designed a bowling lane, which was installed along the property line in 1923. Forbát's bath and gym building was attached to this structure. As early as 1931, Sommerfeld began to convert the garden structures —greenhouse, bowling alley, bathhouse, and garage—into an office complex linked by single-story timber additions.

The villa itself was destroyed in the war, but the small chauffeur's house, designed by Forbát, survived intact.

Ludwig Mies van der Rohe
Ausstellungsbau des Hauses Perls
Perls House and Gallery Pavilion

Berlin-Zehlendorf, 1928

Das Haus eines Kunsthändlers aus dem Jahr 1911 ist Mies van der Rohes zweites selbständig entworfenes Haus, das ausgeführt wurde. Zu diesem Zeitpunkt war Mies noch im Büro von Peter Behrens beschäftigt. Der neoklassizistische, massive Bau mit streng axialem Grundriss und einer klaren, schmucklosen Fassade steht noch in der Tradition von Karl Friedrich Schinkel.

Das zweigeschossige, verputzte Backsteingebäude hat ein flaches Walmdach. Im Erdgeschoss liegen die Repräsentations- und Ausstellungsräume, im Obergeschoss die Privaträume. Nach dem Ersten Weltkrieg erwarb der Kunsthistoriker Eduard Fuchs das Haus. Mies entwarf für ihn 1928 einen rechtwinklig angefügten Ausstellungsbau. Die Fenster des Neubaus sind dem Altbau angeglichen, ansonsten ist er jedoch im Stil des Neuen Bauens gestaltet.

Haus Perls wurde von 1938 bis 1975 als Gewerbebau genutzt, mehrfach umgebaut und erweitert und ist heute wieder in Privatbesitz. Trotz Anbauten und Veränderungen im Inneren lässt sich an dem Bau auch heute noch die Handschrift Mies van der Rohes erkennen.

This house for an art dealer is the second one Mies van der Rohe designed and built on his own, even though he was still an assistant in Peter Behrens's office at the time. The Neo-Classical home—a compact mass with a strictly symmetrical floor plan and a clear, unadorned facade—illustrates that Mies had learned a great deal from Karl Friedrich Schinkel.

A low hipped roof covers the painted brick structure. The private rooms of the family are on the upper floor and are closed off from the public reception rooms and gallery on the ground floor below by a private stairway. After World War I, the art historian Eduard Fuchs bought the property, and Mies designed a perpendicularly attached gallery for him in 1928. Its windows follow the proportions of the house, but the style of the new structure is New Building.

From 1938 to 1975 the Perls House was used for commercial purposes and restructured and extended repeatedly. Despite the extensions and interior alterations, the house continues to be recognizable as a work by Mies van der Rohe. It is now owned privately.

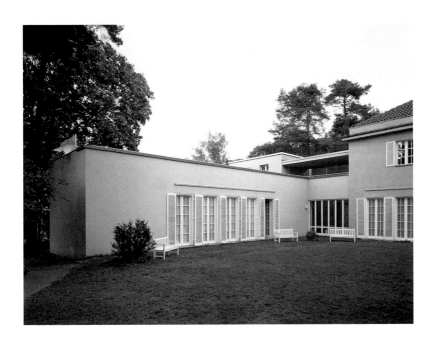

Mart Stam
Villa Palicka – Wohnhaus in der Siedlung Baba
Villa Palicka – Residence on the Baba Housing Estate

Prag, 1928

Die Werkbundsiedlungen der zwanziger Jahre waren Foren des Neuen Bauens in Europa. Anders als die Bauausstellungen in Stuttgart, Wien oder Brno wurde die Siedlung Baba von einem Zusammenschluss privater Bauherren finanziert. Der tschechoslowakische Verband der Entwurfszeichner und Produzenten für moderne Wohnungseinrichtungen hatte die Wohnungsbau-Ausstellung organisiert. Die Auftraggeber der 32 Flachdachhäuser auf dem Keltenhügel hoch über Prag waren Intellektuelle und Künstler. Die 1932 vollendete Mustersiedlung war die letzte der vom Werkbund in Europa errichteten Siedlungen. Sie wurde unter dem kommunistischen Regime nach dem Zweiten Weltkrieg als Experiment der ersten ›bürgerlichen‹ tschechischen Republik vernachlässigt.

Pavel Janak, selbst Architekt und Bauherr in Baba, der die Stadtplanung und den Bau leitete, wählte Architekten aus drei Generationen, um die stilistische Bandbreite der Moderne zu zeigen. Auch typologisch ist in Prag vom ›Minimalhaus‹ über Villen bis zu Mehrfamilien- und ›Kollektivhäusern‹ eine große Gebäudevielfalt zu sehen. Neben tschechischen Architekten wurde Mart Stam als einziger Ausländer eingeladen, für die Siedlung ein Wohnhaus für eine Familie mit zwei Kindern zu bauen. Zuvor hatte er an der Bauausstellung in Stuttgart-Weißenhof teilgenommen. Das Haus an einem steilen Südhang wird von Norden durch eine kleine Straße erschlossen. Das Untergeschoss wurde nicht in den Hang geschoben, sondern das Gebäude steht allseitig frei. Im Erdgeschoss befindet sich eine Garage, über deren Dach man zum Hauseingang gelangt.

The Werkbund housing estates of the 1920s were public forums for modern European architecture. While the building exhibition estates in Stuttgart, Vienna, or Brno were publicly funded, the Baba Housing Estate was financed by a consortium of private clients. The Czechoslovakian association of draftsmen and manufacturers of modern furniture organized the architectural exhibition. The clients for the thirty-two flat-roofed houses on Celtic Hill, high above the city of Prague, were intellectuals and artists. The model development was completed in 1932 and was the last of the Werkbund estates in Europe. After World War II, and under a Communist regime, it was neglected precisely because it was an experiment of the first bourgeois Czechoslovakian Republic.

Pavel Janak, himself an architect and client in Baba, directed the urban planning and the actual construction and chose architects from three different generations in order to present a wide stylistic range of contemporary building. The Prague estate offers great variety in terms of typology, ranging from minimal houses and town houses to apartment blocks and housing collectives. Mart Stam was the only foreigner invited to design and build a house for a family with two children. He had previously contributed to the Stuttgart Weissenhof Estate.

The Palicka House on a steep south-facing hillside is accessed from the north via a narrow lane. The house stands free on all sides, and the roof of the basement garage serves as the entrance forecourt.

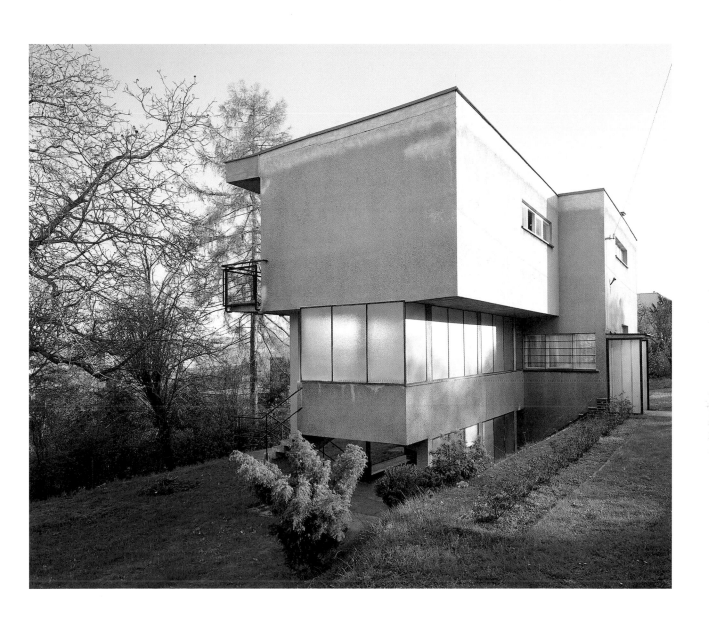

Walter Gropius
Haus Josef Lewin
Josef Lewin House

Berlin-Zehlendorf, 1928/29

Im Haus Lewin erkennt man die Weiterentwicklung der Dessauer Meisterhäuser. Der kubische, zweigeschossige Flachbau wirkt jedoch schematischer als seine Vorbilder.

Die Eingangsseite ist nahezu fensterlos, die Gartenseite mit den Wohn- und Schlafräumen hingegen verfügt über große Fensterbänder. Zur Straße liegen die Garage, die Diele, die Bäder und Mädchenzimmer. Die Innenräume sind mit einer durchgehenden Mittelzone aus Einbauschränken übersichtlich und funktional angeordnet. Küche und Wohnzimmer werden durch eine Fensterwand geschlossen, so dass der große, durch einen Anbau erweiterte Wohnraum vom Garten abgeriegelt ist. Im Obergeschoss zieht sich ein kleiner, schmaler Balkon um die Ecke mit den Schlafzimmern. Das Haus Lewin hat drei weitere Eingänge vom Garten aus.

Der weiß verputzte Backsteinbau mit Stahlfenstern zeigte innen ursprünglich kräftige Farben. Er überstand den Zweiten Weltkrieg äußerlich unverändert.

The Lewin House can be read as a further development of the Dessau Masters' Houses, but this two-story, flat-roofed cubic structure seems more schematic than its predecessors.

The entrance facade is almost entirely enclosed, but the living room and bedrooms behind the garden front have large strip windows. The garage, hallway, bathrooms, and maid's quarters are all situated on the home's street side. The interior was originally painted in bright colors and is clearly and functionally structured by means of a central load-bearing partition lined with fitted cupboards. The kitchen and living room are closed off by a wall of windows so that the large living area is separated from the garden. A narrow balcony runs along the corner of the upper-floor bedrooms; three doors on the ground floor open to the garden.

This white brick building with steel-frame windows survived World War II intact.

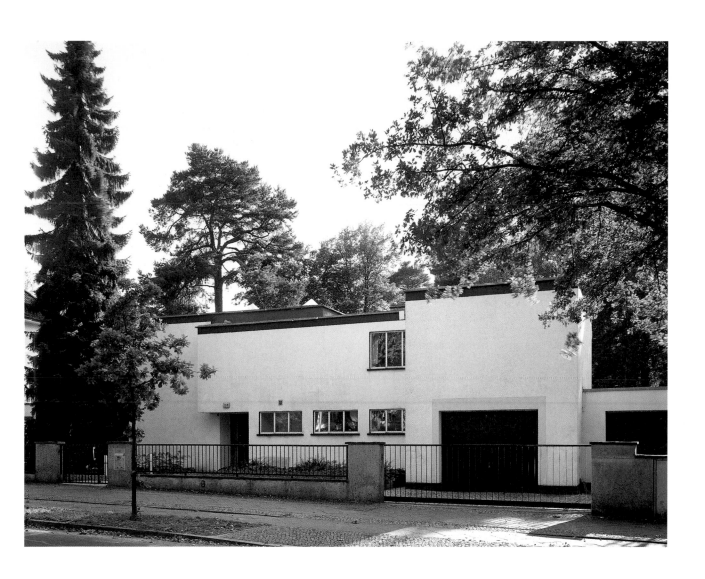

Adolf Meyer
Städtisches Elektrizitätswerk
Municipal Power Station

Frankfurt am Main, 1928/29

Adolf Meyer erkannte früh die besondere Ästhetik und die Verwendungsmöglichkeiten von Betonschalendächern. Das Elektrizitätswerk in Frankfurt ist die wichtigste Arbeit dieser Phase und gilt als einer der technisch fortschrittlichsten Bauten der zwanziger Jahre in Deutschland.

Dem Bau liegt ein Raster von sechs Metern zugrunde. Die Büros, Betriebsräume und Wohnungen sowie die Labors des technischen Prüfungsamtes liegen in einem viergeschossigen Kopfbau an der Straße. Statt der ursprünglich für die ersten beiden Etagen vorgegebenen durchgehenden Verglasung wurde eine klare Stockwerksunterteilung ausgeführt. Die Glasflächen sind auf einzelne Fensterbänder reduziert; das Treppenhaus ist durch zwei senkrechte Streifen an der Straßen- und der Eingangsseite gekennzeichnet. Dadurch verleiht Meyer dem Verwaltungsbau einen starken vertikalen Akzent.

Den Hof mit Werkstätten und Lager überspannt ein nur fünf Zentimeter starkes, 26 Meter breites Schalendach. Die Kuppel wurde aus Ringen aus schnell trocknendem Beton gebaut, wobei der gerade ausgehärtete Ring den nächsten trug. Den souveränen Umgang mit Beton bezeugen auch die von Tonnendächern überdeckten Garagen.

Der Bau wurde wegen Finanzierungsschwierigkeiten zweimal unterbrochen und erst 1929, kurz nach Meyers Tod, fertig gestellt. Das Werk wurde im Zweiten Weltkrieg nur geringfügig beschädigt, der Kopfbau nachträglich leicht verändert und aufgestockt. Der sanierte und denkmalgeschützte Bau dient noch heute als Prüfstelle.

Early on Adolf Meyer recognized the potential uses and aesthetic qualities of concrete shell roofs. The Municipal Power Station is his most important work from this period of his career and is regarded as one of the most technically advanced buildings of the 1920s in Germany.

The structure is based on a six-meter grid, and its offices, plant rooms, apartments, and municipal testing laboratories are housed in a four-story administration building that faces the street. Originally, the building was to have had uninterrupted full glazing on its first two floors, but in the final version a strong structural division of individual strip windows replaced the original plan.

The yard, with its workshops and stores, is covered by a thin concrete shell (only five centimeters thick) with a span of twenty-six meters. The dome itself was constructed of rings of fast-drying concrete, so that every new ring could be cast on the one preceding it. The vaulted garage roofs are also proof of Meyer's masterly treatment of the new material.

Financial difficulties interrupted the construction on two occasions, and the power station was only completed in 1929, shortly after Meyer's death. It suffered slight damage during World War II, and the administration building was slightly altered and raised. The restored building has been placed under preservation order and is still used as a testing laboratory.

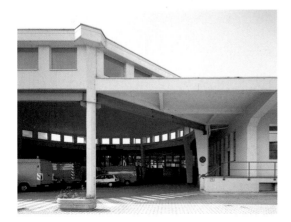
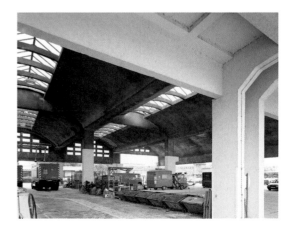

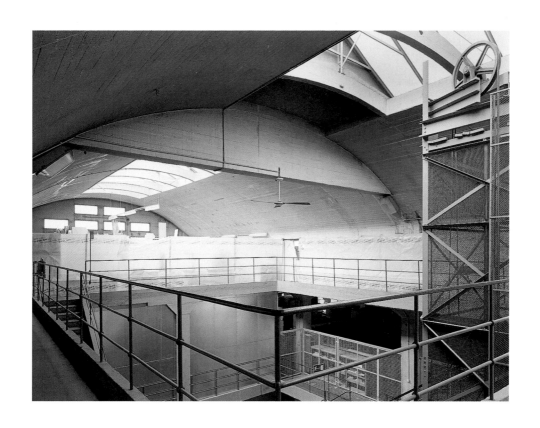

Ludwig Mies van der Rohe
Deutscher Pavillon zur Weltausstellung 1929
German Pavilion for the 1929 World Exhibition

Barcelona, 1928/29 (1929 zerstört / demolished,
1986 rekonstruiert / reconstructed)

Der Deutsche Pavillon am Fuße des Montjuic gehört zu den wichtigsten Gebäuden des 20. Jahrhunderts. Wie kaum ein anderer Bau demonstrierte er die fortschrittliche Architektur in Deutschland und das Konzept des ›fließenden Raumes‹. Die Bauteile aus Glas, Stahl und Naturstein ergeben eine strenge und klare, linear-abstrakte Komposition aus Horizontalen und Vertikalen. Tragende und raumbildende Elemente sind konsequent getrennt und erlauben einen freien Grundriss. Acht verchromte, kreuzförmige Stahlstützen tragen die Dachplatte, die Wände sind lediglich eingeschoben. Ein Travertinsockel hebt den Bau über seine Umgebung hinaus. Der Innenraum wird gleichzeitig umschlossen und geöffnet, die Wände gleiten – wie bei Mies van der Rohes frühen Landhausentwürfen – auseinander. Boden, Wände aus Marmor- und Glasflächen und Dach sind einander frei zugeordnet. Eine Onyx-Wand bildet das Zentrum und eine Wand aus Milchglasscheiben ist abends hinterleuchtet und lässt tagsüber Licht ein. Der polierte Naturstein, das Glas und das Bassin spiegeln einander und bilden einen in alle Richtungen offenen, asymmetrischen Raum. Edle Materialien, reduzierte Formen und eine programmatische Leere prägen die Ästhetik. Nur wenige Möbel sowie eine Skulptur von Georg Kolbe im rückwärtigen Lichthof beleben den Raum.

Zum hundertsten Geburtstag von Mies im Jahr 1986 wurde der Pavillon als originalgetreue Kopie wieder aufgebaut.

The German Pavilion at the foot of the Montjuic is one of the most important examples of 20th-century architecture. More than any other structure, it represents the progressive architecture of Germany at the time and the modern concept of "spatial flow."

Here Mies combined glass, steel, and stone into a reduced abstract composition with clear horizontal and vertical lines. The building's load-bearing and space-forming elements are strictly separated and allow for a free-plan interior. Eight chrome-plated steel supports (cruciform in cross section) carry the roof slab, but partitions have been inserted without any structural function. A large travertine plinth raises the pavilion above its surroundings.

The interior is both enclosed and open. As with Mies's early country houses, the walls seem to slide apart. Floors, windows, marble-clad walls, and roof form a composition around a free-standing onyx wall in the center. One wall of frosted glass is backlit at night and diffuses natural light during the day. The polished travertine floors and the glass and pool surfaces reflect each other and form an asymmetric space open in all directions.

Luxurious materials, reduced forms, and a programmatic emptiness characterize Mies's architectural aesthetic. The pavilion is furnished with only a few pieces of furniture and a sculpture by Georg Kolbe on the rear patio. On the occasion of Mies's 100th birthday, the pavilion was rebuilt in 1986 according to his original design.

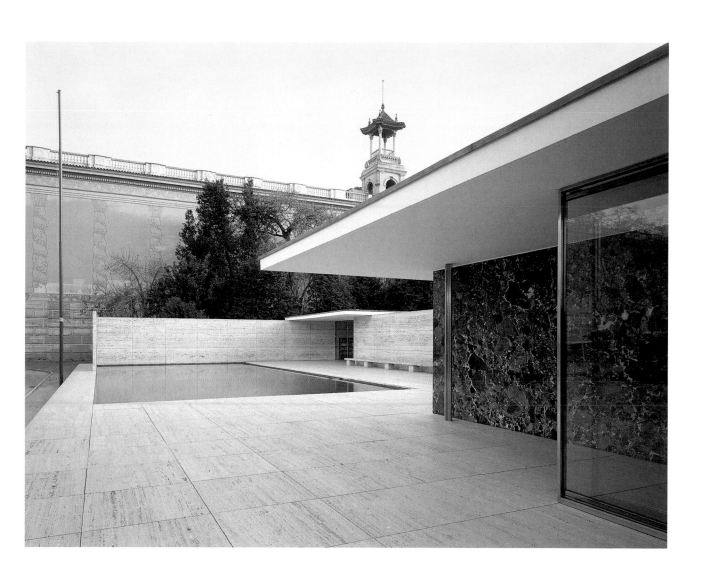

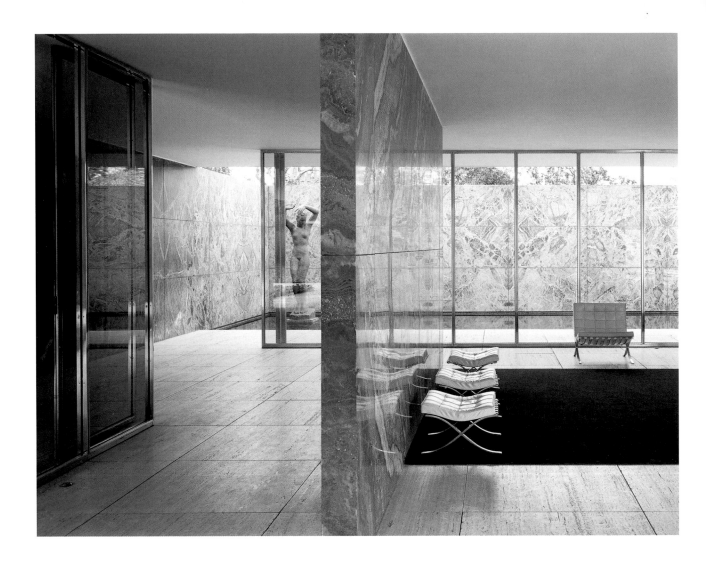

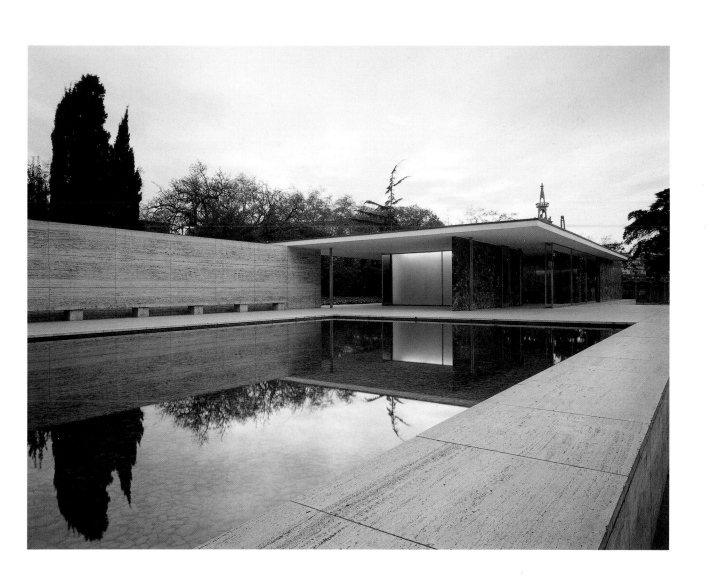

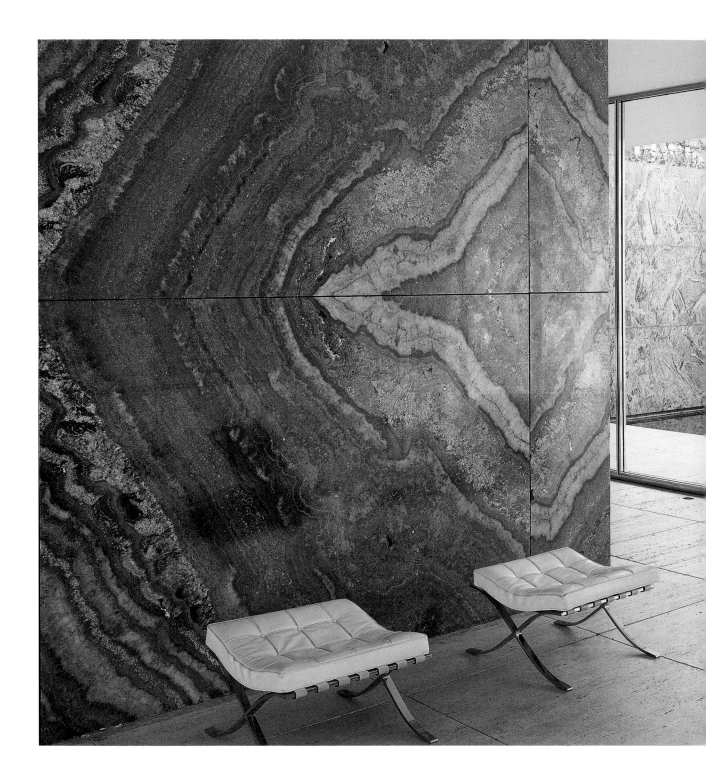

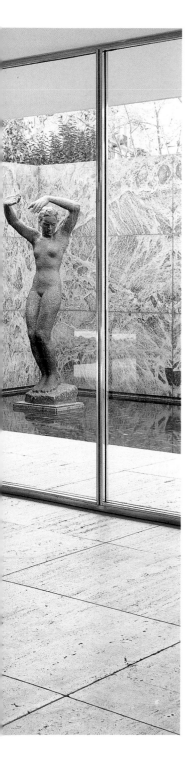
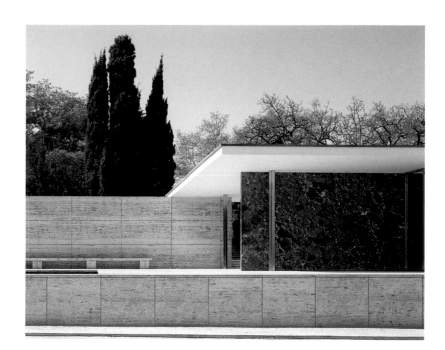

Walter Gropius
Dammerstock Siedlung
Dammerstock Housing Estate

Karlsruhe, 1928/29

Die Siedlung Dammerstock war ein Modellvorhaben für die Zeilenbauweise. In den Wettbewerbsbedingungen war erstmals ein Nord-Süd-Zeilenbau vorgeschrieben – eine Forderung des Neuen Bauens und »Ideal einer egalitären Gesellschaft«. Die Hierarchisierung in bevorzugte und benachteiligte Wohnlagen sollte so verhindert werden; alle Wohnungen hatten gleiche Grundrisstiefen, Besonnungs- und Durchlüftungsbedingungen. Gropius, der den städtebaulichen Wettbewerb gewonnen hatte, übernahm die Gesamtleitung und entwarf zusammen mit Otto Haesler den Bebauungsplan. Die Siedlung entstand in Zusammenarbeit der sieben Preisträger. Gleich große Fenster, Dächer, weißer Putz und Türen wurden vorgegeben, um ihr Zusammenhalt zu verleihen. Die Bauzeit betrug nur neun Monate. Gropius selbst entwarf zwei fünfgeschossige Achtfamilienhäuser, ein Laubenganghaus sowie mehrere Einfamilienhäuser mit einem raumsparend quer gestellten Treppenhaus.

Das angestrebte Ziel des Projektes, »die Schaffung von gesunden und praktischen Gebrauchswohnungen« für die Durchschnittsfamilie, stellte sich als illusorisch heraus: Einerseits waren die Bauten zu teuer, andererseits kam schon während der Bauzeit Kritik an dem Schematismus der Hauszeilen auf. Die mangelhafte Detailplanung führte zu Bauschäden. 1948 und in den Folgejahren ergänzte die Gründungsgesellschaft die Siedlung. In den sechziger Jahren wurde sie unter Denkmalschutz gestellt und in den siebziger Jahren saniert.

The Dammerstock Estate was a prototype for linear block housing developments. The competition brief stipulated a north-south arrangement of the building "slabs," in adherence to the principles of New Building and the ideal of an egalitarian society. Thus, a hierarchical arrangement of individual units was avoided: all of them had the same sunlight, cross-ventilation, and depth of plan. Gropius—who had won the urban planning competition—became chief architect of the entire development and designed the master plan, together with Otto Haesler. In the end, the estate was a joint effort between the seven prize winners.

In order to provide a sense of cohesion, the sizes of all windows, doors, and roofs were fixed and made mandatory, as was white plaster. It took only nine months to construct the estate. Gropius himself contributed designs for two five-story blocks of eight apartments each, one access-balcony block, and several single-family houses with space-saving transverse staircases.

The aim of the development was to create sound and practical dwellings that would suit the needs of an average family, a goal which proved to be illusory. During construction, the estate was criticized for being too expensive and the linear buildings for being too schematic. In fact, deficient detailing produced structural damage.

In 1948 and subsequent years, the housing society extended the estate. It was placed under preservation order in the 1960s and revamped in the 1970s.

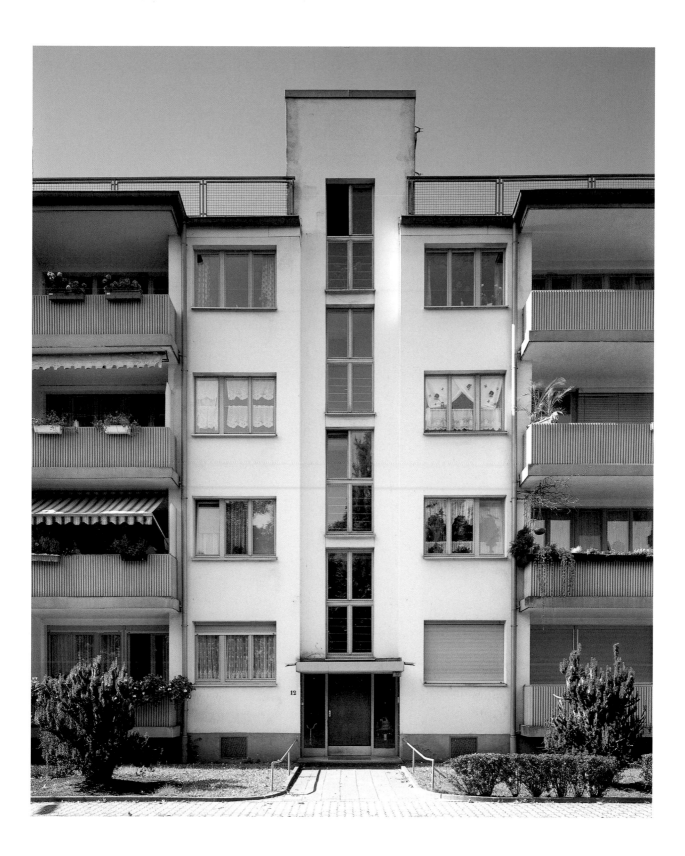

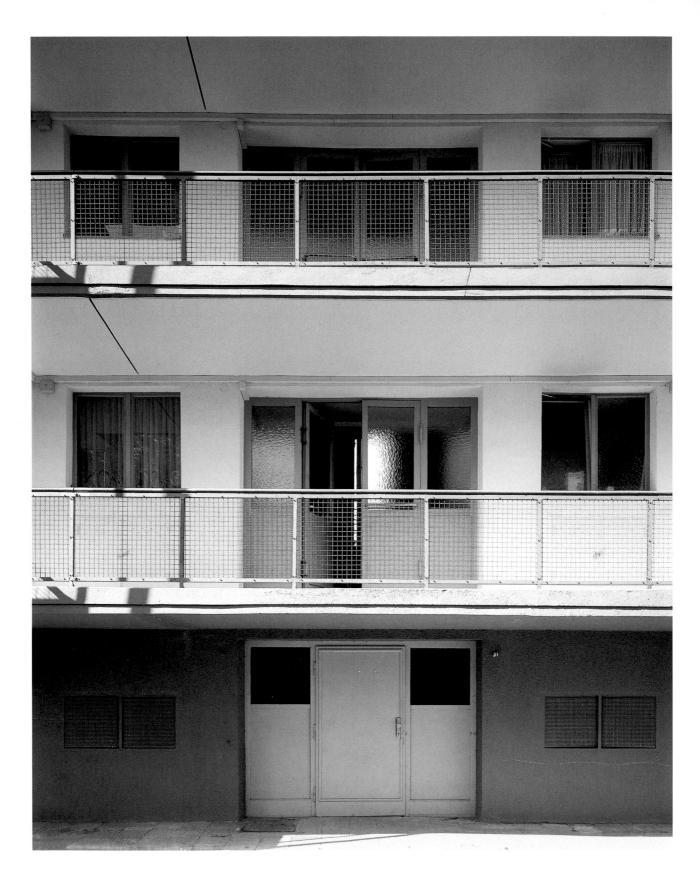

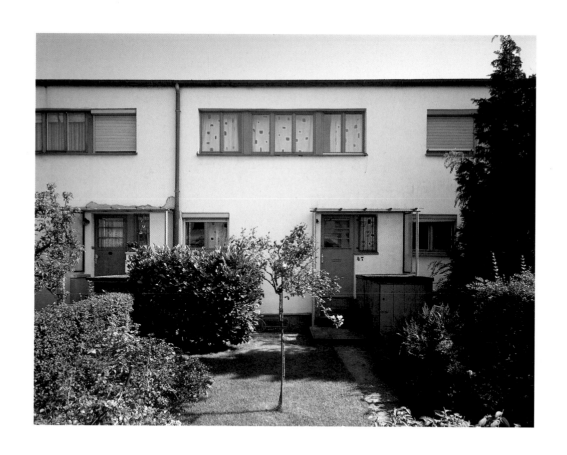

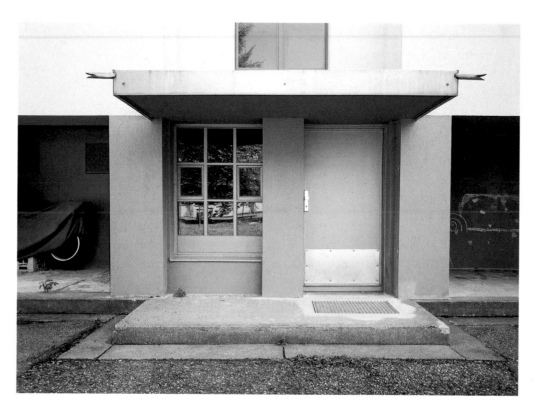

Hannes Meyer, Hans Wittwer
Bundesschule des ADGB
German Trade Unions Federation School

Bernau bei Berlin, 1928–1930

Die Bundesschule des Allgemeinen Deutschen Gewerk-
schaftsbundes (ADGB) ist wohl das bedeutendste Projekt
von Hannes Meyer. Zusammen mit Wittwer hatte er den
Wettbewerb gewonnen und das Haus mit Studenten des
Bauhauses geplant. Die Gebäude wurden entsprechend
der bewegten Topographie des Grundstücks und ihrer
Funktion entwickelt, aber auch symbolisch überhöht. Der
Bauherr wollte »keine Schulkaserne«, sondern ein »Muster-
beispiel moderner Baukultur«, in dem die Gewerkschafts-
funktionäre in vierwöchigen Kursen geschult werden und
Erholung finden sollten.

In einer Kiefernlichtung mit kleinem See entstand eine
Z-förmige Anlage. In den vier gestaffelten Wohntrakten bil-
den je fünf Doppelzimmer eine Einheit, die die Bewohner
auch bei Tisch und Studium zusammenführte. Die Architek-
ten entwickelten eine dem geplanten Gemeinschaftsleben
entsprechende architektonische Form. Die Gliederung der
Wohnbereiche in Doppelzimmer, Stockwerk und Haus ent-
spricht den verschiedenen Stufen der Gemeinschaft wie
»Zelle«, »Kameradschaft« und »Kollektiv«. In jeder der drei
Etagen wohnte eine solche Zehnergruppe. Um hotelähnli-
che, anonyme Flure zu vermeiden, verbindet ein Glasgang,
der den Blick auf die Natur freigibt, die Wohnhäuser und
verknüpft die Gemeinschaftsräume mit dem Schulungs-
bereich.

Ein gleichartiges fünftes Gebäude für das Personal,
eine Turnhalle mit Klassentrakt und das Eingangsgebäude
mit Mensa sind alle im schlichten, sachlichen Stil gehalten.
Die Schule ist ein Stahlbetonbau mit Ziegelmauerwerk
und Stahlfenstern. Die Innenausstattung übernahmen die
Bauhauswerkstätten. Die drei Schornsteine wurden zum
beherrschenden Eingangsmotiv der Schule als »Bildungs-
fabrik«. Sie sollten die drei Pfeiler der Arbeiterbewegung
(Genossenschaft, Gewerkschaft und Partei) symbolisieren.
Die Anlage wurde in den sechziger und siebziger Jahren
durch weitere Bauten verändert. Heute beherbergt sie die
Fachhochschule für öffentliche Verwaltung des Landes
Brandenburg.

The German Trade Unions Federation School is possibly
Hannes Meyer's most important work. The result of a
competition, and planned together with students at the
Bauhaus, the building was developed to fit the school's
topography and various functions and was also charged
with symbolism. The client did not want "school barracks"
but a "model of modern architectural culture" where men
and women trades unionists could be trained in four-week
courses and also rest.

The Z-shaped complex was erected on a clearing
surrounded by pine trees and near a small lake. Its four
staggered residential wings contained units of five double
rooms which course participants used for both meals and
study. The residential buildings were subdivided into double
rooms, floors, and houses which corresponded to the
organization of the community into cells, comradeships, and
collectives. A group of ten people could be accommodated
on each of the three levels. In order to avoid long, anony-
mous corridors, Meyer and Wittwer placed glass passages,
offering views of the gardens, along the sides of the hous-
es, providing access to their interiors and connecting them
to the communal spaces and classrooms. Thus, the two
architects adapted their design to the life of the trainee
community.

There were also a similar building for staff accommoda-
tion, a sports hall with classroom wing, and a main building
with dining hall. Each was simple and functional with an RC
concrete structure, brick masonry, steel-framed windows,
and interior fittings and furnishings manufactured in the
Bauhaus studios.

The three chimneys of the heating system became the
landmarks of the school as a "factory for education." They
were intended to symbolize the three pillars of the workers'
movement, i.e. the cooperative, the trade union, and the
political party. In the 1960s and 1970s, the complex was
altered by the addition of several buildings. Today, it houses
the College for Public Administration of the State of Bran-
denburg.

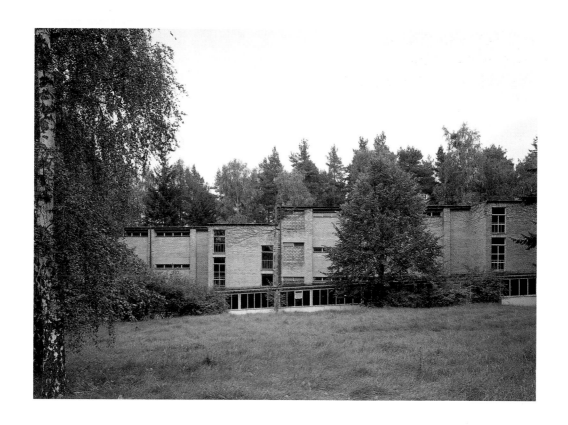

Mart Stam, Werner Moser

Altersheim der Henry und Emma Budge-Stiftung

Henry and Emma Budge Senior Citizens' Home

Frankfurt am Main, 1928–1930

Das Budge-Altersheim von Stam und Moser gilt als vorbildlicher Bau der klassischen Moderne. Die im Grundriss H-förmige Anlage besteht aus zwei Wohnflügeln mit Zimmerreihen, die ein Mitteltrakt miteinander verbindet. Die einbündigen Wohntrakte mit tragenden Trennwänden sind nur zweigeschossig, um kurze Wege der Bewohner zum Garten zu gewährleisten. Die Zimmer sind ausschließlich nach Süden ausgerichtet. Die Wohnräume der Angestellten befinden sich in einem gesonderten Gebäude. Die Gemeinschafts- und Versorgungseinrichtungen liegen im Mitteltrakt, um auch hier die Wege für das Personal möglichst kurz zu halten. Der Stahlskelettbau mit Bimsbetondeckenplatten hat Fenster aus Stahl. Die Fassade ist glatt verputzt und weiß gestrichen. Die Planung vereint die soziale Einstellung des Architekten mit den Prinzipien des Funktionalismus und der Bauhaus-Ästhetik.

Nach Zerstörungen im Zweiten Weltkrieg wurde das Haus als Krankenhaus der US-Army wiederhergestellt und durch An- und Umbauten verändert.

The Budge Senior Citizens' Home by Stam and Moser is regarded as an outstanding example of the Classic Modern period. Its design combines the social concerns of the architect with the principles of functionality and design promoted at the Bauhaus.

The home forms an "H" in plan and consists of two residential wings with rooms connected by a middle section. Both wings have structural partitions and only two floors so that elderly residents would not have to walk long distances. All of the rooms face south, and the staff living quarters are located in a separate building. Stam placed the communal spaces, kitchens, and other service rooms in the middle section to enable staff to reach all areas of the house quickly.

The structure is a steel skeleton with concrete floor slabs, and the windows are framed in steel. The facades are coated with smooth white-washed plaster. Partly damaged during World War II, the building was rebuilt as a US army hospital, altered, and extended.

Ludwig Mies van der Rohe
Haus Tugendhat
Tugendhat House

Brno (Brünn), 1928–1930

Das Haus Tugendhat wurde von einer wohlhabenden deutsch-jüdischen Textilfabrikanten-Familie in Auftrag gegeben. Das große Hanggrundstück erstreckt sich nach Süden talwärts und bietet einen schönen Blick auf die Altstadt von Brno. Die geschlossene, eingeschossige Eingangsseite des Hauses schirmt es von der Straße ab, während sich die zweigeschossige Gartenseite der Umgebung öffnet.

Der Riegel, eine Stahlskelettkonstruktion mit zum Teil sichtbaren, verchromten Stützen, ist auf der Rückseite tief in den Hang eingeschnitten. Die einzigen Wandöffnungen der Straßenfassade sind schmale Oberlichtbänder und ein Nebeneingang zu den Garagen und zur Chauffeur-Wohnung. Das Vestibül ist in voller Höhe mit Milchglasscheiben verglast.

Man betritt das Haus durch das Obergeschoss. Die Schlafräume liegen neben der Eingangshalle und sind in einen Kinder- und einen Elterntrakt unterteilt. Der Wirtschaftstrakt ist nur durch die gemeinsame Dachplatte mit den Wohnräumen verbunden. Vor dem Kindertrakt liegt eine Dachterrasse.

Der große Wohnbereich nimmt knapp zwei Drittel des unteren Hauptgeschosses ein. In dem ›fließenden‹ Wohnraum mit freistehenden Wänden trennt eine Wand aus fünf massiven Onyxplatten den Arbeitsplatz vom Wohnraum. Die halbrunde Essnische aus Ebenholz und der Eingang sind durch eine von hinten beleuchtete Milchglaswand voneinander getrennt. Der Wohnbereich ist in voller Höhe und ganzer Breite mit versenkbaren Scheiben verglast. Gegenüber vom Wintergarten liegen eine weitere Terrasse und eine breite Freitreppe hinab in den Garten. Der herkömmliche Zellengrundriss wurde zugunsten frei ineinander greifender Räume aufgebrochen und innen und außen in ein neuartiges Verhältnis zueinander versetzt. Die luxuriöse Größe und Ausstattung des großbürgerlichen Hauses diente mehr dem Komfort als der Repräsentation. Von außen wirkt das Haus eher introvertiert, die Ausmaße der Villa werden verschleiert.

1942 wurde das Haus Tugendhat von den Nationalsozialisten beschlagnahmt und 1945 von der Roten Armee requiriert. Danach wurde das Haus unter anderem für Krankengymnastik genutzt und erst 1963 als Kulturdenkmal registriert und in den achtziger Jahren renoviert.

The Tugendhat House was commissioned by an affluent German-Jewish family of textile manufacturers. The large hillside lot stretches into a valley to the south and offers a beautiful view of the historic town of Brno. The closed single-story entrance elevation of the house creates a shield to the street, while its two-story garden elevation opens out onto the surroundings.

The building slab, a steel skeleton structure with partially visible, chromium-plated columns, is recessed deep into a slope to the rear. The only wall openings on the street elevation are narrow skylights and a side-entrance to the garages and chauffeur's apartment. The vestibule is fully glazed from floor to ceiling with milk glass panels.

The main entrance leads directly into the second floor. The bedrooms are located next to the entrance hall, with the children's bedrooms on one side and the parent's bedroom on the other. A common roof slab is the sole link between the living areas and the kitchen and utility areas.

The childrens' rooms open out onto a roof patio. The large living area occupies nearly two-thirds of the ground floor, and a winter garden overlooks a second patio, with wide steps leading down into the garden.

Mies abandoned a conventional floor plan in favor of free-flowing rooms that relate to each other in new ways, both inside and outside. Self-supporting walls delineate individual areas: a wall of five massive onyx panels separates the study from the living room, and a back-lit milk glass wall separates the circular dining area from the entrance. The entire living area features floor-to-ceiling windows with retractable panes across its full width.

The luxurious amount of interior space and attention to detail in this bourgeois home was geared more towards comfort than representation. From the outside, the house has a rather introverted appearance, hiding its true scale.

Tugendhat House was confiscated by the National Socialists in 1942 and then by the Red Army in 1945. After the war, the villa was used as a rehabilitation center. In 1963, the house was registered as a historical monument and renovated in the 1980s.

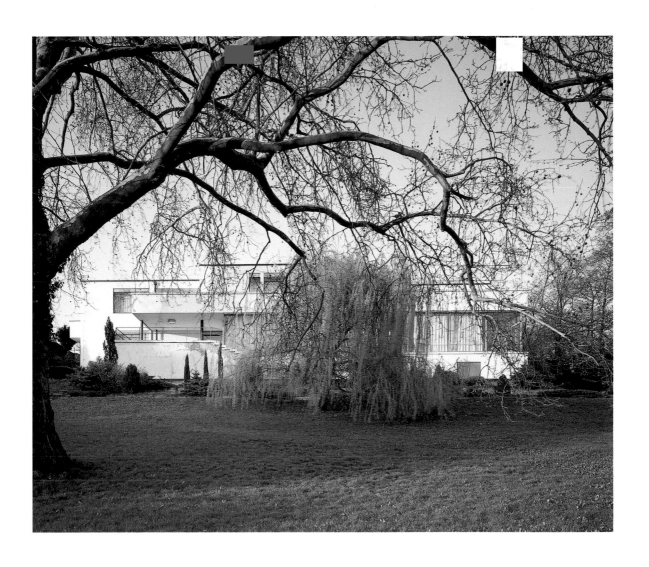

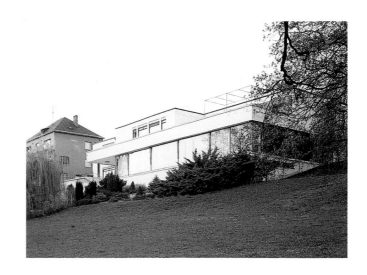

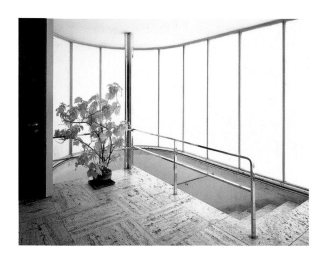

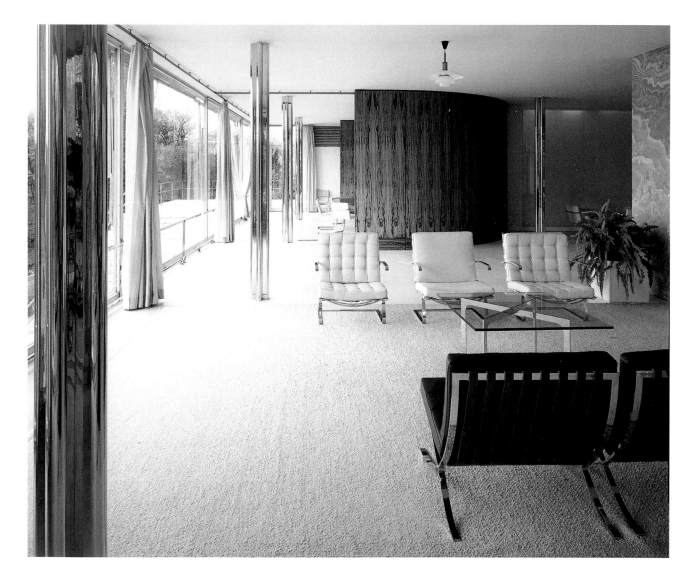

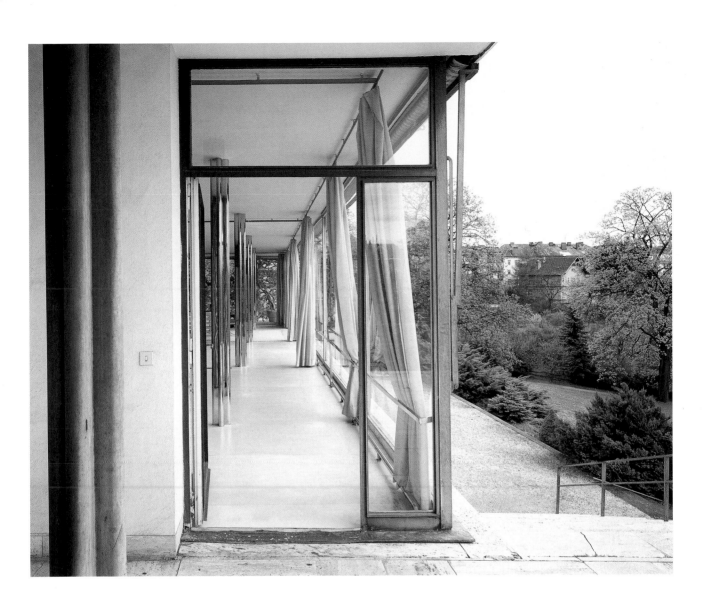

Ernst Neufert

Studentenhaus und Abbeanum, Mathematisch-Physikalisches Institut
Student Residence and Abbeanum—Institute for Mathematics and Physics

Jena, 1928–1930

Das nach Ernst Abbe, dem Mitbegründer der Zeiss-Werke, benannte Forschungsinstitut der Carl-Zeiss-Stiftung ist ein winkelförmiger Sichtziegelbau mit Labors und Hörsälen. Bauherr war die Zeiss-Stiftung, der auch das Grundstück gehörte.

Das Abbeanum wurde für das Institut für wissenschaftliche Optik und Mikroskopie und die mathematische Anstalt gebaut. Den viergeschossigen Baukörper und das Hörsaalgebäude verbindet ein flaches Foyer. Bei der Anordnung der Baukörper berücksichtigte Neufert das Gefälle des Geländes und die Bauflucht der vorhandenen Institute. Er bezog auch den gebogenen Straßenverlauf des Fröbelstieges in die Planung des großen Hörsaales ein. Der Stahlbetonskelettbau hat Decken ohne Unterzüge. Seine Fassade ist mit gelben Klinkern verblendet. Das Erscheinungsbild prägen zusätzlich Beton und der anthrazit-farbene Terrazzo der durchgehenden Sohlbänke. Neufert wollte »reine Formen und natürliche Materialstrukturen« wirken lassen.

Die westliche Hälfte des Gebäudes wurde 1945 zerstört, jedoch 1950 originalgetreu wiederaufgebaut. 1995 wurde das denkmalgeschützte Haus saniert. Es wird heute von der Friedrich-Schiller-Universität genutzt.

In Zusammenarbeit mit Otto Bartning konzipierte Neufert auch das in der Nähe gelegene Studentenhaus mit Mensa: Ein mit Ziegeln verkleideter Stahlbeton-Skelettbau, der durch horizontale Fensterbänder eine klar strukturierte Außenfassade erhält.

The Abbeanum was named after Ernst Abbe, cofounder of the Zeiss Optical Works, and is the research institute of the Carl Zeiss Foundation. It is an L-form block, clad in clinker bricks, and contains laboratories and lecture halls. The Zeiss Foundation was both the proprietor of the site and the client for the building.

The Abbeanum was built for both the Institute of Optical Science and Microscopy and the Mathematical Institute. The four-story buildings are linked by a low flat-roofed lobby. In chosing the placement of the two structures, Neufert took into account the site gradient and the alignment of the existing institute buildings, relating the shape of the main auditorium to the curved street.

Neufert wanted pure forms and natural material textures to unfold their charms. Therefore, the RC concrete skeleton has ceilings without joists; the facades are clad in yellow clinker bricks, offset by light gray concrete elements; and the window sills are dark gray terrazzo.

The western half of the building was destroyed in 1945 but rebuilt true to its original state in 1950. In 1995 the historically listed building was restored, and today it is used by the Friedrich Schiller University.

In collaboration with Otto Bartning, Neufert also developed a nearby student residence with a cafeteria. Its steel and concrete skeleton is clad in tile, and its facade is given a clear structure by horizontal windows.

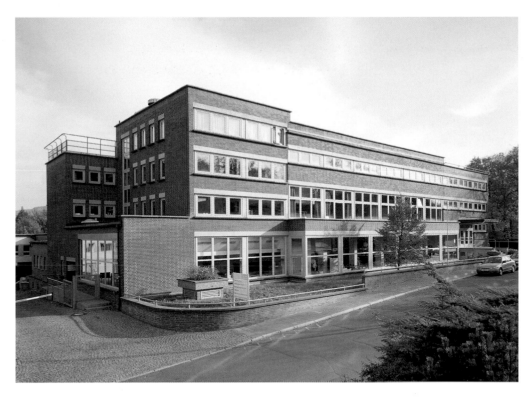

Studentenhaus mit Mensa / Student residence with cafeteria

Abbeanum

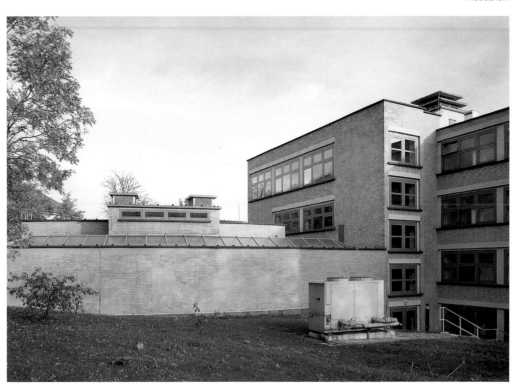

Ernst Neufert
Haus Neufert
Neufert House

Gelmeroda bei Weimar, 1929

Dem 10 x 10 m großen Holzversuchsbau liegt ein Raster von 1 x 2 m zugrunde, das Fabrikationsmaß der Gipskartonplatten, mit denen der Bau ausgekleidet wurde. Das Untergeschoss des Würfels besteht aus Mauerwerk und die darüber liegenden beiden Geschosse und das weit auskragende Dach wurden aus vorgefertigten Holzelementen erstellt. Das Traggerüst wurde in nur zweieinhalb Tagen nach dem amerikanischen ›Balloon frame‹-Prinzip errichtet. Nach sechs Wochen Bauzeit war das Haus fertig. Es wurde, beeinflusst von Frank Lloyd Wright, aber auch aus ökonomischen und ökologischen Gründen, aus Holz gebaut.

Neufert wollte praktisch wie statisch eine größere Holzausbeute erreichen und bei der Fabrikation Handarbeit vermeiden. Die Einzelteile sollten leicht zu montieren sein. Die Eigenheiten des Materials wurden »aus praktischen und ästhetischen Gründen« berücksichtigt. Trotz seiner quadratischen Grundfläche wirkt das Haus nicht wie ein kompakter Würfel, sondern ist durch die Fensterbänder in beiden Stockwerken, den großen Balkon im Obergeschoss und den Dachüberstand gegliedert.

Die Baukosten lagen deutlich unter denjenigen für vergleichbare Mauerwerksbauten. Die Lage der Treppe mitten im Haus spart Flure und lange Wege. Die Außenschalung sollte durch die Witterung grau werden, wurde später allerdings angestrichen. Das Haus Neufert steht für die ›gemäßigte Moderne‹, die sich in Material und Gestaltung in die ländliche Umgebung einpasst, sich aber in ihrer strengen Form und konsequenter Funktionalität auch daraus hervorhebt.

Bevor die Erben das Haus nach der Wende wieder nutzen konnten, waren Restaurierungsarbeiten erforderlich. Der Garten, der ebenfalls im Meter-Raster angelegt war, konnte wieder hergestellt werden. Seit 1993 arbeiten die Mitarbeiter der Weimarer Niederlassung des Neufertschen Architekturbüros im Haus Neufert. Haus und Garten stehen Besuchern offen.

The 10 x 10 meter floor plan of this wooden, cube-shaped, prototypical house is based on a grid of 1 x 2 meters, the exact measurements of the plasterboards used to line the interior walls. Although the basement is built from masonry, the ground and upper floors are constructed of prefabricated wooden elements attached to a balloon frame which was erected in just two-and-a-half days; the whole house was completed within six weeks. Neufert chose to work with wood not only because he was influeced by Frank Lloyd Wright but because it was economical and ecological.

Neufert aimed to achieve a more efficient utilization of the material, both practically and structurally, and to produce easy-to-assemble individual components. He took into account the peculiarities of wood "for practical and aesthetic reasons."

The building cost substantially less than comparable masonry structures, and by placing the staircase in the middle of the house, Neufert saved on corridor space. The facade's clapboarding was meant to age into a beautiful gray but was later coated with paint. The Neufert House stands for a "moderate Modernism" which integrates itself into its rural surroundings—in terms of material and design—at the same time that it forms a contrast to nature because of its austere form and strict functionality. Despite its square footprint, the house does not look squat; rather, it seems to be stretched wide by strip windows on both floors, a large upper balcony, and a roof overhang.

Following Germany's reunification, the home's inheritors were able to use it and the garden again—although both had to be substantially renovated. Since 1993, the house has been used for the Neufert architectural firm and is open to visitors.

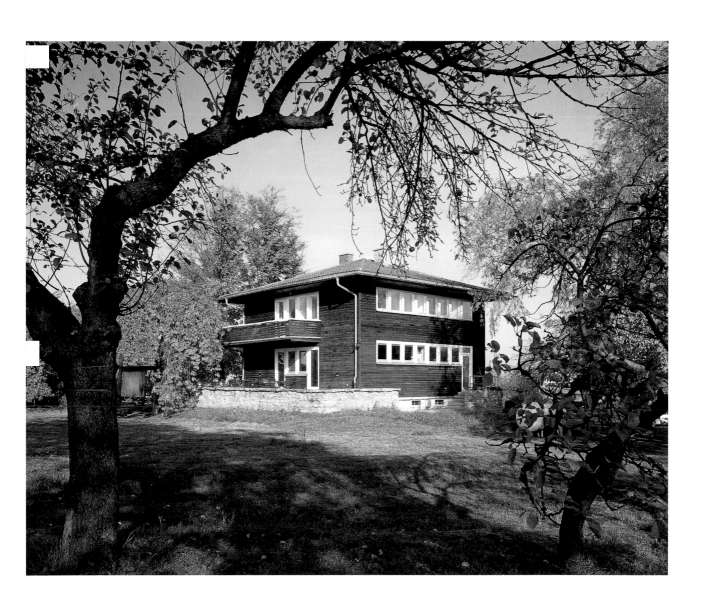

Walter Gropius
Siedlung Am Lindenbaum
Am Lindenbaum Housing Estate

Frankfurt am Main, 1929

Diese Siedlung der Gemeinnützigen Aktiengesellschaft für Angestellten-Heimstätten (GAGFAH) umfasst acht dreigeschossige Wohnblöcke mit insgesamt 198 Wohnungen. Die Ziegelbauten sind glatt weiß verputzt und am Sockel mit dunkelbraunen Spalt-Klinkern verblendet. Die als Zweispänner konzipierten Zeilenbauten sind in Nordwest-Südost-Richtung angeordnet. An der Straße Hinter den Ulmen befinden sich zwischen den ersten vier Blöcken Querbauten, die zusammen mit den Längsbauten dreiseitig geschlossene Innenhöfe bilden. In den Zwei-Zimmer-Wohnungen der Querbauten sind Küche und Bad zur Straße und die Wohnräume zu den bepflanzten Höfen mit Kinderspielplätzen orientiert. Die Außenansicht der Häuser wird durch Balkone, Loggien und die teilweise vor- und zurückgezogenen Treppenhäuser belebt.

This housing estate for the Gemeinnützige Aktiengesellschaft für Angestellten-Heimstätten (GAGFAH, or non-profit company for employment housing) comprises eight three-story blocks containing a total of 198 apartment units. The brick buildings are finished in white plaster and faced in dark-brown split clinkers along their bases. The blocks are arranged into rows along a northwest to southeast axis; each building houses two apartment units per floor. On the side, facing the Hinter den Ulmen Strasse, cross buildings are placed between the first four blocks. Together with the long slabs, they form interior courtyards that are closed on three sides. Each of the two-bedroom apartments in these buildings has a kitchen and bathroom on the street side and living areas overlooking the planted courtyards with playgrounds. The otherwise monotonous appearance of the buildings on the estate is enlivened by balconies, loggias, and projecting or recessed staircases.

Carl Fieger, H. Bauthe
Gaststätte Kornhaus
Kornhaus Tavern

Dessau, 1929/30

Die Ausflugsgaststätte Kornhaus mit Stehbierhalle, Tanz-saal, Vestibül, Café und zwei Terrassen an der Elbe wurde im Auftrag der Stadt Dessau und einer Brauerei errichtet. Obwohl Fiegers Entwurf beim Wettbewerb keinen Preis bekommen hatte, erhielt er »wegen seiner Wirtschaftlich-keit« den Bauauftrag. Die Konstruktion ist eine Mischbau-weise aus Ziegelmauerwerk mit Stahlbetonstützen.

Das in einer einfachen und zeitlosen Formensprache gehaltene Haus passt sich dem Elbwall an, wobei sich die Gasträume zur Landschaft öffnen. Aus der rationellen inne-ren Organisation resultiert die äußere Form, die auch auf Ideen anderer prämierter Entwürfe des Wettbewerbs zurük-kgeht. Der aus zwei Elementen bestehende, doppelge-schossige Bau ist um die Küche herum organisiert, die ein Gelenk zwischen den beiden Bauteilen bildet. Der Bauteil an der Straße wirkt wie ein massiver Kubus, dessen nüch-terne Fassade durch Fensterreihen gegliedert wird. Durch den Haupteingang betritt man einen Vorraum. Eine großzü-gige, geschwungene Treppe führt in den Tanzsaal und auf die Terrasse. Der an der Elbe gelegene runde Trakt mit gro-ßen Fenstern passt sich in die Topographie ein und nimmt den Verlauf des Elbbogens auf. Ein verglaster Umgang erinnert an eine Schiffsbrücke. Türen und Fenster sind aus Holz. Das Kornhaus wurde leicht verändert und 1996 renoviert.

The Kornhaus tavern was commissioned jointly by the city of Dessau and a local brewery. It contained a pub, dance hall, café, and two terraces overlooking the Elbe River. Despite the fact that Carl Fieger had not won the commis-sioning competition, he was selected to construct the build-ing because of his design's cost effectiveness.

Fieger's tavern is a compound structure composed of brick masonry and RC concrete supports. Constructed in a simple and timeless "language," the building follows the Elbe embankment to the rear and opens towards the river. Its exterior form follows its interior organization and incorpo-rates ideas expressed by other competition entries. The two-story building consists of two sections linked by a cen-tral kitchen.

The street side of the building is monolithic, its austere facade punctuated by rows of windows. Through its main entrance visitors enter a vestibule, from which a grand curv-ing stairway leads to the ballroom and terrace. The Elbe side of the tavern has large windows and adapts to both the topography of the site and the river curve. Here, a semi-circular glazed passage alludes to a ship's bridge. The Kornhaus building has been slightly altered; it was refur-bished in 1996.

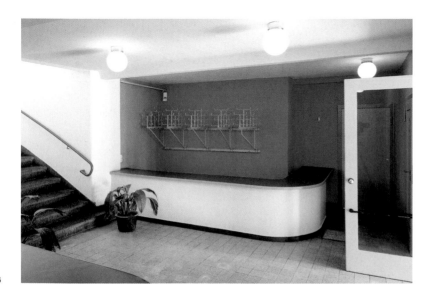

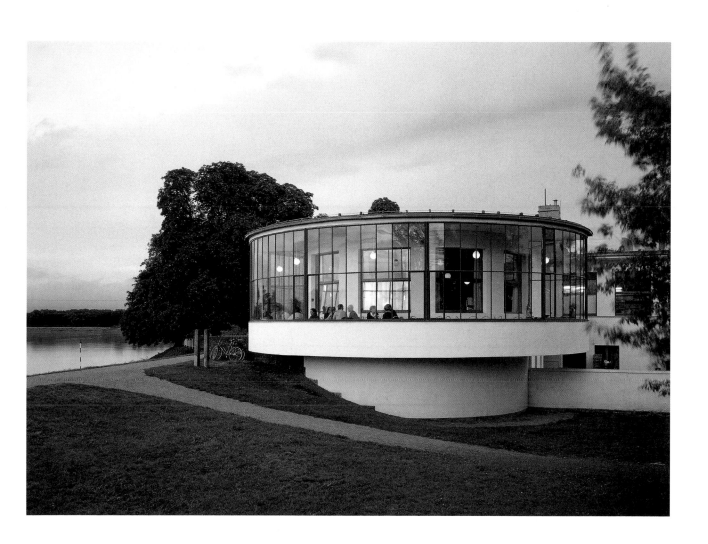

Ferdinand Kramer, Eugen Blanck
Laubenganghäuser, Siedlung Westhausen im Niddatal
Access Balcony Housing Blocks, Westhausen Estate in the Nidda Valley

Frankfurt am Main, 1929/30

Im Jahre 1929 erhielt Ferdinand Kramer zusammen mit Eugen Blanck von dem Frankfurter Stadtbaudirektor Ernst May den Auftrag, neun Laubenganghäuser mit 216 Wohnungen und ein Heizwerk mit Zentralwaschküche für die Siedlung Westhausen im Niddatal zu bauen. Die beiden Architekten entwarfen einen viergeschossigen Haustyp mit sechs Wohnungen pro Etage zu je 47 qm Fläche. Ein mittiges Treppenhaus erschließt die Laubengänge in den drei oberen Geschossen. Die Häuser wurden in Schottenbauweise errichtet. Die Wohnungen mit ihrem in Schlaf- und Wohnbereich asymmetrischen Grundriss sind an der Mittelachse des Treppenhauses gespiegelt. Dadurch sind die beiden Hauptfassaden ebenfalls symmetrisch. Die Mietergärten zwischen den Zeilen werden von den beiden begleitenden Straßen durch Nussbäume abgeschirmt. Die Wohnungen wurden mit Fernwärme versorgt.

This housing was commissioned by Ernst May, the city architect of Frankfurt, who asked Kramer and Blanck to build nine access balcony blocks with 216 apartments, a heating plant, and central laundry on the Westhausen housing estate in the Nidda Valley. They designed four-story buildings with six units on each level.

The blocks were constructed in crosswall fashion, and a central staircase gave access to the balcony passages of the upper floors. Walnut trees alongside the two streets shaded the renter's gardens. The architects used the middle axis of the staircase to mirror-invert the floor plans of the asymmetrically structured living and bedroom areas. The apartments were serviced by a heating plant.

Ferdinand Kramer
Haus Erlenbach
Erlenbach House

Frankfurt-Bockenheim, 1930

Das dreigeschossige Zweifamilienhaus mit Flachdach ist ein glatter, weißer Baukörper mit harmonischen Proportionen der Fenster und Türen, der wie ein Würfel an der Grundstücksgrenze steht. Der Grundriss der beiden Wohnungen ist einfach. Von einer Diele aus werden Küche und Esszimmer an der Straßenseite, Wohn- und Schlafzimmer mit Bad an der Gartenseite erschlossen. Ess- und Wohnzimmer sind durch eine Schiebetür verbunden.

Die drei Fensterachsen der Straßenfassade sind halbgeschossig versetzt. Über der Eingangstür und den drei Stufen dorthin ›schwebt‹ ein abgehängtes Flugdach. Das Besondere ist die schematische Aufteilung der Fassade in 80 cm breite Module: Die Proportionen der Fassade stehen im Verhältnis 3:4:6. Die Gartenseite ist zweiachsig angelegt.

Der eigenwillige Bau war zu seiner Entstehungszeit umstritten.

This flat-roofed, three-story, two-family house is a smooth, white building that stands like a cube on the edge of its site. The floor plans of the two apartments within it are very simple: flanking the hall on the street side are a kitchen and dining room; on the garden side are a living room and bedrooms with bathroom. Dining and living rooms are connected by means of a sliding door.

Three street-facade window axes are juxtaposed at half-story split-levels, and a suspended canopy hovers above the entrance. The most special feature of this house is its schematic facade based on an 80-centimeter modular grid, resulting in a proportional ratio of 3:4:6.

Because of its unique design, the house was an object of controversy upon its completion.

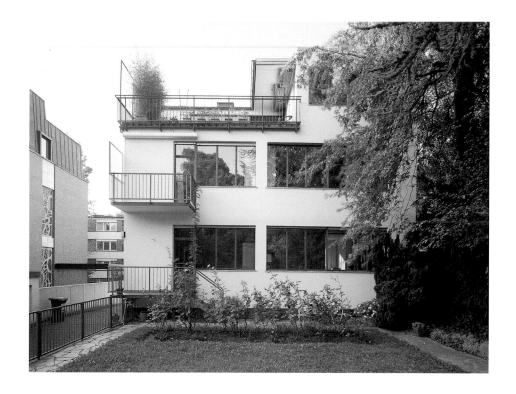

Anton Brenner

Laubenganghaus an der Wannseebahn

Access Balcony Housing Block on the Wannsee Railroad Line

Berlin-Steglitz, 1929/30

Für den Beamtenwohnungsverein Neukölln plante Brenner einen Teil eines offenen Laubenganghauses mit Mietwohnungen. Die drei- bis viergeschossige Zeile in Stahlskelett-Bauweise mit Schüttbetonausfachungen liegt parallel zur Straße und Bahnlinie. Zwei weiß verputzte Treppenhäuser erschließen zwei große Dachterrassen über dem dreigeschossigen Mittelteil. Die sachliche Fassade wird farblich von sandgelben Wänden und den dunkelroten Brüstungen des Laubenganges geprägt. Am Laubengang liegen Windfang, Küche, Bad und Toilette der Wohnungen, nach Süden Wohn- und Schlafzimmer. Auf jeder Etage befinden sich am Treppenhaus je eine Zwei- und drei Drei-Zimmer-Wohnungen, die fast alle getrennte Bäder und Toiletten sowie sogenannte gefangene Zimmer besitzen. Die mittleren beiden Wohnungen haben durch die ganze Tiefe des Baus reichende Wohnräume, um die sich die übrigen Zimmer gruppieren.

For the housing society Beamtenwohnungsverein Neukölln, Brenner planned an access balcony block with rental apartments. The three- to four-story linear structure has a steel skeleton with concrete walls and was erected parallel to the street and railroad line. Two white staircases lead up to two large roof terraces on top of the three-story middle section. The plain facade is painted a sandy yellow color and is accentuated by dark red balcony parapets.

The vestibules, kitchens, and bathrooms are placed to one side of the access balconies, while the living rooms and bedrooms are on the opposite side, facing south. Staircases provide access to a single two-bedroom apartment and three three-bedroom apartments on every floor. Almost all of the units have separate bathrooms as well as so-called captive rooms without corridor access. The living rooms of the units in the middle section stretch from the front to the back of the building and are surrounded by all of the other apartments.

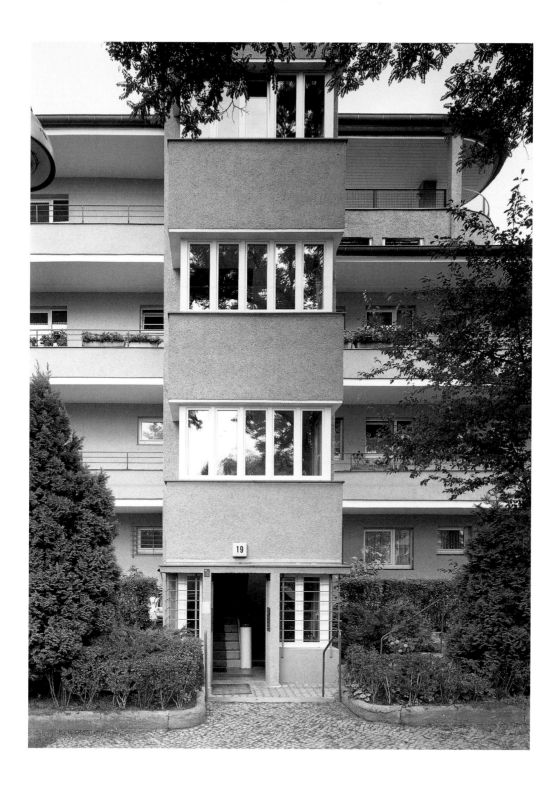

Ludwig Hilberseimer

Wohnungsbau Süßer Grund

Süsser Grund Housing

Berlin-Adlershof (Treptow), 1929/30

Der geschlossene Wohnkomplex von Hilberseimer ist Teil einer Blockrandbebauung aus viergeschossigen beziehungsweise an der Anna-Seghers-Straße dreigeschossigen Bauten, deren Ecken einspringen. Die Hausecken sind im zweifachen Winkel gebrochen und bilden drei Seiten einer Straßenrandbebauung mit Pult- und flachen Satteldächern. Die schlichten Fassaden sind an der Straße Adlergestell mit abgerundeten Doppelbalkonen belebt und die Treppenhäuser sind durch ihre kunststeingefassten Eingänge und kleine quadratische Fenster gekennzeichnet. Die Blöcke sind durch die senkrechte Kette dieser Treppenhausfenster, durch Blockversetzung und gestaffelte Ecken gegliedert. Die hellen Putzbauten haben sparsame Klinkerverblendungen im Sockelgeschoss. Unter der hochgezogenen Überdachung der Haustüren liegen Hochreliefs aus geometrischen und figurativen Segmenten.

Der konventionelle, kleinteilige Wohnungsbau am Süßen Grund bildet einen verblüffenden Kontrast zu Hilberseimers großmaßstäblichen, Theorie gebliebenen Hochhaus-Stadt-Entwürfen. Er ist die einzige ausgeführte Siedlungsplanung von Hilberseimer in Deutschland.

Hilberseimer's compact housing complex is part of a development of four-story and, on Anna-Seghers-Strasse, three-story apartment houses with recesses at the corners. The blocks of the U-shaped ensemble are covered, alternately, with pent roofs and low hipped roofs. On Adlergestell Strasse, the facades are enlivened by rounded pairs of balconies; the staircases are marked by entrances framed with cast stone and small square windows. The linear facades are vertically structured, have staggered contours, and are set off against each other; the basecourses are rendered in pale colors and sparsely clad with clinker bricks. Underneath the entrance canopies are sculptural ornaments with geometric and figurative motifs.

The conventional small-scale residential buildings on Süsser Grund stand in striking contrast to Hilberseimer's usual large-scale skyscraper designs which were never implemented. This is the only housing estate by Hilberseimer in Germany that was actually built.

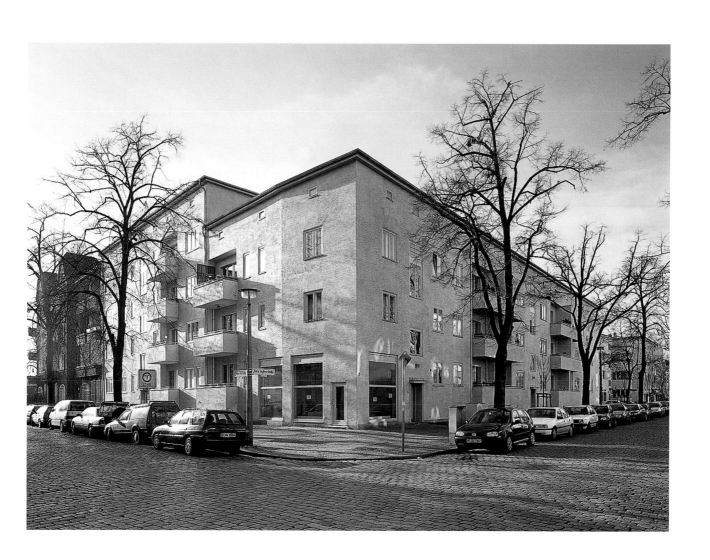

Richard Paulick, Hermann Zweigenthal
Kant-Garage
Kant Garage

Berlin-Charlottenburg, 1929/30

Die Garage an der Kantstraße war das erste Parkhaus in Berlin und gilt als frühes Denkmal der Automobilisierung. Die Stahlbetonkonstruktion auf einem relativ kleinen Grundstück bietet auf sechs Ebenen Stellplätze für rund 300 Autos, davon 200 in Einzelboxen. Zwei ineinandergreifende Wendelrampen dienen der Auf- und Abfahrt. Nach amerikanischem Vorbild wurden erstmals in Europa zwei gegensinnige Rampen gebaut. Zum Service der Garage gehörten Waschplätze und Autowerkstätten sowie eine Tankstelle im Erdgeschoss. Die vorgesehene Gastwirtschaft und ein Dachgarten wurden jedoch nie ausgeführt. Die glatte Fassade hat breite Fensterbänder. Die Aufständerung des Erdgeschosses nimmt dem Bauwerk die Blockhaftigkeit. Die Rückwand aus Drahtglas lässt Tageslicht in die Garage.

Im Zweiten Weltkrieg leicht beschädigt, ist die Garage weitgehend unverändert erhalten geblieben. Die früheren Waschanlagen werden heute als zusätzliche Stellplätze genutzt.

This structure was the first multistory garage in Berlin and is regarded as an early monument to the automobile. Six levels high, the RC concrete structure offers parking spaces for roughly 300 cars, 200 of which are in separate boxes. The structure contains two interlocking helical ramps, which serve as entry and exit routes, and is the first of its type in Europe, modeled on American examples.

In its time, the garage included a car wash, service station, and gasoline station at street level. The original design also called for a tavern and roof terrace, but these were never constructed. The parking decks receive natural light through the garage's wire-mesh rear facade.

Although it suffered slight structural damage during World War II, the garage remains largely unaltered today. The former car wash is now used for additional parking.

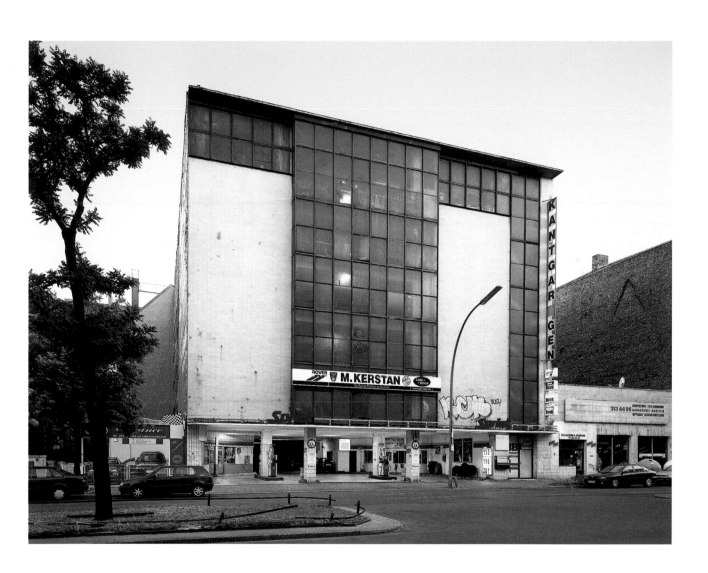

Fred Forbát
Mommsenstadion
Mommsen Stadium

Berlin-Charlottenburg-Eichkamp, 1929/30

Für die Bauausstellung 1931 sollte Forbát einen ›Muster-sportplatz‹ im Grunewald entwerfen. Das Stadion Sportclub Charlottenburg wurde einige Monate später anlässlich des Wechsels in städtischen Besitz in Mommsenstadion umbe-nannt und diente als Ersatz für das Stadion an der Avus.

Die über hundert Meter lange, dreigeschossige Tribüne ist ein moderner Mauerwerksbau mit Stahlskelett. Ein Teil der Sitzplätze und die Caféterrasse sind überdacht. Die Anlage im Stil des Neuen Bauens fügt sich gut in die Land-schaft ein. Das Flachdach und die langen Fensterbänder betonen die Horizontale. Die Rasenfläche mit Aschenbahn hat einen Zuschauerumgang auf umlaufenden Erdwällen. Zusätzlich gab es Kleinspielfelder, einen Cafégarten und einen Parkplatz mit Tankstelle sowie das Vereinsrestaurant. Der Veranstaltungssaal wurde in den dreißiger Jahren zu einer Turnhalle umfunktioniert.

For the 1931 Building Exhibition Fred Forbát was asked to design a "model sports ground" in the Grunewald forest. When the city took possession of the the Stadium Sports Club Charlottenburg some months after it was completed, it was renamed Mommsen Stadium and used as a replace-ment for the stadium next to the Avus freeway.

The spectator's stand, a modern steel skeleton with masonry cladding, is over one hundred meters long. Some of its seats and the café terrace are covered by a flat canopy which, along with strip windows, emphasizes the stand's horizontal design. The lawn and track are surround-ed by an earth ring for spectators to stand and walk on. In addition to the main field, the grounds originally included smaller playing fields, a garden café, a club restaurant, park-ing lots, and a gasoline station. In the 1930s, the stadium's ballroom was converted into a gymnasium.

Two elliptical stairwells project from the street facade and glazed openings provide a view of the curving stair-ways of reinforced concrete. The surface of the asymmetri-cal facade, above a basecourse of red clinker bricks, is plastered and interrupted every four meters by clinker pilasters.

In World War II, the stadium was partially destroyed; beginning in 1950, it was rebuilt with reduced spectator capacity. The complex is now under preservation order.

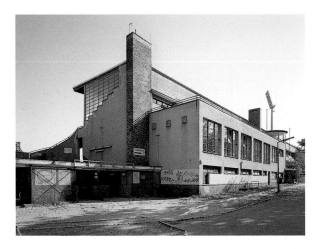

Zwei aus der Fassade hervorspringende elliptische Treppenhaustürme gliedern die massiv wirkende Straßen-fassade. Glasflächen geben den Blick frei auf die ge-schwungenen Treppen aus Stahlbeton. Die asymmetrische Fassade über einem Sockel aus roten Klinkern ist verputzt und wird im Abstand von vier Metern durch Klinkerwand-pfeiler gegliedert.

Das heute unter Denkmalschutz stehende Stadion wurde im Zweiten Weltkrieg beschädigt und ab 1950 verkleinert wieder aufgebaut.

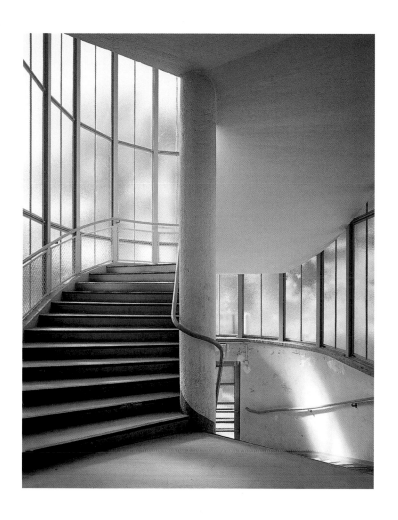

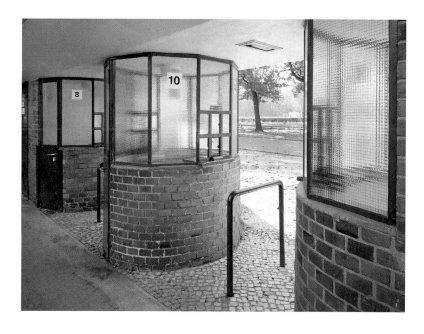

Fred Forbát
Ringsiedlung Siemensstadt
Ring Housing Estate Siemensstadt

Berlin-Charlottenburg/Spandau, 1929–1931

In der Ringsiedlung der Siemensstadt, die fast 1400 Wohnungen und zusätzliche Gemeinschaftseinrichtungen in drei- bis fünfgeschossigen Zeilenbauten umfasst, bauten neben Hans Scharoun, der den Gesamtentwurf entwickelte, auch Otto Bartning, Walter Gropius, Hugo Häring, Paul Rudolf Henning und Fred Forbát. Forbáts Häuser variieren die Zeilenlängen von Häring und Henning und schließen die Siedlung nach Osten ab. Zwischen zwei Zeilen wurde jeweils ein eingeschossiger, halbrund hervortretender Laden als verbindendes Element eingefügt. Die Fassaden werden durch vertikal verlaufende Ziegelschichten, Balkone, Loggien und unterschiedlich gestaltete Treppenhäuser gegliedert. Die nördliche Zeile am Geisslerpfad vereinigt als einzige der Siedlung unterschiedliche Grundrisstypen in einem Bau. Die differierenden Wohnungsgrößen sind durch schmale Balkone und langgestreckte Loggien von außen sichtbar.

The Ring Housing Estate Siemensstadt consists of just under 1,400 dwellings plus a number of community facilities in three- to five-story linear blocks. Hans Scharoun designed the master plan, and Otto Bartning, Walter Gropius, Hugo Häring, Paul Rudolf Henning, and Fred Forbát each contributed some of the housing blocks.

The lengths of Forbát's buildings vary from those of Häring and Henning's and complete the quarter to the east. Semicircular projecting store structures link the individual blocks, whose facades are structured by balconies, loggias, vertical brick courses, and staircases in different styles. The northern block on Geisslerpfad is the only one in the entire development which contains different types of floor plans under one roof. The varying apartment sizes can be detected on the facade of the building according to their narrow balconies or wide loggias.

Walter Gropius
Ringsiedlung Siemensstadt
Ring Housing Estate Siemensstadt

Berlin-Charlottenburg/Spandau, 1929–1931

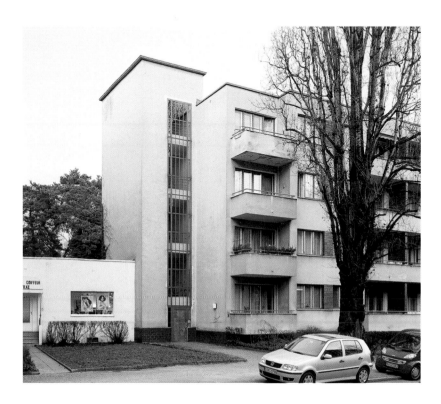

Gropius' Wohnblöcke beginnen mit dem Kopfbau des Postamtes an der Goebelstraße und führen mit einer lang gezogenen, viergeschossigen Zeile und einem vorgelagerten Ladenpavillon bis zur Straßenkreuzung. Die Fassaden werden von roten Klinkersockeln und hellem Putz geprägt. Infolge der Reduktion des 1943 zerstörten Zeilenendes um ein Haus sowie der Vergrößerung des eingeschossigen Gelenkbaus wurde der ursprüngliche Eindruck der Anlage verändert. Die originalgetreue Wiederherstellung dieses Teiles erfolgte erst 1992. Die Mieter der oberen Etagen nutzen Teile der Dachflächen als Terrassen. Im neuen Gebäudeteil befindet sich seit 1992 eine Selbstbedienungswäscherei.

Gropius's housing estate begins at the post office on Goebelstrasse and continues through an elongated four-story linear block, fronted by a retail pavilion, to the next street junction. The facades are characterized by red clinker dado courses and pale plastered surfaces.

In 1943 one end of the block was destroyed; after the war, the single-story connecting structure was extended giving the block a quite different appearance. It was only in 1992 that the block was rebuilt in a manner true to Gropius's design. Since 1992 the rebuilt section has included a launderette, and the residents on the top floors use parts of the roof for terraces.

Ludwig Mies van der Rohe
HE-Gebäude der Verseidag
HE Building, Verseidag Silk Mill

Krefeld, 1931

Mies van der Rohe hat sich nur einmal mit Industriearchitektur auseinandergesetzt: Im Auftrag der Vereinigten Seidenwebereien AG (Verseidag) plante er eine neue Fabrik in Krefeld, obwohl die Firma ein eigenes Baubüro unterhielt. Kurz vor seiner Emigration in die USA entwarf er zwar noch zusätzlich ein großes Verwaltungsgebäude, es wurde jedoch nur das geometrisch klar strukturierte »HE-Gebäude« (HE steht für Herrenfutterstoffe) realisiert. Die anschließenden ersten vier Sheds der Färberei stammen ebenfalls von Mies. Zugunsten einer einheitlichen Erscheinung verzichtete er auf ein repräsentatives Hauptportal.

Der rechteckige Haupttrakt besteht aus einer Stahlskelettkonstruktion mit zwei Stützenreihen, Bimssteinausfachungen und einfachem, hellem Putz. Beton, Glas und Stahl stehen für Materialgerechtigkeit, Preisgünstigkeit und Dauerhaftigkeit. Bis auf das etwas höhere Erdgeschoss sind die Stockwerke baugleich. Die klaren, kubischen Körper haben flache Pultdächer, fast etagenhohe, bündige Fenster und unterschiedlich breite horizontale und vertikale Wandstreifen. Die geschlossenen Wandflächen und Fenster sind ausgewogen proportioniert. An der Längsseite sind die Fensterachsen gleichmäßig verteilt. Die Fassade wird durch die Fallrohre, die vor die schmalen Wandstreifen treten, im Rhythmus 1-2-3-2-1 symmetrisch gegliedert: Dadurch entsteht eine Betonung der Mitte.

Der Kernbereich, an den die Büros anschließen, diente ursprünglich als Lager für Stoffballen. Der große Raum wurde nur durch versetzbare Trennwände unterteilt und von oben belichtet. Der später von Mies zur Perfektion entwickelte Einheitsraum ist hier schon erkennbar. Die Bauten sind auf den additiven Funktionsablauf zugeschnitten und veranschaulichen den Fabrikationsgang. Das Gebäude erinnert sowohl an das Fagus-Werk als auch an die Landmaschinenfabrik in Alfeld von Gropius.

Die Aufstockung von zwei auf vier Geschosse erfolgte Mitte der dreißiger Jahre nach Mies' Planungen. Die Erweiterungen von Erich Holthoff von der Bauabteilung der Verseidag wurden im Sinne Mies van der Rohes einfühlsam vorgenommen.

This building represents the one time Mies van der Rohe designed industrial architecture. Despite the fact that the Vereinigte Seidenwebereien AG (Verseidag, for short) had its own construction office, the firm commissioned Mies to plan a new factory building. Shortly before emigrating to the United States, Mies had designed a large administration building; this later became the clear and geometrically structured HE Building (HE for Herrenfutterstoffe, or men's lining materials).

Mies decided against an imposing main gateway in favor of strict geometric simplicity. The adjoining four dyeworks halls were also designed by him. The rectangular main wing consists of a steel structure with two rows of columns and concrete cinder block in-fills; it's exterior is coated in pale colored plaster. For Mies, concrete, glass, and steel were "honest," cost-efficient materials with structural longevity.

All of the stories are identical, except for the ground floor which is slightly higher. The simple cubic halls are covered by low shed roofs, have floor-to-ceiling windows set flush with the outer walls, and massive intermediate walls of varying widths. Both window and wall sections are evenly proportioned, and the vertical window axes are evenly distributed. In addition, the facades are structured symmetrically in a rhythm of 1−2−3−2−1 that emphasizes the middle axis.

The central area, surrounded by offices, was initially a store for leftover bales of silk at the mill. The top-lit large hall was subdivided by means of movable partitions and heralded Mies's later unitary interiors. The design of the buildings was tailored to, and illustrated, the additive production process. The complex recalls the Fagus Factory and the Agricultural Machines Factory in Alfeld, both by Gropius.

In the mid-1930s, the two-level factory was raised by another two stories. The extension, built by Erich Holthoff from the Verseidag building office, faithfully followed Mies's design concept and style.

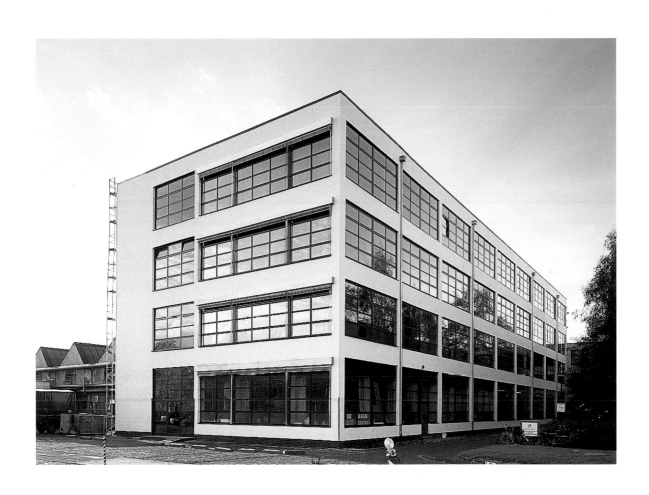

Mart Stam
Siedlung Hellerhof
Hellerhof Housing Estate

Frankfurt am Main, 1930–1932

Ernst May, Stadtbaurat von Frankfurt, lud Stam ein, sich an dem Siedlungsbau Hellerhof zu beteiligen. Die zwischen der Frankenallee und einer Bahnlinie angelegte Siedlung mit fast 1200 Wohnungen ist durch eine Straßenkreuzung in vier Segmente unterteilt. Markante Kopfbauten begrenzen die ost-west-orientierten Zeilen. Sie sind nur zweigeschossig, damit auch die dahinterliegenden höheren Zeilenbauten Sonnenlicht erhalten. An der Kreuzung liegen die Gemeinschaftseinrichtungen und Läden. Im zweigeschossigen Bau befinden sich die Zwei-Zimmer-Wohnungen, im dreigeschossigen die Drei- und im viergeschossigen Gebäude die Vier-Zimmer-Wohnungen.

Die Siedlung wurde in drei Abschnitten gebaut. Die Wohnzimmer sind nach Westen und die Schlafzimmer nach Osten orientiert. Die Erschließung der Zeilen erfolgt wechselweise von Westen und von Osten. Es handelt sich also um eine Mischung aus paralleler und gegenständiger Zeilenbauweise. Alle Wohnzimmer haben gleich viel Sonnenlicht. Durch die Höfe werden weniger Straßenflächen zur Erschließung des Quartiers benötigt. Stam hatte zwar den Gesamtplan für die Siedlung erstellt, konnte aber nur die erste Bauphase begleiten, da er 1930 in die Sowjetunion ausreiste. Die Details der ersten Häuser sind sorgfältiger durchdacht als bei den Gebäuden in den anderen Abschnitten.

Während des Zweiten Weltkrieges wurde die Siedlung beschädigt und in den fünfziger Jahren verändert wieder aufgebaut. Seit 1975 steht sie unter Denkmalschutz.

Mart Stam was invited by Ernst May, then city architect of Frankfurt/Main, to participate in the planning of the Hellerhof Housing Estate and its nearly 1,200 dwelling units. The site was located between Franken Alley and the railroad tracks and was quartered by two streets crossing in its center.

Imposing end blocks, two stories high, screen the other linear apartment blocks that face east-west. At the same time, these shorter buildings allow sunlight to reach the higher blocks behind them. The two-story structure contains two-bedroom apartments, the three-story block contains three-bedroom units, and the four-story block houses four-bedroom dwellings. Community services and stores are grouped around the central street junction.

All of the living areas face west and benefit from the same amount of sunlight; the bedrooms face east. The linear blocks can be accessed from both directions so that there is a change from parallel to opposite blocks. Because of the buildings' courtyards, fewer streets are needed for sufficient circulation.

The housing estate was erected in three stages. Although Stam designed the master plan, he was only able to supervise the first construction stage before emigrating to the Soviet Union. Thus, the details of the first blocks are more carefully executed than those of the subsequent buildings. The housing estate suffered bomb damage during World War II and was rebuilt according to a revised design in the 1950s. In 1975 it was placed under preservation order.

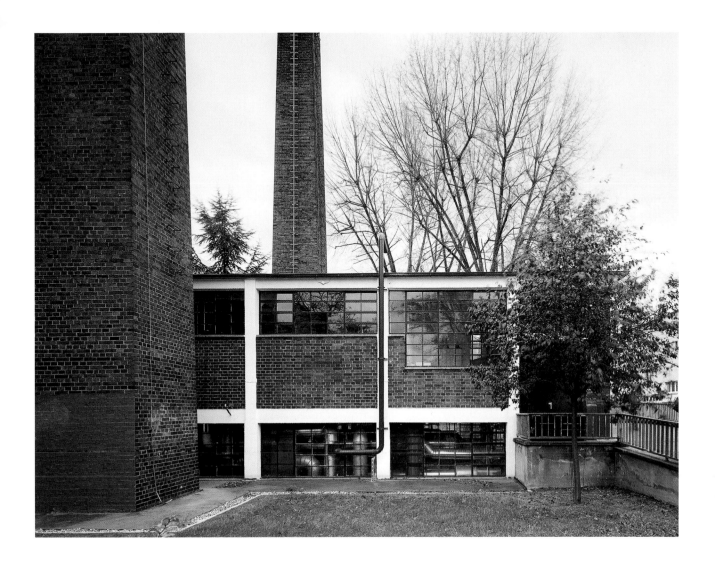

Zentrales Heizgebäude der Siedlung Hellerhof

Central heating building of the Hellerhof Housing Estate

Farkas Molnár
Villen
Private Residences

Budapest, 1931/32

Als Molnár nach seiner Zeit am Bauhaus von 1921 bis
1925, wo er 1923 auf einer Ausstellung mit seinem Haus-
entwurf »Der Rote Würfel« Aufsehen erregt hatte, nach
Ungarn zurückgekehrt war, arbeitete er nach Beendigung
seines Studiums in Budapest als Architekt: Zunächst mit
Pál Ligeti, seit seiner Villa in der Hankoczy Jenö-utca 3/a
auch selbständig oder zusammen mit József Fischer.
Im Büro Ligeti wurden aus den Ideal-Entwürfen des Bau-
hauses konkrete Konstruktionspläne. Ligeti überließ seinen
jungen Mitarbeitern die Planungsaufgaben, so dass die
unter Ligetis und Molnárs Namen publizierten Gebäude als
geistiges Produkt Molnárs gelten können.

Unter den ungarischen Architekten der frühen dreißiger
Jahre war Molnár einer der konsequentesten Vertreter des
Neuen Bauens und trug zu dessen Verbreitung in Ungarn
bei. Molnár entwarf anfangs hauptsächlich Villen und Ein-
familienhäuser, nach 1933 auch einige Mietshäuser im
konstruktivistischen und funktionalistischen Stil, deren
Kennzeichen Mitte der dreißiger Jahre Bandfenster waren.
Anders als in Deutschland oder Holland hatte der soziale
Wohnungsbau in Ungarn nur eine untergeordnete Bedeu-
tung. Hinzu kam, dass Mitglieder der ungarischen CIAM-
Gruppe, der Molnár von 1929 bis 1938 vorstand, kaum
mit staatlichen Aufträgen rechnen durften, da sie schon ab
1932 wegen angeblicher kommunistischer Agitation ver-
folgt wurden. Den Betroffenen blieb also nur der Bau von
privaten Villen.

Die kantigen, weißen Bauten von Molnár sind dabei
eher untypisch für die moderne ungarische Architektur –
in Budapest wurde sonst das Neue Bauen mit natürlichen
Materialien, zarten Farben und geschwungenen Kanten
variiert. Seine ab etwa 1934 entworfenen Gebäude zeigen,
dass auch Molnár sich sukzessive vom Neuen Bauen ent-
fernte.

After studying at the Bauhaus, Molnár returned to Hungary
in 1925, where he had already received acclaim for his
spectacular design of "The Red Cube" house. He studied
architecture in Budapest, worked in Pál Ligeti's office, and
then struck out independently—and sometimes in collabora-
tion with József Fischer—after having completed his villa
on Hankoczy Jenö-utca 3/a. In Ligeti's office, he turned
the ideas and sketches he had made at the Bauhaus into
detailed final designs. Since Ligeti allowed his young
employees to design, the joint projects published under his
and Molnár's names may safely be regarded as Molnár's
personal creations.

Among his fellow architects of the early 1930s, Molnár
was one of the most consistent propagators of Modern
architecture. Initially Molnár designed mainly large villas and
single-family houses; after 1933, he also designed apart-
ment blocks in Constructivist and functional modern styles
which, in the mid-1930s, were characterized by strip
windows.

In Germany and the Netherlands, social housing played
an important role; in Hungary, however, it was not highly
regarded and the members of the Hungarian CIAM
section—of which Molnár was the president from 1929 to
1938—could not rely on state contracts. Suspected of
engaging in Communist activities, they were persecuted
from 1932 on and therefore had no option but to focus on
private projects.

Molnár's clear-cut white cubes were not typical of Hun-
garian Modernism, since "Modern" architecture in Budapest
generally meant natural materials, pastel colors, and curved
edges. The buildings Molnár designed from around 1934
show that he had gradually moved away from classical
Modernism.

Villa Kavics utca
Kavics Utca residence

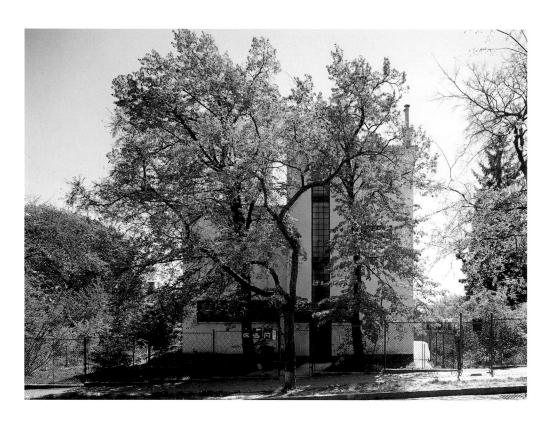

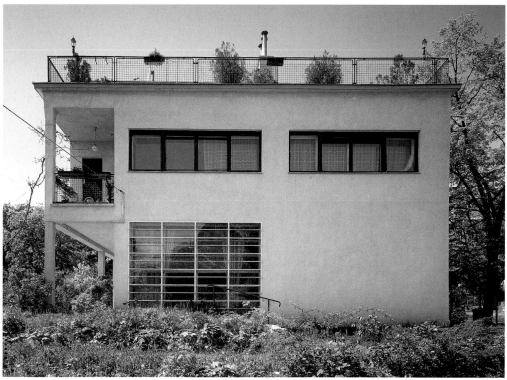

Villa Vêrhalom utca / Vêrhalom Utca residence

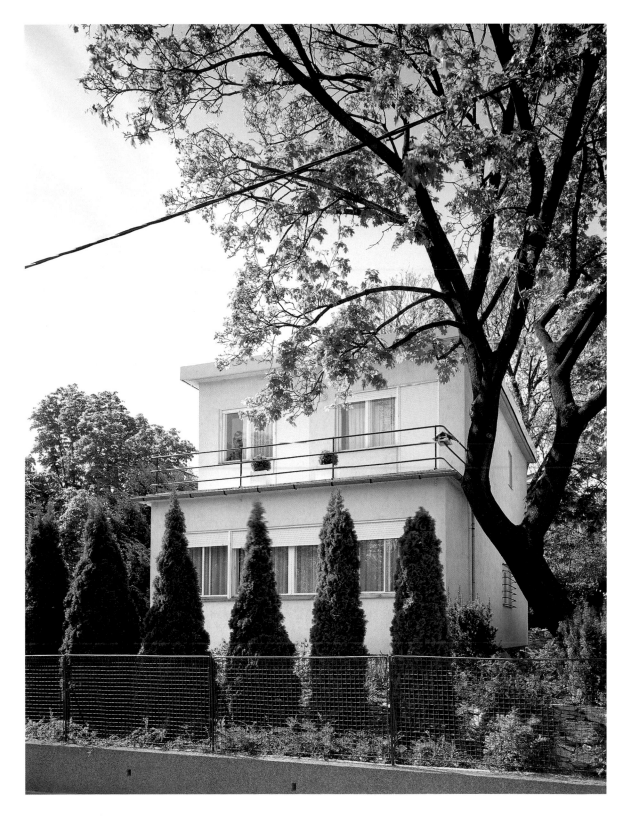

Villa Cserje utca / Cserje Utca residence

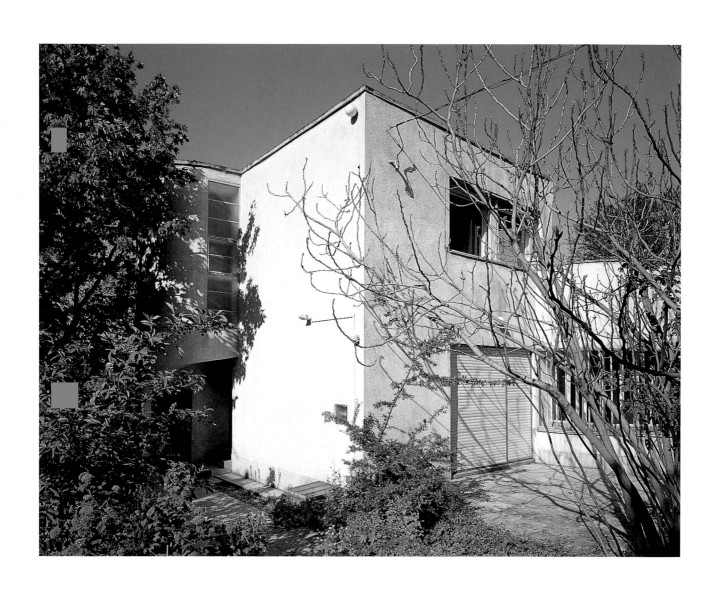

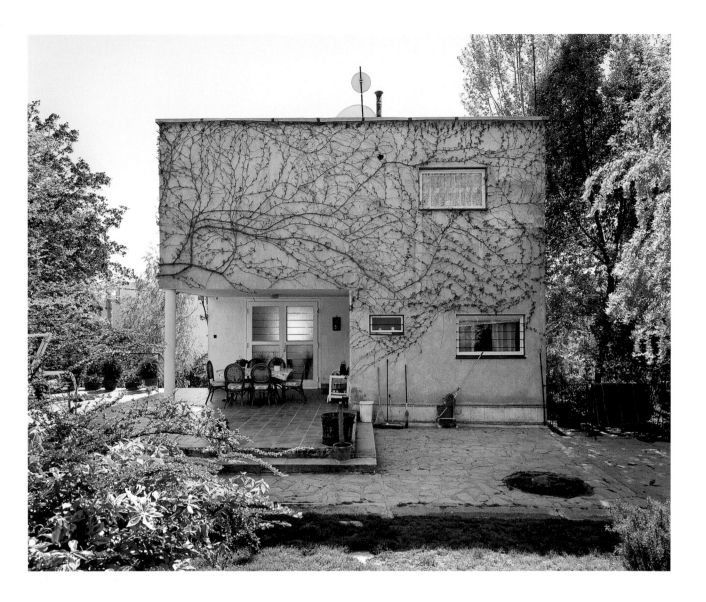

Villa Hankoczy utca
Hankoczy Utca residence

Villa Dalnoki-Kovats
Dalnoki-Kovats residence

Anton Brenner
Häuser in der Werkbundsiedlung
Houses on the Werkbund Estate

Wien-Hietzing, 1932

Die Siedlung wurde durch die Vorläufer in Stuttgart und Breslau angeregt und gilt als bedeutendes Dokument der klassischen Moderne in Österreich. Josef Frank übernahm die Leitung und Auswahl der Architekten. Die 70 Häuser sollten eine Palette modellhafter, moderner Haustypen vorstellen. Ursprünglich zum Verkauf gedacht, wurden die meisten Häuser in den Miethausbestand der Stadt übernommen. Neben bekannten Ausländern wie Rietveld oder Häring und den ›Auslandsösterreichern‹ Neutra und Schütte-Lihotzky waren die wichtigsten österreichischen Architekten der Zwischenkriegszeit an der Werkbundsiedlung beteiligt: Loos, Hoffmann und Holzmeister zeigten ihre Vorschläge zu einer humanen Wohnkultur auf kleinstem Raum und mit einfachsten Mitteln. Ziel war nicht die Propagierung neuester Baumethoden oder eines neuen Stils, sondern die Vielfalt räumlicher und funktioneller Lösungen. Angestrebt wurde mit der Siedlung ein »Pluralismus typisierter Wohnmilieus für eine zum Mittelstand aufgestiegene Arbeiterschicht«.

Die eingeschossigen Einfamilienhäuser von Brenner gehören zu den kleinsten und konsequentesten. Die L-förmigen Doppelhäuser bilden kleine Wohnhöfe und haben jeweils drei Zimmer. Die leicht erhöhten Höfe sind an zwei Seiten von dem Haus selbst und an der dritten vom Nachbarhaus umschlossen, zur vierten Seite hin jedoch offen. Das Wohnzimmer und die beiden Schlafräume sind zum Patio orientiert, der einen nach außen durch einen Vorhang abschließbaren Wohnraum im Freien darstellt. Wohn- und Schlafräume liegen zur Sonnenseite, die Nebenräume nach Norden.

1985 wurden die im Gemeindebesitz befindlichen Häuser von Adolf Krischanitz und Otto Kapfinger umfassend renoviert.

This housing estate was inspired by the previous Werkbund settlements in Stuttgart and Breslau, Wroclaw, and is regarded as an important example of classical Modern architecture in Austria. Josef Frank directed the project and chose the contributing architects. The seventy houses were to offer a whole range of exemplary modern housing types.

Originally intended as condominiums, most of the homes were integrated into rental dwellings belonging to, and administrated by, the city of Vienna. In addition to well-known foreigners such as Gerrit Rietveld and Hugo Häring, plus "foreign Austrians" Richard Neutra and Margarete Schütte-Lihotzky, the most important Austrian modern architects of the time participated. Adolf Loos, Josef Hoffmann, and Clemens Holzmeister created model proposals for comfortable domestic living in restricted spaces via the simplest possible means. Their designs did not aim to propagate a new style or the latest construction methods; rather, they illustrated a great variety of spatial and functional architectural solutions and produced "a pluralism of residential typologies for the working class turned middle class."

Brenner's single-story row houses are some of the smallest and most consistent on the estate. Each of his three-room double houses forms an "L" and embraces a small, slightly raised garden patio. One wall of the neighboring house forms the third side of the patio, while the fourth is open and can be closed with a curtain to make an open-air living room. The interior living room and two bedrooms open to this patio and to the sun, while the service spaces face north.

In 1985 Adolf Krischanitz and Otto Kapfinger extensively renovated these communal houses.

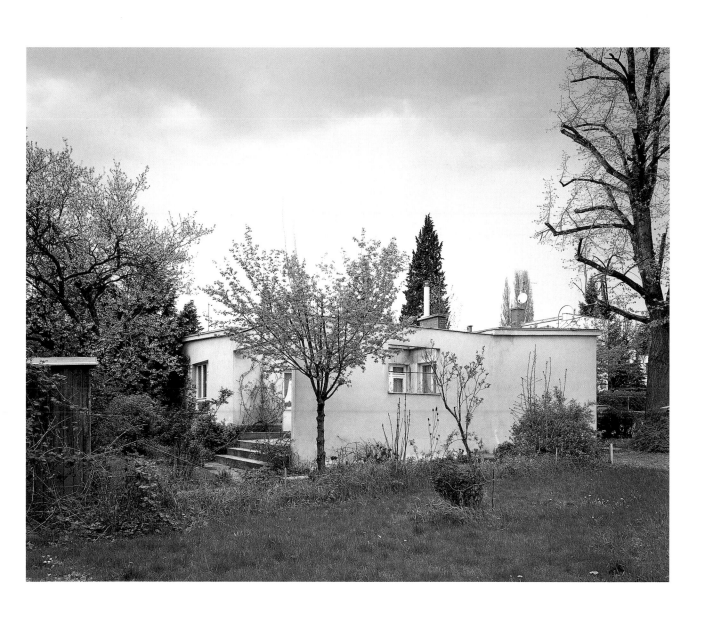

Ludwig Hilberseimer
Haus Blumenthal
Blumenthal House

Berlin-Zehlendorf, 1932

Das kleine Haus für Otto Blumenthal gehört zu den Klassikern des modernen Villenbaus in Berlin und zählt zu den wenigen ausgeführten Projekten von Hilberseimer. Es steht auf einem Eckgrundstück nahe der Großsiedlung »Onkel Toms Hütte«. Das Haus ist ein einfacher, weiß verputzter, zweistöckiger Kubus mit einem flachen Pultdach, das zur Straße hin abfällt. Alle Schlafzimmer im Obergeschoss und das große Wohnzimmerfenster im Erdgeschoss öffnen sich zum Garten. Die Straßenfassade ist fast ganz geschlossen; lediglich die Haustür, ein daneben eingesetztes Küchenfenster und ein schmales Fensterband im Obergeschoss unterbrechen die Fläche. Die von einem breiten Putz-Band eingefasste Tür wurde durch ein Gesims optisch mit dem danebenliegenden Küchenfenster verbunden. Ein kleines Vordach markiert den Eingang. Die Garage wurde später angebaut. An der Gartenseite sind eine Veranda und ein zierlicher Balkon eingefügt, der vor dem harten Kubus wie vorgesetzt wirkt. An den Seiten liegen ein leicht vorgezogener Schornstein und zwei Fensterbänder.

Die streng funktionale Gestaltung ist ein Beispiel für Hilberseimers spartanischen Stil.

This small house built for Otto Blumenthal is one of the classics of modern housing in Berlin and one of Hilberseimer's few projects that was actually built. It stands on a corner site near the large housing estate of Onkel Toms Hütte (Uncle Tom's Cabins).

The house is a simple, white, two-story cube with a pent roof slightly inclined towards the street. All of the bedrooms on the upper floor overlook the garden, and the ground floor living room also opens onto it via a large window. The street facade is largely closed, except for the main door, a small kitchen window, and a narrow strip window on the first floor that interrupts the wall's surface. The entrance is framed by a broad strip of plaster and linked to the kitchen window by a cornice. It is also sheltered by a small canopy. The home's decorative, filigreed balcony looks like a surface fixture on this compact cube. A garage was later added, as were a veranda and balcony on the garden side. Two window bands and a slightly projecting chimney structure the side facades.

This strictly functional design is an example of Hilberseimer's Spartan style.

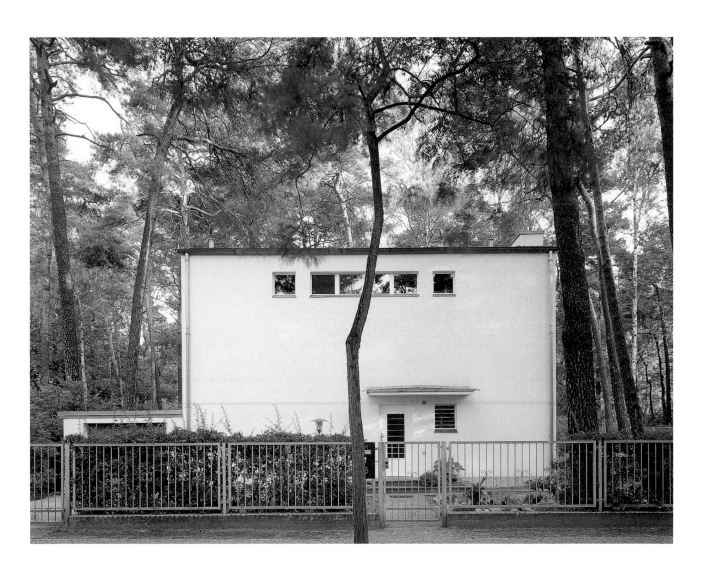

Marcel Breuer, Robert Winkler
Laden der Wohnbedarf AG
Wohnbedarf AG Store

Zürich, 1932

1931 hatte Rudolf Graber mit Werner Moser und Sigfried Giedion die Wohnbedarf AG gegründet. Die Firma betrieb eines der ersten modernen Einrichtungsgeschäfte für von Architekten entworfene Möbel und Accessoires, darunter Möbelstücke, die von Le Corbusier, Aalto, Bill und von Breuer selbst entworfen worden waren. Das Ziel der Gründer war es, »Lebensform und Wohnkultur miteinander zu verschmelzen«.

Durch die Umgestaltung eines Ladens an der Börse in Zürich schuf Breuer einen hellen, offenen Raum mit großer Schaufensterfront, der die angestrebte Offenheit der Wohnräume vorwegnahm. Als »Schaukasten der neuen Wohnkultur« wurde das Innere durch hängende Objekte und Möbelgruppen wie Textilien, aus Schilfrohr geflochtene Paravents und Leuchten akzentuiert. Ein mit einem Stahlrohr-Geländer eingefasstes Mezzanin diente als zusätzliche Ausstellungsfläche für Musterräume. Es ist über eine dynamische, skulpturale Treppe mit nur einseitig befestigten Stufen zu erreichen, die in den Raum hineinragt.

Der Laden ist, leicht verändert, heute noch erhalten.

In 1931 Rudolf Graber, Werner Moser, and Sigfried Giedion established the interior decorating firm Wohnbedarf AG. The firm was one of the first to offer modern furniture and home accessories designed by architects, including Le Corbusier, Alvar Aalto, Max Bill, and Marcel Breuer. The aim of its founders was "to merge lifestyle and domestic culture."

Breuer altered an existing store near the stock exchange into a bright, open space with a large glass front which heralded his intended openness of home interiors. This "showcase of a new domestic culture" was decorated with fabric, luminaries, suspended objects, groups of furniture, and wickerwork screens. A mezzanine level with steel-tube railings was used as a showroom for fully furnished rooms and was accessible via a sculptural stairway projecting from the wall.

Today, the store exists in a slightly altered state.

Max Bill, Robert Winkler
Wohn- und Atelierhaus Max Bill
Max Bill Residence and Studio

Zürich-Höngg, 1932/33

Bill baute sein erstes Haus, ein Atelier- und Wohnhaus für sich und seine Frau, auf einem Hanggrundstück in Zürich-Höngg. Der schmale, weiß verputzte Bau mit leicht geneigtem, blechgedecktem Satteldach ohne Vorsprung nutzt die Hanglage. Der kompakte Baukörper hat wenige, aber harmonisch gesetzte Öffnungen. Der Eingang liegt auf Straßenhöhe, die Loggia auf Gartenniveau und der Wohnbereich im Obergeschoss. Der Entwurf stammt von Bill, die Detailplanung überließ er jedoch Robert Winkler. Die Räume sind über zwei Geschosse zu einem Gesamtraum zusammengefasst. Das Atelier nimmt zusammen mit dem Wohnbereich mehr als die Hälfte der Fläche ein. Die Nebenräume gruppieren sich um Treppenhaus und Eingang. Abgesehen von kleinen Maueröffnungen gibt es nur drei große Fenster in der strengen Fassadenkomposition.

Das Haus wurde aus vorgefertigten Betonelementen im Kieser-System errichtet. So gelang es Bill, ein in Herstellung und Gebrauch ökonomisches Haus zu entwickeln.

Das Gebäude erfuhr etliche Veränderungen und erhielt 1979 einen Anbau.

Max Bill built this house for himself and his wife on a sloping site. He conceived of the initial plan himself but left the detailing and final design to Robert Winkler. The narrow white building, with its flat gable roof covered with zinc-coated sheeting that comes flush with the facade, uses the slope to its advantage.

The compact mass has only a few small but evenly arranged openings, plus three large windows in an austere composition. The entrance is at street level, the loggia at the lower garden level, and the living area on the upper floor. Different functions are accommodated in a single open plan that intersects on the two levels of the house. A double-height studio and living area take up more than half of the floor space, while ancillary spaces surround the staircase and the entrance.

Since Bill wanted a house that would be economical in terms of both construction and use, the structure was erected using the Kieser System of prefabricated concrete. It was subsequently altered several times and extended in 1979.

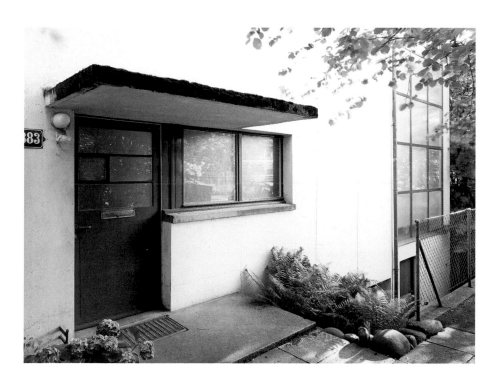

Hans Fischli
Mehrfamilienhaus Schlehstud
Schlehstud House

Meilen bei Zürich, 1932/33

Das Haus Schlehstud, das Fischli für sich und seine Eltern errichtete, steht am oberen Rand eines Hang-Grundstückes »mit unverbauter Aussicht in die Alpen«. Das Gefälle ermöglicht nach vorne eine ebenerdige Halle. Das zweistöckige Haus fällt durch sein weit ausladendes Flachdach und die kubische Verschränkung der Baukörper auf. Der weite Dachüberstand verhindert, dass das Haus als geometrischer, geschlossener Baukörper erscheint. Die vier Ansichten des wie ein Schiff wirkenden Gebäudes sind ganz unterschiedlich. Die Freitreppe, die das leicht erhöhte Erdgeschoss und die Atelierwohnung im Dachgeschoss erschließt, wird von dem Dach geschützt. Die Konstruktion ist ein mit Holz ausgefachtes Stahlskelett. Der rationalisierte Bauvorgang erlaubte eine kurze Bauzeit.

Die beiden Wohnungen haben lange, schmale Grundrisse. Die Familie wollte einen großen Wohn- und Arbeitsraum, kleine Kammern und Nebenräume sowie einen unabhängigen Zugang. Wirtschaftsräume, Verkehrsflächen und Schlafräume wurden zugunsten des großzügigen Wohnraumes reduziert. Die Schlafkabinen sind mit 7 qm sparsam, die Terrasse hingegen großzügig dimensioniert. Die Badezimmer sind klein und die Korridore schmal, »um den Haushalt zu rationalisieren und Wege zu verkürzen«. Alle Wohn- und Schlafzimmer sind nach Süden, die Wirtschaftsräume nach Norden orientiert. Die Wohnzimmer haben Eckfenster, die Schlafzimmer kleine Fenster, die Räume im Erdgeschoss schmale Bandfenster. »Wir wollten keine Glashütte; wir wollten uns zurückziehen«, so Fischli. Die verschiedenartigen Fenster erscheinen willkürlich, sind jedoch durch ihre jeweilige Funktion motiviert. Praktische Erwägungen wurden dabei über ästhetische gestellt.

Das Haus Schlehstud ist dem Geist des Neuen Bauens verpflichtet, ohne dessen Dogmen zu folgen. Es beeinflusste zeitgenössische Architekten, seit in den achtziger Jahren eine Rückbesinnung auf das Neue Bauen stattfand.

Hans Fischli built the Schlehstud House for himself and his parents. It stands on the upper edge of a sloping site and affords a full panoramic view of the Alps. The two-story house is conspicuous for its wide flat roof overhang and interlocking cubes. It is built around a steel skeleton with wooden in-fills, a rationalized construction method which made it possible to complete the house in a very short time.

Because of the projecting roof, the house does not seem to be a compact geometric body. An open flight of stairs, leading up to a slightly raised first floor and attic studio apartment, is protected by the wide roof overhang. The four elevations of this ship-like house each have a very different design.

All of the home's living areas and bedrooms face south, while the service spaces are situated to the north. The home's two apartments have long and narrow floor plans. In fact, with seven square meters of floor area, the bedrooms resemble sleeping bunks.

The family wanted to have a large room for living and studying, so housekeeping rooms, corridors, and bedrooms were kept small in favor of the large living space. The bathrooms are also small and the corridors narrow in order "to rationalize the household and shorten walking distances."

The living rooms have corner windows, the bedrooms have small windows, and the ground-floor rooms have narrow strip windows. The various shapes and sizes appear to be haphazard but are actually motivated by the functions of the different rooms, in which practical considerations took precedence over aesthetic ones. "We did not want a glass house, we wanted seclusion," said Fischli.

The Schlehstud House is a good example of New Building without adhering to its dogma. In the 1980s, when a general reassessment of New Building occurred, the Schlehstud House still continued to inspire contemporary architects.

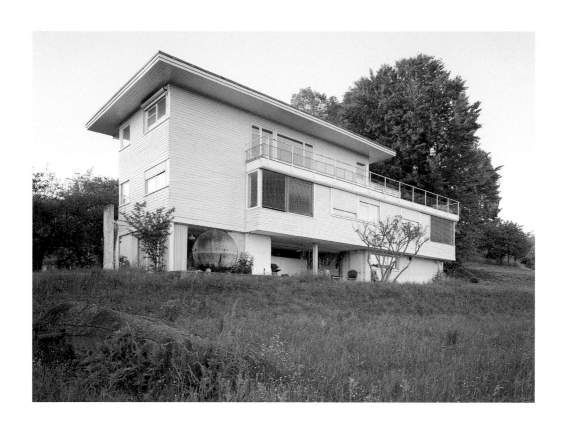

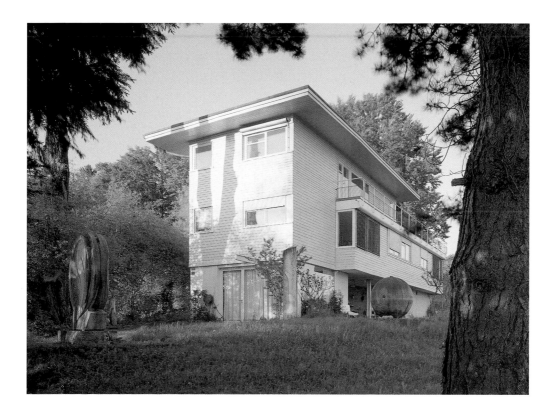

Ludwig Mies van der Rohe
Haus Lemke
Lemke House

Berlin-Hohenschönhausen, 1932/33

Das Wohnhaus für Karl Lemke, Besitzer einer Druckerei sowie eines Verlags und Herausgeber der kommunistischen Zeitschrift *Die rote Fahne*, ist eines der letzten Werke des damaligen Bauhaus-Direktors Mies van der Rohe vor seiner Emigration in die USA. Das zunächst zweigeschossig geplante, später als winkelförmiger, zweiflügeliger Bau eingeschossig ausgeführte Haus, ist eines der kleinsten und sparsamsten Werke Mies van der Rohes. Es zeigt dennoch alle wesentlichen Merkmale seiner Architektursprache: Die großen Glasflächen der Haupträume öffnen sich zur Gartenterrasse, während sich die Straßenseite mit der dahinterliegenden Küche geschlossen zeigt. Im Inneren bewirken breite, raumhohe Türfelder den Eindruck eines ›fließenden Raumes‹. Die Fassade besteht aus ortsüblichem, rot-buntem Backstein-Sichtmauerwerk.

Das Haus überstand verschiedene Veränderungen nach Kriegsende nicht ohne Verlust. 1945 wurde der Bau von den Sowjettruppen requiriert und als Garage genutzt. Auch die Übernahme durch das Ministerium für Staatssicherheit der DDR 1962 hat dem Haus schmerzliche Veränderungen beschert, selbst nachdem es 1977 zum Denkmal erklärt wurde. Das Grundstück wurde geteilt und der Garten als Parkplatz missbraucht. Erst 1990 übernahm der Bezirk das Haus, das heute als Galerie für moderne Kunst genutzt wird.

Karl Lemke was the owner of a printing firm and publishing house as well as the editor of the Communist journal *Die rote Fahne* (The Red Flag). This house is one of the last projects that Mies, then director of the Bauhaus, built before emigrating to the United States. Initially planned as a two-story structure, the house ended up as an angular two-wing, one-story structure and is probably the smallest and most modest building Mies ever completed. Even so, it still possesses all of the essential components of his architectural signature: a closed street facade, large windows in the living spaces, and wide floor-to-ceiling doors that give the impression of a "flowing" interior space. The modest house is built of local red clinker bricks.

The house did not survive postwar alterations without losing some of Mies's original concept. In 1945 it was requisitioned by the Soviet occupation army and used as a garage. In 1962 the Ministry for State Security of the GDR occupied it and altered it further—even after its registration as a historic building in 1977. The property was divided and the garden misused for parking. It was not until 1990 that the borough of Hohenschönhausen took possession of the house. It is now used as a contemporary art gallery.

Walter Gropius
Haus Maurer
Maurer House

Berlin-Dahlem, 1933

Gropius konnte 1933 nur zwei Wohnhäuser in Berlin bauen. Das Wohnhaus des Juristen Dr. Otto Heinrich Maurer ist das letzte von Gropius geplante Haus vor seinem Exil in London. Das etwa gleichzeitig mit dem Haus Bahner errichtete Haus Maurer zeigt eine ähnlich reduzierte Formensprache.

Der L-förmige Baukörper in nüchterner und bescheidener Ausführung erhält seinen Ausdruck durch die doppelte Öffnung der vorgezogenen Fassade. Im Erdgeschoss des zweistöckigen Hauses mit Balkon und breiten Fenstern zum Garten nimmt das große Wohnzimmer etwa ein Drittel der Fläche ein. Ein großes Arbeitszimmer ist ebenfalls zum Garten orientiert. Die Wirtschaftsräume sind durch Flur und Treppenhaus vom Wohnbereich abgegrenzt. Im oberen Stockwerk befinden sich drei Schlafzimmer und ein zweites Arbeitszimmer.

Haus Maurer ist in seiner ursprünglichen Gestalt erhalten.

This residence for Dr. Otto Heinrich Maurer was the last one Gropius completed before emigrating to London. It was built at about the same time as the Bahner House and in a similarly reduced formal language.

The L-shaped two-story house has a balcony on its upper floor and wide windows to the garden. The double opening of its projecting front is wide and expressive. The large living room occupies approximately one third of the interior, and a large study overlooks the garden. A corridor and staircase separate the housekeeping rooms from the living rooms, and the upper floor contains three bedrooms and a second study.

The Maurer House has been preserved in its original form.

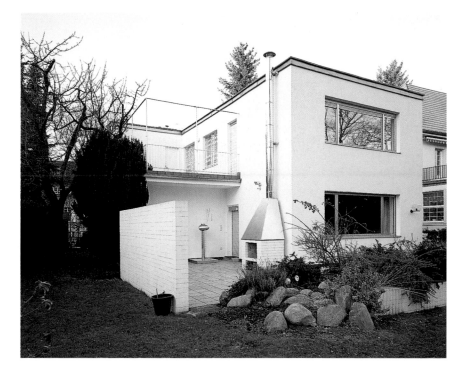

Walter Gropius
Haus Bahner
Bahner House

Klein Machnow bei Berlin, 1933

Das Haus mit fünfeinhalb Zimmern ist zur Straße hin um ein halbes Geschoss angehoben. Eine Rampe führt hinab zur Garage im Keller und eine Treppe hinauf zum Eingang an der Gebäudeecke, der von einer auskragenden Betonplatte hervorgehoben wird. Bauherr des Hauses war der Fabrikant Johannes Bahner aus Oberlungwitz. Es zeigt nur noch wenige Merkmale des Neuen Bauens und zeugt von Gropius' Abkehr von den orthodoxen Prinzipien der Moderne. Die Fensterbänder sind nicht durchgängig, und Balkon und Terrasse nehmen dem Bau die kubische Strenge. Das flache Walmdach war eine Konzession an die Baubehörde. Auch bei der Innenausstattung war Gropius offenbar zu Kompromissen bereit. Das Haus ist unverändert erhalten.

Built for industrialist Johannes Bahner from Oberlungwitz, this five-and-a-half-room house is raised by half a story towards the street. A ramp leads to the basement garage; the stairway up to the home's entrance is marked by a projecting concrete-slab canopy.

The house possesses only a few characteristic features of New Building architecture and is evidence of Gropius's rejection of orthodox Modernism. The strip windows no longer run along the entire width of the facade, and the balcony and terrace break the cubic austerity of the structure.

The home's slightly hipped roof was a concession to the building authorities, and Gropius also agreed to compromises on the interior design. The house has been preserved in its original form.

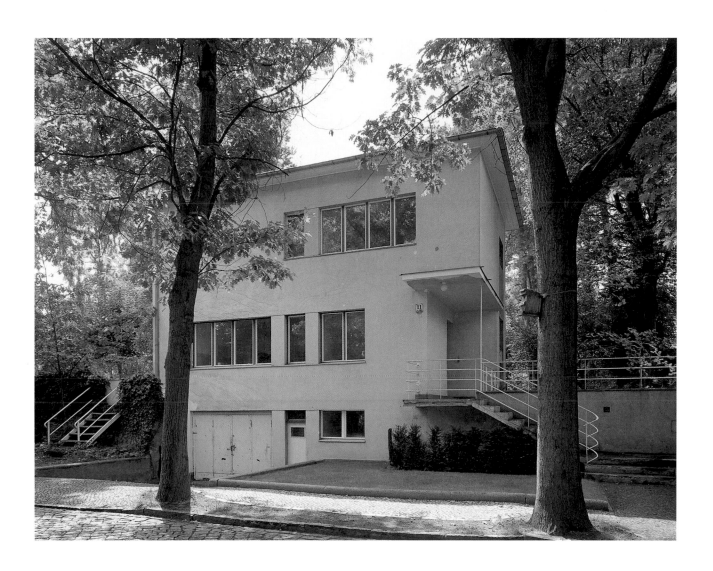

Biographien der Bauhaus-Architekten
Biographies of the Bauhaus Architects

Alfred Arndt

Alfred Arndt wurde 1896 in Elbing geboren. Nach einer Lehre als Maschinenzeichner in einem Bau- und Konstruktionsbüro studierte er von 1921 bis 1927 am Bauhaus bei Johannes Itten, Paul Klee, Wassily Kandinsky und Oskar Schlemmer. Nach dem Vorkurs erhielt er seine Ausbildung in der Werkstatt für Wandmalerei. Anschließend arbeitete Arndt als freier Architekt in Probstzella. Hannes Meyer holte ihn 1929 an das Bauhaus, wo Arndt bis 1932 zunächst die Ausbauwerkstatt leitete, in der Metall- und Möbelwerkstatt sowie Wandmalerei zusammengefasst waren, und später Unterricht für Entwurfszeichnen und Perspektive erteilte. 1933 kehrte er nach Probstzella zurück, arbeitete dort als Gestalter von Werbeschriften für Architekten und führte kleinere private Bauaufträge aus. Von 1945 bis 1948 war er Baurat in Jena, danach freier Architekt in Darmstadt, wo er durch das Wohnhaus mit Galerieanbau für den Kunstsammler Karl Ströher bekannt wurde. Alfred Arndt starb 1976 in Darmstadt.

Max Bill

Max Bill wurde 1908 in Winterthur geboren. Im Anschluss an eine Lehre als Silberschmied an der Kunstgewerbeschule in Zürich (1924–1927) studierte er von 1927 bis 1929 am Bauhaus, unter anderem Architektur bei Hannes Meyer und Walter Gropius. 1929 ließ er sich als freier Architekt in Zürich nieder und arbeitete außerdem als Reklame- und Schriftgestalter. In den dreißiger Jahren war er Mitglied der Künstlergruppe Abstraction-Création in Paris sowie der CIAM (Congrès Internationaux d'Architecture Moderne). 1944 organisierte er in der Kunsthalle Basel die Ausstellung *Konkrete Kunst* und lehrte bis zum folgenden Jahr an der Kunstgewerbeschule in Zürich Formtheorie. Als sein bedeutendstes Werk gilt die Hochschule für Gestaltung in Ulm (1950–1955), für die er auch den pädagogischen Entwurf lieferte, der sich an die Gestaltungs- und Lehrkonzeption des Bauhauses anlehnte. Er war außerdem von 1951 bis 1956 ihr erster Direktor. 1957 kehrte er als freischaffender Architekt nach Zürich zurück und führte Aufträge für Privathäuser und öffentliche Gebäude aus, unter anderem zwei Einfamilienhäuser in Odenthal bei Köln (1961) und ein Verwaltungsgebäude in Leverkusen (1962). Max Bill starb 1994 in Zumikon.

Anton Brenner

1896 wurde Anton Brenner in Wien geboren. Nach seiner Kriegsgefangenschaft in Russland von 1916 bis 1920 und einem kurzen Aufenthalt in China (1920) studierte er in Wien Kunstgeschichte. 1926 arbeitete er beim Frankfurter Stadtbauamt, seit 1928 als freier Architekt in Wien; von 1929 bis 1930 leitete er die Architekturabteilung am Bauhaus. Von 1951 bis 1953 war er Professor an der Technischen Hochschule Kharagpur in Westbengalen (Indien). Anton Brenner starb 1957 in Wien.

Marcel Breuer

1902 wurde Marcel Lajos Breuer in Pécs (Ungarn) geboren. Er studierte von 1920 bis 1924 am Bauhaus und übernahm dort 1925 die Leitung der Möbelwerkstatt. Im selben Jahr entstand der Entwurf seines ersten Stahlrohrstuhls. 1928 ging er als freier Architekt

Alfred Arndt

Alfred Arndt was born in Elbing, Germany, in 1896. Following an apprenticeship as a machine draftsman in an office for civil and structural engineering, Arndt studied at the Bauhaus from 1921 to 1927 with Johannes Itten, Paul Klee, Wassily Kandinsky, and Oskar Schlemmer. After completing the basic course, he received his professional training in the school's studio for mural painting. After graduating, Arndt established himself as an independent architect in Probstzella. In 1929 Hannes Meyer invited him back to the Bauhaus, where he led the Ausbauwerkstatt until 1932—the department of interior decorating which included metal, furniture, and mural painting studios—and later taught drafting and perspective drawing. In 1933 Arndt returned to Probstzella where he designed advertising material for architects and carried out small building projects. From 1945 to 1948, he served as the town councilor for building and housing in Jena and then established his own architectural office in Darmstadt, where he became famous for the house he built for art collector Karl Ströher. Arndt died in Darmstadt in 1976.

Max Bill

Max Bill was born in Winterthur, Switzerland, in 1908. Following his training as a silversmith at the Kunstgewerbeschule (Arts and Crafts School) in Zurich, from 1924 to 1927, he studied architecture with Hannes Meyer and Walter Gropius, as well as other subjects, at the Bauhaus in Dessau from 1927 to 1929. From 1929 on, he worked as an independent architect in Zurich and also as a commercial graphic artist and typographic designer. In the 1930s, Bill was a member of the artists' group Abstraction Création in Paris and the CIAM (Congrès Internationaux d'Architecture Moderne). In 1944 he organized the exhibition *Konkrete Kunst* (Concrete Art) at the Kunsthalle Basel and lectured on the Theory of Form at the Kunstgewerbeschule in Zurich. Bill's greatest achievement was the Hochschule für Gestaltung (College of Design) in Ulm (1950–1955), which he cofounded and for which he developed a curriculum modeled on the design philosophy and teaching concepts of the Bauhaus; he also served as its first director from 1951 to 1956. In 1957 Bill returned to Zurich where he worked as an independent architect, building private residences and public buildings including two single-family houses in Odenthal near Cologne (1961) and a corporate administration building in Leverkusen (1962). Bill died in Zumikon in 1994.

Anton Brenner

Anton Brenner was born in Vienna, Austria, in 1896. After returning from military duty and imprisonment in Russia (1916–1920), as well as a brief stay in China (1920), he studied art history in Vienna. In 1926 he worked as a municipal building surveyor in Frankfurt and in 1928 as an independent architect in Vienna. From 1929 to 1930 he served as the director of the department of architecture at the Bauhaus in Dessau and from 1951 to 1953 as professor at the Technical University of Kharagpur in West India. Brenner died in Vienna in 1957.

und Innenraumgestalter nach Berlin, 1935 nach London. Walter Gropius holte ihn 1937 als Associate Professor an die Harvard University; von 1938 bis 1941 hatten beide außerdem ein gemeinsames Architekturbüro. Ein eigenes Büro, das Breuer 1941 gegründet hatte, verlegte er 1946 nach New York. Seine Aufträge betrafen zunächst vor allem Einfamilienhäuser. 1952 erhielt er zusammen mit Pier Luigi Nervi und Bernard Zehrfuss den Auftrag für ein Gebäude der UNESCO in Paris, das von 1953 bis 1958 ausgeführt wurde. Danach entstanden weitere öffentliche Gebäude, unter anderem die Abtei St. Johns und die Universität in Collegeville, Minnesota (1953–1970), das Wintersportzentrum Flaine, Frankreich (1960–1969), das Forschungszentrum der IBM in La Gaude und das Whitney Museum für Amerikanische Kunst in New York (1963–1966). Marcel Breuer starb 1981 in New York.

Carl Fieger

Carl Fieger wurde 1893 in Mainz geboren. Von 1911 bis 1914 sowie 1919 bis 1921 arbeitete er als Zeichner im Architekturbüro von Peter Behrens, von 1914 bis 1919 bei Walter Gropius. 1921 bis 1934 war Fieger wiederum bei Gropius beschäftigt und lehrte danebem zeitweilig an der Bauabteilung des Bauhauses. In dieser Zeit entstanden in Dessau das Wohnhaus Fieger (1927) und die Gaststätte Kornhaus (1929/30). 1960 starb Fieger in Dessau.

Hans Fischli

Hans Fischli wurde 1909 in Zürich geboren. Er erhielt von 1925 bis 1928 eine Ausbildung als Architekturzeichner, war von 1929 bis 1930 Schüler am Bauhaus und arbeitete anschließend von 1930 bis 1933 in verschiedenen Architekturbüros. Von 1954 bis 1962 leitete er als Direktor die Kunstgewerbeschule in Zürich. Hans Fischli starb 1989.

Fred Forbát

1897 wurde Fred Forbát in Pécs (Ungarn) geboren. Er studierte von 1914 bis 1918 Architektur in Budapest sowie Städtebau in München bei Theodor Fischer. Von 1920 bis 1922 arbeitete er für Walter Gropius am Bauhaus. In Thessaloniki überwachte er 1924/25 als Technischer Leiter den Bau von Siedlungen, die dort im Auftrag des Völkerbundes errichtet wurden. Von 1925 bis 1928 war Forbát Chefarchitekt des Sommerfeld-Konzerns in Berlin und leitete anschließend bis 1932 ein eigenes Büro in der Hauptstadt. Während dieser Zeit entstanden drei Gebäudeblocks (1929–1931) für die Siemensstadt in Berlin-Charlottenburg, an deren Planung sich Forbát zusammen mit Walter Gropius, Otto Bartning, Hugo Häring, Paul Rudolph und Hans Scharoun beteiligte. 1933 kehrte Forbát nach Pécs zurück, wo er einige Wohnhäuser entwarf. 1938 emigrierte er nach Schweden, arbeitete dort zunächst als Stadtplaner im Stadtbauamt Lund und von 1942 bis 1946 als Architekt der schwedischen Wohnungsbaugenossenschaft in Stockholm. 1957 wurde er Professor für Städtebau an der Technischen Hochschule in Stockholm. Zu seinen wichtigsten Werken gehören die Wohnbauten für die Siemensstadt in Berlin, Wohnblocks in der Siedlung Haselhorst in Berlin-Spandau (1930/31) und die Bauhaussiedlung Am Horn in Weimar (1923). 1972 starb Fred Forbát in Stockholm.

Walter Gropius

Walter Adolf Gropius wurde 1883 in Berlin geboren. Von 1903 bis 1907 studierte er an den Technischen Hochschulen in Berlin und München Architektur, arbeitete danach drei Jahre im Atelier von Peter Behrens und führte von 1910 bis 1914 ein eigenes Büro. Von 1911 bis 1925 entstanden zahlreiche Entwürfe gemeinsam mit Adolf Meyer, mit dem er eng zusammenarbeitete. 1919 wurde Gropius als Direktor der Kunstgewerbeschule nach Weimar berufen, aus der mit seinem Amtsantritt das Staatliche Bauhaus in Weimar

Marcel Breuer

Marcel Lajos Breuer was born in Pécs, Hungary, in 1902. He studied at the Bauhaus in Weimar from 1920 to 1924; when the school moved to Dessau, Breuer became one of its Masters and the head of the furniture studio. In 1925 he designed his first steel-tube chair. Breuer moved to Berlin in 1928 and then to London in 1935 to work as an independent architect and interior designer. In 1937 Walter Gropius invited him to Harvard University to take a post as associate professor; from 1938 to 1941 the pair also ran an architectural partnership. Breuer established his own office in 1941 and moved it to New York in 1946 where, during the first years, he received commissions for houses from private clients. Then, in 1952, Breuer, Pier Luigi Nervi, and Bernard Zehrfuss were commissioned to build the UNESCO headquarters in Paris (1953–1958). Breuer later received and completed several public commissions, including St. John's Abbey and University, Collegeville, Minnesota (1953–1970), the Flaine Ski Resort in the French Haute-Savoie (1960–1969), the IBM Research Center in La Gaude, France (1961), and the Whitney Museum of American Art, New York (1963–1966). Breuer died in New York in 1981.

Carl Fieger

Carl Fieger was born in Mainz, Germany, in 1893. From 1911 to 1914 and from 1919 to 1921, he worked as a draftsman in the architectural office of Peter Behrens. In the interceding years (1914–1919), he worked in the office of Walter Gropius, who employed him again from 1921 to 1934. During this time, Fieger was a part-time lecturer in the building department of the Bauhaus and also built his Fieger House (1927) and Kornhaus Inn (1929/30), both in Dessau. Fieger died in Dessau in 1960.

Hans Fischli

Hans Fischli was born in Zurich, Switzerland, in 1909. From 1925 to 1928 he trained as an architectural draftsman, and from 1929 to 1930 he studied at the Bauhaus in Dessau. He later worked in various architectural offices until 1933. From 1954 to 1962, Fischli was the director of the Kunstgewerbeschule in Zurich. He died in 1989.

Fred Forbát

Fred Forbát was born in Pécs, Hungary, in 1897. He studied architecture in Budapest from 1914 to 1918 and urban design in Munich with Theodor Fischer. From 1920 to 1922, he was Walter Gropius's assistant at the Bauhaus in Weimar. From 1924 to 1925, Forbát was the technical director of housing developments in Saloniki that were commissioned by the League of Nations. From 1925 to 1928, he was chief architect at the Sommerfeld Corporation in Berlin and subsequently ran his own office there until 1932. During this time, Forbát built three blocks of the Siemensstadt housing development in Berlin-Charlottenburg (1929–1931) (the other architects involved in the development were Walter Gropius, Otto Bartning, Hugo Häring, Paul Rudolph, and Hans Scharoun). In 1933 Forbát returned to Pécs where he worked on a number of residential projects. In 1938 he emigrated to Sweden where he initially worked as a municipal town planner in Lund and then, from 1942 to 1946, as the architect of the Swedish Housing Cooperative in Stockholm. In 1957 he was appointed Professor for Urban Planning at Stockholm's Technical University. Some of his most important buildings are the Siemensstadt and Hasselhorst housing blocks (1930/31) in Berlin-Charlottenburg and Berlin-Spandau, respectively, as well as the Bauhaus Housing Estate on the Horn in Weimar (1923). Forbát died in Stockholm in 1972.

Walter Gropius

Walter Adolf Gropius was born in Berlin, Germany, in 1883. He studied architecture at the technical universities in Berlin and

wurde, dessen Leitung er 1928 an Hannes Meyer übergab. Nach einigen Jahren als freier Architekt in Berlin hatte Gropius von 1934 bis 1937 ein gemeinsames Büro mit Maxwell Fry in London und lehrte seit 1937 an der Graduate School of Design in Harvard. Von 1938 bis 1941 führte er mit Marcel Breuer ein gemeinsames Architekturbüro und gründete 1946 das Büro ›The Architects Collaborative‹ (TAC) in Cambridge, Massachusetts. Abgesehen von seinen berühmten Gebäuden in Dessau – den Meisterhäusern (1925/26), dem Bauhaus-Gebäude (1925/26), der Versuchssiedlung Dessau-Törten (1926–1928) – zählen das Gebäude der Pan American World Airways in New York (1958–1963) und das nach Gropius' Tod in Berlin errichtete Bauhaus-Archiv Museum für Gestaltung (1976–1979) zu den wichtigsten Werken des Architekten. Walter Gropius starb 1969 in Boston.

Ludwig Hilberseimer

Ludwig Karl Hilberseimer wurde 1885 in Karlsruhe geboren, wo er von 1906 bis 1911, unter anderem bei Friedrich Ostendorf, Architektur studierte. Anschließend arbeitete er als freier Architekt in Berlin. Seit 1919 schrieb er Kunstkritiken und veröffentlichte in Zeitschriften wie *Das Kunstblatt* und *Sozialistische Monatshefte* Kulturberichte aus der Hauptstadt. Seit 1927 entstanden Publikationen zur modernen Architektur und Stadtplanung (etwa *Großstadtarchitektur*, 1927; *Beton als Gestalter*, 1928). Hilberseimer bewegte sich in den Avantgardekreisen der deutschen Architektur, war 1924 Mitglied der Künstlergruppe Der Sturm und des Zehnerrings. Von 1929 bis 1932 lehrte Hilberseimer am Bauhaus, wo er zunächst Leiter der Baulehre, dann Lehrer des Seminars für Wohnungs- und Städtebau war. Auch nach der offiziellen Schließung des Bauhauses durch die Nationalsozialisten unterrichtete er weiterhin an der von Mies van der Rohe als Privatinstitut weitergeführten Schule, die noch bis 1933 existierte. In der Folge war Hilberseimer gezwungen, auch seine publizistische Tätigkeit einzuschränken, und arbeitete erneut als Architekt in Berlin. 1938 emigrierte er nach Chicago, wo er unter Mies van der Rohe am Illinois Institute of Technology (IIT) lehrte. Seit 1955 war Hilberseimer dort Direktor des Department of City and Regional Planning. Er starb 1967 in Chicago.

Erich Holthoff

Erich Holthoff wurde 1904 in Issum geboren. Von 1920 bis 1923 erlernte er im Betrieb seiner Eltern das Schreinerhandwerk und arbeitete dort bis 1925. Von 1925 bis 1928 studierte er an der Baugewerkschule in Köln, anschließend war er ein weiteres Jahr im Betrieb seiner Eltern beschäftigt. Von 1929 bis 1931 war Holthoff Schüler in der Schlosserei und Schreinerei des Bauhauses, das er 1931 aus Mangel an finanziellen Mitteln verließ, um bis 1934 erneut im elterlichen Betrieb zu arbeiten. Von 1934 bis 1969 war er Architekt bei der Vereinigten Seidenwebereien AG (Verseidag) in Krefeld. Holthoff starb Ende der neunziger Jahre.

Ferdinand Kramer

Ferdinand Carl August Friedrich Kramer wurde 1898 in Frankfurt am Main geboren. Auf ein Studium an der Technischen Universität in München folgte 1919 ein kurzer Aufenthalt am Bauhaus in Weimar. Von 1925 bis 1930 arbeitete er für Ernst May in Frankfurt am Main und errichtete dort 1929/30 die Laubenganghäuser. Neben seiner Tätigkeit als Architekt entwickelte er einfache Möbel. 1933 trat Kramer aus dem Werkbund aus, 1937 wurde ihm Berufsverbot erteilt, und 1938 emigrierte er daraufhin in die Vereinigten Staaten. In New York arbeitete er zunächst als Innenarchitekt und gründete dort 1943 mit Fred Gerstel und Paul M. Mazur ein eigenes Büro. 1952 kehrte er als Universitätsbaudirektor nach Frankfurt am Main zurück. Dort entstanden Institutsgebäude verschiedener Fachbereiche: Philosophie (1959/60), Pharmazie und Lebensmittelchemie

Munich from 1903 to 1907, worked for three years in Peter Behrens's office, and ran his own office from 1910 to 1914. From 1911 to 1925, he designed and built many projects in close cooperation with Adolf Meyer. In 1919 he was appointed director of the Kunstgewerbeschule in Weimar, which he turned into the Staatliches Bauhaus; in 1928 he ceded the post to Hannes Meyer. Following some years as an independent architect in Berlin, Gropius went into partnership with Maxwell Fry in London (1934–1937) and lectured, from 1937, at the Graduate School of Design at Harvard. From 1938 to 1941, he and Marcel Breuer had an architectural partnership in Cambridge, Massachusetts, where Gropius later founded The Architects Collaborative (TAC) in 1946. The Masters' houses in Dessau (1925–1926), the Bauhaus building itself (1925–1926), the Dessau-Törten Model Housing Estate (1926–1928), the Pan American Building in New York (1958–1963), and the design for the Bauhaus Archive Museum of Design (built posthumously, 1976–1979) stand among his most significant achievements. Gropius died in Boston in 1969.

Ludwig Hilberseimer

Ludwig Karl Hilberseimer was born in Karlsruhe, Germany, in 1885 and studied architecture there from 1906 to 1911 with, among others, Friedrich Ostendorf. After graduating, he established an independent studio in Berlin. In 1919 he published his first art critique and subsequently wrote cultural reports from the German capital for art journals such as *Das Kunstblatt* and the *Sozialistische Monatshefte*. Beginning in 1927, he published books on modern architecture and urban design, including *Großstadtarchitektur* (1927) and *Beton als Gestalter* (1928). Hilberseimer moved in the avant-garde circles of German architecture and, in 1924, was a member of the artist groups Der Sturm and Zehnerring. From 1929 to 1932, he taught at the Bauhaus in Dessau—until it was officially closed by the National Socialists—and later ran seminars on housing and city planning in Mies van der Rohe's privately run Bauhaus, which existed until 1933. In 1933 he was forced to curtail his publishing activities and again worked as an architect in Berlin. In 1938 he emigrated to Chicago, where he was an associate faculty member under Mies van der Rohe at the Illinois Institute of Technology (IIT) and, from 1955, the director of the Department of City and Regional Planning. Hilberseimer died in Chicago in 1967.

Erich Holthoff

Erich Holthoff was born in Issum, Germany, in 1904. From 1920 to 1923, he trained as a carpenter in his family's business where he worked until 1925. From 1925 to 1928, he studied at the Baugewerkschule (Building Trades School) in Cologne and then worked for another year in the family firm. From 1929 to 1931, Holthoff was a student in the metal and furniture studio at the Bauhaus in Dessau. He left in 1931 for financial reasons and went to work again in his father's shop until 1934. From 1934 to 1969, he worked as an architect with the Verseidag textile mill in Krefeld. Holthoff died at the end of the 1990s.

Ferdinand Kramer

Ferdinand Carl August Friedrich Kramer was born in Frankfurt/Main, Germany, in 1898. After graduating from Munich Technical University, he briefly studied at the Bauhaus in Weimar in 1919. From 1925 to 1930 he worked for Ernst May in Frankfurt/Main and was responsible for the erection of May's 1929/30 access balcony housing blocks. Parallel to his work as an architect, Kramer also designed simple furniture. In 1933 he gave up his membership in the Deutscher Werkbund; in 1937 he was prohibited from praticing and emigrated, in 1938, to the United States. In New York he worked initially as an interior designer, but, in 1943, he founded an architectural partnership with Fred Gerstel and Paul M. Mazur. In

(1956–1958), Hörsaalgebäude (1956–1958), Stadt- und Universitätsbibliothek (1959–1964). Ferdinand Kramer starb 1985.

Adolf Meyer

1881 wurde Adolf Meyer in Mechernich geboren. Er absolvierte eine Kunsttischlerlehre und studierte von 1904 bis 1907 an der Düsseldorfer Kunstgewerbeschule. 1907/08 war er zusammen mit Walter Gropius und Ludwig Mies van der Rohe Mitarbeiter im Büro von Peter Behrens, 1909 bei Bruno Paul. Von 1911 bis 1925 war Meyer als engster Mitarbeiter von Gropius an dessen wichtigsten Werken beteiligt und lehrte gleichzeitig Architektur am Bauhaus. 1925/26 arbeitete er als freier Architekt, seit 1926 als Stadtbaurat am Hochbauamt in Frankfurt am Main unter Ernst May und zugleich als Professor für Architektur an der Städelschule. 1928 gründete er u.a. mit Mart Stam und Willi Baumeister die Frankfurter Oktobergruppe. Adolf Meyer starb 1929 auf Baltrum.

Hannes Meyer

Hannes Meyer wurde 1889 in Basel geboren. Von 1905 bis 1909 erlernte er das Maurerhandwerk und besuchte die Gewerbeschule in Basel. Anschließend war er bis 1912 Mitarbeiter in einem Architekturbüro in Berlin und nahm parallel dazu an Abendkursen der Kunstgewerbeschule, der Landwirtschaftsakademie sowie der Technischen Hochschule teil. Es folgte 1912/13 ein Studienaufenthalt in England. 1916 arbeitete er als Bürochef in einem Münchner Atelier, danach bis 1918 als Ressortchef bei der Krupp'schen Bauverwaltung in Essen. Seit 1919 war Hannes Meyer als Architekt in Basel tätig, 1927 wurde er Meister für Architektur am Bauhaus und 1928 Nachfolger von Walter Gropius als Direktor des Bauhauses. 1930 emigrierte er mit einigen Schülern in die Sowjetunion, wo er an der Architekturhochschule W.A.S.I. in Moskau lehrte, mehrere Entwürfe im Bereich Städtebau entwickelte und 1934 die Leitung des Kabinetts für Wohnungswesen an der Architekturakademie übernahm. Von 1936 bis 1939 arbeitete er als Architekt in der Schweiz, von 1939 bis 1949 als Architekt und Stadtplaner in Mexiko und seit 1949 wiederum in der Schweiz. Zu seinen wichtigsten Werken gehören die Bundesschule des Allgemeinen Deutschen Gewerkschaftsbundes in Bernau bei Berlin (1928–1930) und das Genossenschaftliche Kinderheim in Mümliswil in der Schweiz (1937–1939). Hannes Meyer starb 1954 in Crocifisso di Savosa (Schweiz).

Ludwig Mies van der Rohe

Ludwig Mies van der Rohe wurde 1886 in Aachen geboren. Dort arbeitete er von 1902 bis 1905 in verschiedenen Werkstätten und Büros als Stuck- und Ornamentzeichner. Von 1904 bis 1907 war er im Berliner Büro von Bruno Paul tätig und von 1908 bis 1911 bei Peter Behrens, der ihn 1911 mit der Bauleitung der deutschen Botschaft in St. Petersburg betraute. Nach 1911 arbeitete Mies als freier Architekt in Berlin. In den zwanziger Jahren errichtete er vor allem Villen sowie Ausstellungsarchitektur. Daneben entstanden mehrere programmatische Entwürfe für Hochhäuser und Bürobauten. 1930 bis 1933 war Mies Direktor am Bauhaus und danach bis zu seiner Emigration nach Chicago im Jahr 1938 Architekt in Berlin. In Chicago leitete er als Direktor die Architekturabteilung des Armour Institute (später Illinois Institute of Technology) und führte nebenbei ein eigenes Büro. Zu seinen wichtigsten Werken gehören der Deutsche Pavillon für die Weltausstellung in Barcelona (1928/29), die Häuser Tugendhat (Brno, 1928–1930) und Farnsworth (Plano, Illinois, 1946–1951), zwei Apartmenthochhäuser am Lake Shore Drive in Chicago (1948–1951), das Seagram Building, New York (1956–1959) und die Neue Nationalgalerie in Berlin (1962–1967). Mies van der Rohe starb 1969 in Chicago.

1952 he returned to Frankfurt/Main as the director of building for Frankfurt University. In this capacity, he was responsible for designing the auditorium, lecture hall (1956–1958), municipal and university library (1959–1964), and the faculty buildings of philosophy (1959/60) and pharmacy and food chemistry (1956–1958). Kramer died in 1985.

Adolf Meyer

Adolf Meyer was born in Mechernich (Rhineland) in 1881. He trained as a cabinetmaker and from 1904 to 1907 studied at the Düsseldorf Kunstgewerbeschule. From 1907 to 1908, he worked in Peter Behrens's office, together with Walter Gropius and Ludwig Mies van der Rohe, and in 1909 in Bruno Paul's office. From 1911 to 1925, Meyer collaborated closely with Walter Gropius and contributed to Gropius's most important works. At the same time, he taught architecture at the Bauhaus in Weimar. From 1925 to 1926 he worked as an independent architect and, beginning in 1926, served as a municipal building surveyor in Frankfurt/Main under Ernst May, while teaching architecture at the Städel School. In 1928, he joined Mart Stam, Willi Baumeister, and others to found the October Group of architects in Frankfurt. Meyer died on the East Friesian island of Baltrum in 1929.

Hannes Meyer

Hannes Meyer was born in Basel, Switzerland, in 1889. From 1905 to 1909, he trained as a mason and attended trade school in Basel. Until 1912 he worked in an architectural office in Berlin while attending evening classes at the School of Applied Arts, the Agricultural Academy, and the Technical University. This was followed by a study tour of England (1912/13). In 1916 he worked as the office manager of a studio in Munich and subsequently, until 1918, as head of the housing welfare section at the Krupp building administration in Essen. Beginning in 1919, Hannes Meyer established a private practice in Basel. In 1927 he became Master of Architecture at the Bauhaus in Dessau and in 1928 succeeded Walter Gropius as its director. In 1930 he and a number of his students emigrated to the Soviet Union, where he taught at the VASI University of Architecture in Moscow, developed town planning projects, and, in 1934, became professor and head of the Housing Advisory Council at the Moscow Academy of Architecture. From 1936 to 1939, he again worked as an architect in Switzerland, then as an architect and town planner in Mexico from 1939 to 1949. He returned to Switzerland in 1949. His most important buildings include the German Trade Unions Federation School in Bernau, near Berlin (1928–1930), and the Jäggi Foundation Children's Home in Mümliswil, Switzerland (1937–1939). Meyer died in Crocifisso di Savosa, Switzerland, in 1954.

Ludwig Mies van der Rohe

Ludwig Mies van der Rohe was born in 1886 in Aachen, Germany, where he trained and worked as a craftsman of stucco and other architectural ornaments in various workshops and offices (1902–1905). In 1904 he went to Berlin where he first worked in the office of Bruno Paul (until 1907) and Peter Behrens (1908–1911), who sent him to St. Petersburg in 1911 to supervise the construction of the German Embassy. Beginning in 1911, Mies worked as an independent architect in Berlin; throughout the 1920s, he built mainly private residences and exhibition settings and designed programmatic office skyscrapers and commercial buildings. From 1930 to 1933, Mies served as the director of the Bauhaus in Dessau and then practiced privately in Berlin until he emigrated to Chicago, Illinois, in 1938, where he became the head of the department of architecture at the Armour Institute (later, the Illinois Institute of Technology) and ran his own architectural studio. His most important buildings include the German Pavilion for the World Exhibition

Farkas Molnár

Farkas Molnár wurde 1895 in Pécs (Ungarn) geboren. In Budapest studierte er Architektur und Malerei, 1921 am Bauhaus Malerei, Architektur sowie Graphik; außerdem war er im Atelier von Walter Gropius tätig. 1922 gründete er die Gruppe KURI, mit der er avantgardistische Bewegungen in Kunst und Architektur zusammenführen wollte. 1925 kehrte er nach Budapest zurück, wo er Mitglied des CIRPAC (Comité International pour la Résolution des Problèmes de l'Architecture Contemporaine) wurde. Seit 1929 organisierte er die ungarische Gruppe der CIAM (Congrès Internationaux d'Architecture Moderne) und war darin bis 1938 aktiv. Ab 1931 arbeitete Molnár als freier Architekt, oft in Zusammenarbeit mit anderen Mitgliedern der CIRPAC. Bis 1936 entwarf er mehrere Villen in Budapest. Molnár starb 1945 in der ungarischen Hauptstadt.

Georg Muche

Georg Muche wurde 1895 im sächsischen Querfurt geboren. Er studierte 1913 Malerei an der Schule für Malerei und Graphik (vormals Azbé-Kunstschule) in München. Seit 1914 lebte er in Berlin, wo er sich in der Gruppe um die Galerie Der Sturm bewegte, in der er 1916 zusammen mit Max Ernst seine erste Ausstellung hatte. Von 1920 bis 1927 lehrte Muche als Meister am Bauhaus, zuerst in Weimar, seit 1925 dann in Dessau. Gemeinsam mit Johannes Itten leitete er mehrere Werkstätten; seit 1921 war er Formmeister der Weberei, und 1923 stand er der Ausstellungskommission der Bauhaus-Ausstellung vor, für die er das Haus am Horn entwarf. 1924 unternahm Muche eine Studienreise in die USA, 1926/27 errichtete er gemeinsam mit Richard Paulick ein Stahlhaus in Dessau-Törten. An der von Johannes Itten gegründeten Kunstschule in Berlin lehrte Muche von 1927 bis 1930, an der Staatlichen Akademie in Breslau war er von 1931 bis zu seiner Entlassung 1933 Professor für Malerei und anschließend bis 1938 Lehrer an der von Hugo Häring geleiteten Reimann-Schule in Berlin. Danach leitete er bis 1958 die Meisterklasse für Textilkunst an der Ingenieurschule in Krefeld. Seit 1960 war Muche als freier Maler und Graphiker in Lindau am Bodensee tätig, wo er 1987 starb.

Ernst Neufert

Ernst Neufert wurde 1900 in Freiburg geboren. Er erlernte das Maurerhandwerk, besuchte 1918 die Baugewerbeschule in Weimar, studierte ab 1919 am Bauhaus und war Mitarbeiter im privaten Bauatelier von Walter Gropius, bei dem er von 1924 bis 1926 als Architekt in Dessau arbeitete. In dieser Zeit hatte Neufert die Bauleitung für das Bauhaus-Gebäude und die Meisterhäuser inne. 1926 übernahm er die Leitung der Architekturabteilung an der Bauhochschule in Weimar, von 1930 bis 1944 arbeitete er als freier Architekt in Berlin, unterrichtete an Johannes Ittens privater Kunstschule und unternahm 1932 sowie 1933 Reisen nach England, Skandinavien und in die UdSSR. 1936 erschien Neuferts Bauentwurfslehre, die später in zwölf Sprachen übersetzt wurde und bis heute eine hohe Auflagenzahl erreicht hat. 1938 arbeitete Neufert unter Albert Speer als Beauftragter für Typisierung, Normung und Rationalisierung des Berliner Wohnungsbaus. Nach dem Krieg erhielt er eine Professur an der Technischen Hochschule in Darmstadt, daneben entstanden Entwürfe mehrerer Industrie- und Verwaltungsgebäude, etwa die Fabrik der Eternit AG in Leimen (1954–1959). Ernst Neufert starb 1986 in der Schweiz.

Richard Paulick

Richard Paulick wurde 1903 in Rosslau geboren. Er studierte von 1919 bis 1927 in Berlin und Dresden, arbeitete danach bis 1930 bei Walter Gropius und von 1930 bis 1933 als freischaffender Architekt in Dessau und Berlin. 1930 entstand in Zusammenarbeit mit Hermann Zweigenthal die Kant-Garage, die erste Hochgarage Berlins. Paulick emigrierte 1933 nach Shanghai, wo er zunächst als

in Barcelona, Spain (1928/29), the Tugendhat House in Brno, Czechoslavakia (1928–1930), the Farnsworth House in Plano, Illinois, USA (1946–1951), the Lake Shore Drive Apartments in Chicago, Illinois (1948–1951), the Seagram Building, New York City (1956–1959), and the New National Gallery in Berlin, Germany (1962–1967). Mies van der Rohe died in Chicago in 1969.

Farkas Molnár

Farkas Molnár was born in Pécs, Hungary, in 1895. He studied architecture and painting in Budapest, as well as painting, architecture, and graphic design at the Bauhaus in Weimar in 1921; he also worked in the office of Walter Gropius. In 1922 he founded the group KURI with the intention of bringing together various avant-garde movements in art and architecture. In 1925 he returned to Budapest, where he became a member of the CIRPAC (Comité International pour la Résolution des Problèmes de l'Architecture Contemporaine). Beginning in 1929, he coordinated the Hungarian section of the CIAM (Congrès Internationaux d'Architecture Moderne) and was a CIAM activist until 1938. Beginning in 1931 Molnár worked as an independent architect, frequently in collaboration with other CIRPAC members, and built several private residences in Budapest before 1936. Molnár died in Budapest in 1945.

Georg Muche

Georg Muche was born in Querfurt, Saxony, in 1895. In 1913 he studied painting at the School for Painting and Graphic Art (previously the Azbé Art School) in Munich. In 1914 he settled in Berlin and moved in the circle of the art gallery Der Sturm, where he had his first exhibition in 1916, together with Max Ernst. From 1920 to 1927 Muche was a Master at the Bauhaus, moving with it from Weimar to Dessau in 1925. Together with Johannes Itten, Muche was in charge of several studios and in 1921 became Master of Form in the weaving studio. He also headed the exhibition committee of the 1923 Bauhaus exhibition, for which he designed the House on the Horn. In 1924 Muche undertook a study tour of the United States; in 1926/27 he and Richard Paulick built a steel house in Dessau-Törten. From 1927 to 1930 Muche taught at the art school in Berlin founded by Johannes Itten. He was a professor of painting at the State Academy in Breslau, Wroclaw, from 1931 until his dismissal in 1933, as well as a professor, until 1938, at the Reimann School in Berlin directed by Hugo Häring. After that and until 1958, Muche led the master class for textile art at the Engineering School in Krefeld. From 1960 on, Muche lived in Lindau (on Lake Constance), Germany, and worked as a painter and graphic artist. He died there in 1987.

Ernst Neufert

Ernst Neufert was born in Freiburg, Germany, in 1900. He not only trained as a mason but attended the Baugewerbeschule in Weimar in 1918. In 1919 he began studying at the Bauhaus and worked in the private architectural studio of Walter Gropius, with whom he later collaborated as an architect in Dessau from 1924 to 1926. Neufert supervised the construction of the Bauhaus building and the Masters' houses. In 1926 he took charge of the department of architecture at the Bauhochschule (Architectural University) in Weimar. From 1930 to 1944, he worked as an independent architect in Berlin, taught at Johannes Itten's private art school, and traveled through Britain, Scandinavia, and the Soviet Union. Neufert published his Bauentwurfslehre (Building Design Manual) in 1936, which was later translated into twelve languages and became a standard work in several editions. In 1938 Neufert worked under Albert Speer as special commissioner for the standardization and rationalization of the Berlin housing developments. After World War II, he was a professor at Darmstadt Technical University and, paral-

freischaffender Architekt und seit 1942 als Professor und Stadtplaner an der dortigen Universität arbeitete. 1949 kehrte er nach Europa zurück; ab 1950 leitete er eine Abteilung am Institut für Bauwesen der Deutschen Akademie der Wissenschaften in Berlin. Bis 1960 war er an verschiedenen Bau- und Wiederaufbauprojekten beteiligt: Er leitete den Aufbau von Hoyerswerda, Schwedt sowie von Halle-Neustadt und arbeitete am Wiederaufbau des Berliner Opernhauses Unter den Linden mit. Durch den gemeinsam mit Georg Muche entworfenen Bau des Stahlhauses in Dessau-Törten (1926/27) wurde Richard Paulick international bekannt. Er starb 1979 in Berlin.

Mart Stam

Mart Stam wurde 1899 im niederländischen Purmerend geboren. Im Anschluss an eine Tischlerlehre erhielt er in Amsterdam eine Ausbildung zum Zeichenlehrer und eignete sich über ein Fernstudium Kenntnisse in Baukunde an. Von 1919 bis 1924 arbeitete er in verschiedenen Architekturbüros in Rotterdam (Marinus Jan Granpré Molière), Berlin (Max Taut und Hans Poelzig) sowie in Zürich (Karl Moser), wo er Mitherausgeber der avantgardistischen Zeitschrift ABC wurde. 1927 beteiligte er sich mit einigen Reihenhäusern an dem Projekt der Weißenhofsiedlung in Stuttgart. Von 1928 bis 1929 unterrichtete er am Bauhaus Dessau, wo er Vorlesungen über elementare Baulehre und Städtebau hielt. 1930 bis 1934 ging er zusammen mit Ernst May nach Russland, um dort an den Planungen für neue sowjetische Städte (Magnitogorsk, Makejawa und Orsk) mitzuarbeiten. 1935 kehrte Stam in die Niederlande zurück, arbeitete dort als freier Architekt und wurde 1939 Direktor des Instituts für Kunstgewerbeunterricht in Amsterdam. Von 1948 bis 1952 war er in der DDR tätig und leitete zeitweilig die Hochschule für Bildende und Angewandte Kunst in Berlin-Weißensee. 1953 kehrte er erneut in die Niederlande zurück; 1966 ging er in die Schweiz. Mart Stam starb 1986 in Goldbach.

Hans Wittwer

Hans Wittwer wurde 1894 in Basel geboren. Er studierte von 1912 bis 1916 an der ETH Zürich, war anschließend Mitarbeiter im Büro von Karl Moser und absolvierte von 1919 bis 1921 eine Lehre als Maurer. 1925 gründete er ein eigenes Büro in Basel, 1926/27 arbeitete er gemeinsam mit Hannes Meyer. Wittwer leitete 1928 das Baubüro der Bauabteilung am Bauhaus und im folgenden Jahr die Fachklasse für Architektur und Innenarchitektur an der Staatlichen Kunstgewerbeschule Burg Giebichenstein in Halle. Hans Wittwer kehrte 1929 nach Basel zurück, wo er 1952 starb.

lel to teaching, designed several industrial and administrative buildings such as the factory of the Eternit AG in Leimen (1954–1959). Neufert died in Switzerland in 1986.

Richard Paulick

Richard Paulick was born in Rosslau, Germany, in 1903. He studied in Berlin and Dresden from 1919 to 1927, worked with Walter Gropius until 1930, and operated as an independent architect in Dessau and Berlin from 1930 to 1933. In 1930 he and Hermann Zweigenthal built the Kant Garage, the first multistory garage in Berlin. Paulick emigrated to Shanghai in 1933, where he worked as an independent architect and, later, in 1942, as a city planner and professor at Shanghai University. In 1949 he returned to Europe and, from 1950, served as head of the department at the Institut für Bauwesen (Institute for Building) at the German Academy of Science in Berlin. Until 1960 he participated in various reconstructive and new building projects, organizing and supervising, for example, the new town developments of Hoyerswerda, Schwedt, and Halle-Neustadt. He also contributed to the reconstruction of the Berlin Opera House Unter den Linden. Paulick gained international recognition through his collaboration with Georg Muche on the steel house in Dessau-Törten (1926/27). He died in Berlin in 1979.

Mart Stam

Mart Stam was born in Purmerend, the Netherlands, in 1899. Following his apprenticeship as a carpenter, he studied to become an art teacher in Amsterdam; he also studied architecture by correspondence courses. From 1919 to 1924, he worked in a number of architectural offices in Rotterdam (Marinus Jan Granpré Molière), Berlin (Max Taut and Hans Poelzig), and Zurich (Karl Moser), where he coedited and wrote for the avant-garde journal ABC. In 1927 he contributed designs for several terraced housing blocks on the Weissenhof Estate in Stuttgart. From 1930 to 1934, Stam accompanied Ernst May to Russia, where he helped to plan the new towns of Magnitogorsk, Makejava, and Orsk. In 1935 Stam returned to the Netherlands where he worked as an independent architect. In 1939 he became director of the Institute for Industrial Arts Education in Amsterdam. From 1948 to 1952, he worked in the German Democratic Republic and for some time was director of the Hochschule für angewandte Kunst (University of Applied Art) in Berlin-Weissensee. In 1953 he returned to the Netherlands but settled in Switzerland in 1966. Stam died in Goldbach in 1986.

Hans Wittwer

Hans Wittwer was born in Basel, Switzerland, in 1894. He studied at the ETH, Zurich, from 1912 to 1916; he subsequently worked in the office of Karl Moser and trained to be a mason from 1919 to 1921. In 1925 he established his own office in Basel, from which he worked on projects with Hannes Meyer bewteen 1926 and 1927. In 1928 Wittwer headed the construction office of the department of architecture at the Bauhaus in Dessau. The following year he presided over the class of architecture and interior design at the Staatliche Kunstgewerbeschule Burg Giebichenstein (State School of Applied Arts) in Halle on the Saale. Wittwer returned to Basel in 1929, where he died in 1952.

Literatur zum Bauhaus
Literature on the Bauhaus

Anna, Susanne (Hrsg./Ed.), *Das Bauhaus im Osten. Slowakische und tschechische Avantgarde, 1928–1939*, Ausst. Kat. Städtisches Museum Leverkusen Schloß Morsbroich, Städtisches Museum Zwickau, Stiftung Bauhaus Dessau, Ostfildern-Ruit 1997

Argan, Giulio Carlo, *Gropius und das Bauhaus*, Braunschweig und Wiesbaden 1992 (= Bauwelt Fundamente 69)

Aron, Jacques (Hrsg./Ed.), *Anthologie du Bauhaus*, Brüssel 1995

Bauhaus Berlin. Auflösung Dessau 1932. Schließung Berlin 1933. Bauhäusler und Drittes Reich. Eine Dokumentation, hrsg. vom Bauhaus-Archiv Berlin, Weingarten 1985

The Bauhaus. Masters and Students, Ausst. Kat. der Barry Friedman Ltd., New York 1988

Bauhaus Dessau – Chicago – New York, Ausst. Kat. Museum Folkwang Essen, Köln 2000

›Bauhauskolloquium vom 27. bis 29. Juni 1979 in Weimar‹, in: *Wissenschaftliche Zeitschrift der Hochschule für Architektur und Bauwesen*, 26, 1979, H. 4/5

›Bauhauskolloquium. 3. Internationales Bauhaus-Kolloquium, 5.–7. Juli 1983‹, *Wissenschaftliche Zeitschrift der Hochschule für Architektur und Bauwesen*, 29, 1983, H. 5/6

Beyer, Andreas, ›Von Bramante zum Bauhaus. Gibt es eine Kontinuität der "klassischen Ordnung"? ‹, in: Ernst Piper und Julius H. Schoeps (Hrsg./Ed.), *Bauen und Zeitgeist. Ein Längsschnitt durch das 19. und 20. Jahrhundert*, Basel 1998, S. 129–135

Beyer, Herbert, Walter und Ise Gropius (Hrsg./Ed.), *Bauhaus 1919 1928*, Ausst. Kat. Museum of Modern Art New York, New York 1938 (dt. Ausgabe Stuttgart 1955)

Conrads, Ulrich, Magdalena Droste, Winfried Nerdinger, Hilde Strohl (Hrsg./Ed.), *Die Bauhaus-Debatte 1953. Dokumente einer verdrängten Kontroverse*, Braunschweig und Wiesbaden 1994 (= Bauwelt Fundamente 100)

Cucciolla, Arturo, *Bauhaus. Lo spazio dell'architettura*, Bari 1984

Dexel, Walter, *Der Bauhausstil – ein Mythos. Texte 1921–1965*, Starnberg 1976

Dietzsch, Folke F., *Die Studierenden am Bauhaus. Eine analytische Betrachtung zur Struktur der Studentenschaft, zur Ausbildung und zum Leben der Studierenden am Bauhaus sowie zu ihrem späteren Wirken*, Diss., Hochschule für Architektur und Bauwesen, Weimar 1990

Droste, Magdalena, *Bauhaus 1919–1933*, Köln 1990

Düchting, Hajo, *Farbe am Bauhaus. Synthese und Synästhesie*, Berlin 1996

Engelmann, Christine und Christian Schädlich, *Die Bauhausbauten in Dessau*, 2. Auflage, Berlin 1998

Fiedler, Jeannine und Peter Feierabend (Hrsg./Ed.), *Bauhaus*, Köln 1999

Fiedler, Jeannine (Hrsg./Ed.), *Social utopias of the twenties. Bauhaus, Kibbutz and the dream of the new man*, Wuppertal 1995

Franciscono, Marcel, *Walter Gropius and the Creation of the Bauhaus in Weimar*, Urbana, Chicago 1971

Friemert, Chup (Hrsg./Ed.), *Neues Bauen in Dessau*, Dessau 1996

Das frühe Bauhaus und Johannes Itten, Ausst. Kat., Stuttgart 1994

Gassner, Hubertus (Hrsg./Ed.), *Wechselwirkungen. Ungarische Avantgarde in der Weimarer Republik*, Ausst. Kat. Neue Galerie Kassel, Museum Bochum, Marburg 1986

Girard, Xavier, *Le Bauhaus*, Paris 1999

Gropius, Walter, *Idee und Aufbau des Staatlichen Bauhauses*, München und Weimar 1923

Hahn, Peter (Hrsg./Ed.), *Bauhaus Berlin*, Weingarten 1985

Herzogenrath, Wulf (Hrsg./Ed.), *bauhaus utopien*, Ausst. Kat., Budapest, Madrid und Köln 1988

Hilpert, Thilo, *Walter Gropius: Das Bauhaus in Dessau. Von der Idee zur Gestalt*, Frankfurt am Main 1999

Hüter, Karl-Heinz, *Das Bauhaus in Weimar. Studie zur gesellschaftspolitischen Geschichte einer deutschen Kunstschule*, Berlin 1976

Humblet, Claudine, *Le Bauhaus*, Lausanne 1980

Huyghe, Pierre-Damien, *Art et industrie. Philosophie du Bauhaus*, Straßburg 1999

Jaeger, Falk, *Die Bauhausbauten in Dessau als kulturhistorisches Erbe in der sozialistischen Wirklichkeit. Deutsche Kunst und Denkmalpflege*, Sonderdruck, München und Berlin 1981

Jaeggi, Annemarie (Hrsg./Ed.), *Fagus. Industriekultur zwischen Werkbund und Bauhaus*, Ausst. Kat. Bauhaus-Archiv Berlin, Berlin 1998

50 Jahre Bauhaus, Ausst. Kat., Stuttgart 1968

›50 Jahre Bauhaus Dessau. Wissenschaftliches Kolloquium in Weimar‹, in: *Wissenschaftliche Zeitschrift der Hochschule für Architektur und Bauwesen Weimar*, 23, 1979, H. 5/6

50 Jahre new bauhaus. Bauhausnachfolge in Chicago, Ausst. Kat. Bauhaus-Archiv, Berlin 1987

Kentgens-Craig, Margret (Hrsg./Ed.), *Das Bauhausgebäude in Dessau 1926–1999*, Basel 1998

Krause, Robin, ›Zur Entwurfsgeschichte des Bauhausgebäudes in Dessau‹, in: *Architectura*, 28, 1998, S. 204–213

Kröll, Friedhelm, *Bauhaus 1919–1933. Künstler zwischen Isolation und kollektiver Praxis*, Düsseldorf 1974

Kutschke, Christine, *Bauhausbauten der Dessauer Zeit. Ein Beitrag zu ihrer Dokumentation und Wertung*, Diss., Weimar 1981

Leben am Bauhaus. Die Meisterhäuser in Dessau, hrsg. von der Stiftung Bauhaus Dessau, Dessau 1993

De Michelis, Marco und Agnes Kohlmeyer (Hrsg./Ed.), *Bauhaus 1919–1933. Da Kandinsky a Klee, da Gropius a Mies van der Rohe*, Ausst. Kat. Fondazione Antonio Mazzotta, Mailand 1996

Nerdinger, Winfried (Hrsg./Ed.), *Bauhaus-Moderne im Nationalsozialismus. Zwischen Anbiederung und Verfolgung*, München 1993

Neumann, Eckhard, *Bauhaus und Bauhäusler. Bekenntnisse und Erinnerungen*, Bern und Stuttgart 1971

Nicolaisen, Dörte, *Das andere Bauhaus, Otto Bartning und die Staatliche Bauhochschule Weimar 1926–1930*, Ausst. Kat. Bauhaus-Archiv, Berlin 1966

Norberg-Schulz, Christian, *Bauhaus Dessau*, Rom 1980

Opitz, Georg und Arturo Cucciolla (Hrsg./Ed.), *Bauhaus Dessau 1926–1932*, Bari 1985

Pazitnow, Leonid N., *Das schöpferische Erbe des Bauhauses*, Berlin 1963

Richard, Lionel, *Encyclopedia du Bauhaus*, Paris 1985

Rodrigues, Jacinto, *Le Bauhaus. Sa signification historique*, Paris 1975

Schulz, Eberhard, *Das kurze Leben der modernen Architektur: Betrachtungen über die Spätzeit des Bauhauses*, Stuttgart 1977

Siebenbrodt, Michael (Hrsg./Ed.), *Bauhaus Weimar: Entwürfe für die Zukunft*, Ostfildern-Ruit 2000

Staatliches Bauhaus Weimar 1919–1923, München und Weimar 1923

Thurm-Nemeth, Volker (Hrsg./Ed.), *Konstruktion zwischen Werkbund und Bauhaus. Wissenschaft, Architektur, Wiener Kreis*, Wien 1998 (= Wissenschaftliche Weltauffassung und Kunst, 4)

Weber, Carolyn, ›Zwischen Stalinallee und Plattenbau. Beiträge zur Rezeption des Bauhauses in der DDR‹, in: Holger Barth (Hrsg./Ed.), *Projekt sozialistische Stadt*, Berlin 1998, S. 53–60

Weidner, H. P. C., ›Nutzung und Denkmalpflege: Beobachtungen an einigen Bauhausbauten in Dessau‹, in: *Umgang mit Bauten der klassischen Moderne. Kolloquium am Bauhaus Dessau*, hrsg. von der Stiftung Bauhaus Dessau, Dessau 1999

Wick, Rainer, *Bauhaus. Kunstschule der Moderne*, Ostfildern-Ruit 2000

Wick, Rainer, *Bauhaus Pädagogik*, Köln 1982

Wingler, Hans Maria, *Das Bauhaus 1919–1933. Weimar – Dessau – Berlin und die Nachfolge in Chicago seit 1937*, Bramsche 1975

Wingler, Hans Maria, *Bauhaus in America. Resonanz und Weiterentwicklung*, Berlin 1972

Winkler, Klaus-Jürgen, ›Baudenkmale aus dem Wirkungsfeld des Staatlichen Bauhauses (1919–1925) und der Staatlichen Hochschule für Handwerk und Baukunst in Weimar (1926–1930)‹, in: Achim Hubel (Hrsg./Ed.), *Denkmale und Gedenkstätten*, Weimar 1995 (= Dokumentation der Jahrestagung. Arbeitskreis für Theorie und Lehre der Denkmalpflege, 7), S. 59–67

Winkler, Klaus-Jürgen, *Die Architektur am Bauhaus in Weimar*, Berlin und München 1993

Wolsdorff, Christian, *Der vorbildliche Architekt. Mies van der Rohes Architekturunterricht 1930–1958 am Bauhaus und in Chicago*, Ausst. Kat. Bauhaus-Archiv, Berlin 1986

Bauhaus-Architekten / Bauhaus Architects

Alfred Arndt

Alfred Arndt. Maler und Architekt, Ausst. Kat. Bauhaus Archiv, Darmstadt 1968

Arndt, Alfred, ›wie ich an das bauhaus in weimar kam‹, in: Eckhard Neumann (Hrsg./Ed.), *Bauhaus und Bauhäusler. Bekenntnisse und Erinnerungen*, Bern und Stuttgart 1971

Max Bill

Bill, Max, *Form. Eine Bilanz über die Formentwicklung um die Mitte des 20. Jahrhunderts*, Basel 1952

Hüttinger, Eduard, *Max Bill*, Zürich 1977

Frei, Hans, *Max Bill als Architekt*, Zürich 1997

Rüegg, Arthur, (Hrsg./Ed.), *Das Atelierhaus Max Bill 1932/33*, Teufen 1997

Marcel Lajos Breuer

Blake, Peter (Hrsg./Ed.), *Marcel Breuer. Sun and Shadow. The Philosophy of an Architect*, London, New York und Toronto 1956

Papachristou, Tician, *Marcel Breuer. Neue Bauten und Projekte*, Stuttgart 1962

Marcel Breuer. Architettura 1921–1980, Ausst. Kat., Neapel 1981

Masello, David, *Marcel Breuer und Herbert Beckhard. Die Landhäuser 1945–1984*, Basel, Berlin und Boston 1996

Hans Fischli

Fischli, Hans, *Das Kinderdorf Pestalozzi in Trogen*, Zürich 1949

Hans Fischli als Maler und Zeichner, Ausst. Kat. Städtische Galerie Freiburg, Freiburg i. Br. 1972

Jost, Karl, *Hans Fischli. Architekt, Maler, Bildhauer*, Diss., Zürich 1992

Fred Forbát

Wingler, Hans, *Fred Forbát. Architekt und Stadtplaner*, Ausst. Kat. Bauhaus-Archiv Darmstadt, Darmstadt 1969.

Gassner, Hubertus, *Wechselwirkungen. Ungarische Avantgarde in der Weimarer Republik*, Ausst. Kat. Neue Galerie Kassel, Museum Bochum, Marburg 1986

Walter Adolf Gropius

Giedion, Sigfried, *Walter Gropius. Mensch und Werk*, Stuttgart 1954

Isaacs, Reginald R., *Walter Gropius. Der Mensch und sein Werk*, Bd. 1, Berlin 1983, Bd. 2, Berlin 1984

Wilhelm, Karin, *Walter Gropius. Industriearchitekt*, Braunschweig und Wiesbaden 1983

Nerdinger, Winfried, *Walter Gropius*, Ausst. Kat. Bauhaus-Archiv, Berlin 1985

Nerdinger, Winfried, *The Gropius Archive*, 4 Bde., New York 1990/91

Ludwig Karl Hilberseimer

›Ludwig Hilberseimer 1855–1967‹, in: *Rassegna*, 27, September 1986

Pommer, Richard, David Spaeth und Kevin Harrington, *In the shadow of Mies. Ludwig Hilberseimer. Architect, educator, and urban planner*, Chicago 1988

Ferdinand Carl August Kramer

Ferdinand Kramer, Ausst. Kat. Bauhaus-Archiv Berlin, Berlin 1982

Lichtenstein, Claude, und Andrea Gleiniger (Hrsg./Ed.), *Ferdinand Kramer. Der Charme des Systematischen*, Ausst. Kat. Museum für Gestaltung Zürich, Deutscher Werkbund Frankfurt, Bauhaus Dessau, Gießen 1991.

Adolf Meyer

Gropius, Walter und Adolf Meyer, *Weimar. Bauten*, Berlin o. J. (1923)

Das Neue Frankfurt, Heft 9, Nr. 3, 1929 (Gedenkheft für Adolf Meyer)

Jaeggi, Annemarie, *Adolf Meyer: Der zweite Mann. Ein Architekt im Schatten von Walter Gropius*, Ausst. Kat. Bauhaus-Archiv Berlin, Berlin 1994

Hannes Meyer

Schnaidt, Claude, *Hannes Meyer. Bauten, Projekte und Schriften*, Teufen 1965

Winkler, Klaus-Jürgen, *Der Architekt Hannes Meyer. Anschauungen und Werk*, Berlin 1989.

Kleinerueschkamp, Werner, *Hannes Meyer. Architekt, Urbanist,*

Lehrer, Ausst. Kat. Bauhaus-Archiv Berlin, Deutsches Architekturmuseum Frankfurt, Berlin 1989
Kieren, Martin, (Hrsg./Ed.), *Hannes Meyer. Schriften der zwanziger Jahre*, Reprint Baden 1990
Ferracuti, Francesco, ›Hannes Meyer e Karel Teige, La rivoluzione al Bauhaus‹, in: *Controspazio*, 28, 1997, Nr. 6, S. 32–37

Ludwig Mies van der Rohe
Johnson, Philip, *Mies van der Rohe*, New York 1947
Tegethoff, Wolf, *Mies van der Rohe. Die Villen und Landhausprojekte*, Essen 1981
Schulze, Franz, *Mies van der Rohe, Leben und Werk*, Berlin 1986
Neumeyer, Fritz, *Mies van der Rohe. Das kunstlose Wort: Gedanken zur Baukunst*, Berlin 1986
Cohen, Jean-Louis, *Ludwig Mies van der Rohe*, Basel, Berlin und Boston 1995
Riley, Terence, Barry Bergdoll (Hrsg./Ed.), *Mies in Berlin*, Ausst. Kat. Museum of Modern Art New York, Altes Museum Berlin, München 2001

Farkas Molnár
Mezei, Otto, *Molnár Farkas*, Budapest, 1987
Molnár Farkas: festö, grafikus, épitész, Ausst. Kat. Kassák Múzeum, Budapest 1997 (Zusammenfassung in deutscher Sprache)

Georg Muche
Richter, Horst, *Georg Muche*, Recklinghausen 1960 (= Monographien zur rheinisch-westfälischen Kunst der Gegenwart, 18)
Thiem, Gunther, *Georg Muche, der Zeichner*, Ausst. Kat. Staatsgalerie Stuttgart, Stuttgart 1977
Droste, Magdalena, Christian Wolsdorff, Bauxi Mang (Hrsg./Ed.), *Georg Muche. Das künstlerische Werk 1912–1927. Kritisches Verzeichnis der Gemälde, Zeichnungen, Fotos und architektonischen Arbeiten*, Berlin 1980
Lindner, Gisela, *Georg Muche. Die Jahrzehnte am Bodensee, das Spätwerk*, Friedrichshafen 1983 (= Kunst am See, 10)
Ackermann, Ute, und Ludwig Steinfeld (Hrsg./Ed.), *Georg Muche. Sturm, Bauhaus, Spätwerk*, Tübingen 1995

Ernst Neufert
Gotthelf, Fritz, *Ernst Neufert. Ein Architekt unserer Zeit*, Berlin, Frankfurt 1960
Heymann-Berg, Joachim P., Renate Netter (Hrsg./Ed.), *Ernst Neufert. Industriebauten*, Wiesbaden 1973
Thielbein, Marion, ›Von der Hausbaumaschine zur vollautomatischen Baustelle. Leben und Werk Ernst Neuferts und Symposium ›Rationales Bauen nach dem Bauhaus‹ im Bauhaus Dessau‹, in: *Archithese*, 29, 1999, Nr. 5, S. 90f.

Richard Paulick
Paulick, Richard, Gerhard Kiesling und Werner Otto (Hrsg./Ed.), *Die Deutsche Staatsoper Berlin*, Berlin 1980

Mart Stam
Rümmele, Simone, *Mart Stam*, Zürich 1991
Mart Stam, 1899–1986. Architekt, Visionär, Gestalter. Sein Weg zum Erfolg, 1919–1930, Ausst. Kat. Deutsches Architektur-Museum Frankfurt, Deutsche Werkstätten Hellerau, Stiftung Bauhaus Dessau, Tübingen 1997

Der Autor hat sich bei den Projekttexten auf folgende Publikationen gestützt (Die Seitenangaben beziehen sich auf das vorliegende Buch) / The author has used the following publications for reference (page numbers refer to pages in this book):

Fischli, Hans, *Rapport*, Zürich 1978, S. 18
Droste, Magdalena (Hrsg./Ed.), *Experiment Bauhaus*, Ausst. Kat., Berlin 1988, S. 30
Hans Fischli, Ausst. Kat. Kunsthaus Zürich, Zürich 1968, S. 128
Um 1930 in Zürich, Ausst. Kat. Kunstgewerbemuseum der Stadt Zürich, Zürich 1977, S. 128
Bauhaus-Archiv, Berlin (Hrsg./Ed.), *Hannes Meyer 1889–1954*, Berlin 1989, S. 84
Bauhausbauten in Dessau, Kurzführer der Stiftung Bauhaus Dessau, 1996, S. 98
Berdini, Paolo, *Walter Gropius*, aus dem Ital. v. Hilla Jürissen, Zürich 1984, S. 131
Brenner, Anton, *Wirtschaftlich Planen – Rationell Bauen. Das Wohnungsproblem in all seinen Abarten – Pläne, Bauten, Ideen*, Wien 1951, S. 102
Dallmann, Elke, *Architekturführer Thüringen*, Weimar 2000, S. 58
Dehio, Georg, *Handbuch der deutschen Kunstdenkmäler*, teilw. fortgeführt v. Ernst Gall, München, Berlin 1994, S. 104
Drexler, Arthur und Franz Schulze (Hrsg./Ed.), *The Mies van der Rohe Archive. An Illustrated Catalogue of the Mies van der Rohe Drawings in The Museum of Modern Art. (20 Bde.)* New York, London 1986–1992
Dreysse, Dietrich-Wilhelm, *May-Siedlungen: Architekturführer durch acht Siedlungen des neuen Frankfurts*, Frankfurt am Main 1987, S. 114
Droste, Magdalena, *Bauhaus 1919–1933*, Bauhaus-Archiv, Berlin 1998, S. 84
Engelmann, Christine, ›Das Abbeanum‹, in: Jenaer Schriften zur Kunstgeschichte, Bd. 1, Jenaer Universitätsbauten, Gera 1955, S. 96
Fiedler, Jeannine und Peter Feierabend (Hrsg./Ed.), *Bauhaus*, Köln 1999, S. 18, S. 44 und S. 84
Franzon, Brigitto, *Die Siedlung Dammerstock in Karlsruhe*, Marburg 1993, S. 80
Friemert, Chup/Bauhaus Dessau e.V. (Hrsg./Ed.), *Neues Bauen in Dessau*, Berlin 1999, S. 98
Gropius, Walter, *Idee und Aufbau des staatlichen Bauhauses Weimar*, München 1923, S. 30
Gropius, Walter, *Die neue Architektur und das Bauhaus*, Mainz 1967, S. 30
Hirdina, Heinz, *Neues Bauen, neues Gestalten: das neue Frankfurt/ die neue Stadt; eine Zeitschrift zwischen 1926 und 1933*, Dresden, 1984, S. 114
Höpfner, Rosemarie, *Ernst May und das neue Frankfurt 1925–1930*, Berlin 1986, S.114
Hoffmann, Hans Wolfgang und Ulf Meyer, u.a.: *Architektur in Berlin und Brandenburg*, Berlin 1997, S. 124 und S. 30
Institut für Denkmalpflege (Hrsg./Ed.), *Die Bau- und Kunstdenkmäler in der DDR – Hauptstadt Berlin II*, Berlin 1987, S. 104
Isaacs, Reginald, Walter Gropius – *Der Mensch und sein Werk*, Bd. 2, Berlin 1984, S. 131
Jaeggi, Annemarie, *Fagus – Industriekultur zwischen Werkbund und Bauhaus*, Bauhaus-Archiv, Berlin 1998, S. 24
Jaeggi, Annemarie, *Adolf Meyer – Der zweite Mann. Ein Architekt im Schatten von Walter Gropius*, Bauhaus-Archiv, Berlin 1994, S. 18, S. 24, S. 25f., S. 28, S. 42, S. 55 und S. 72
Jost, Karl, *Hans Fischli – Architekt, Maler, Bildhauer*, Zürich 1992, S. 128

Landesdenkmalamt Berlin (Hrsg./Ed.), *Denkmaltopographie Bundesrepublik Deutschland, Baudenkmale in Berlin, Bezirk Zehlendorf, Ortsteil Zehlendorf,* Berlin 1995, S. 67.

Lichtenstein, Claude und Andrea Gleininger (Hrsg./Ed.), *Ferdinand Kramer – Der Charme des Systematischen. Architektur, Einrichtung, Design,* Ausst. Kat. Museum für Gestaltung Zürich, Deutscher Werkbund Frankfurt, Bauhaus Dessau, Gießen 1991, S. 100f.

Mittmann, Peter, ›Das Neufert-Haus in Gelmeroda – 1929 entstand das Holzversuchshaus des Bauhäuslers Ernst Neufert‹, in: *Weimar Kultur Journal,* Heft 9, Sept. 1994, S. 94

Magnago Lampugnani, Vittorio (Hrsg./Ed.), *Lexikon der Architektur des 20. Jahrhunderts,* Ostfildern-Ruit 1998, S. 72

Nerdinger, Winfried, *Der Architekt Walter Gropius,* Berlin 1996, S. 18, S. 24ff., S. 28, S. 40, S. 58, S. 70, S. 80, S. 92 und S. 132f.

Nerdinger, Winfried, *Das Bauhausgebäude von Walter Gropius,* in: Klaus Kinold (Hrsg./Ed.), *Architektur und Beton,* München 1994, S. 30

Nerdinger, Winfried und Cornelius Tafel, *Architekturführer Deutschland 20. Jahrhundert,* Basel, Boston, Berlin 1996, S. 56 und S. 67

Prigge, Walter (Hrsg./Ed.), *Ernst Neufert. Normierte Baukultur,* Frankfurt am Main 1999, S. 94

Probst, Hartmut und Christian Schädlich, *Walter Gropius: Der Architekt und Theoretiker,* Werkverzeichnis, Bd. 1, Berlin (Ost) 1985, S. 28, S. 70 und S. 92

Rasch, Bodo, *Wie die Weißenhofsiedlung entstand,* Köln 1999, S. 44

Rave, Rolf und Hans-Joachim Knöfel, *Bauen seit 1900 in Berlin,* Berlin 1968, S. 106, S. 124 und S. 130

Rentschler, D. und W. Schirmer (Hrsg./Ed.), *Berlin und seine Bauten, Teil IV: Wohnungsbau, Band B: Die Wohngebäude – Mehrfamilienhäuser,* Berlin 1974, S. 46 und S. 102

Risse, Heike, *Frühe Moderne in Frankfurt am Main 1920–1933,* Frankfurt am Main 1984, S. 86 und S. 114

Rüegg, Arthur (Hrsg./Ed.), *Das Atelierhaus Max Bill 1932/33 – Ein Wohn- und Atelierhaus in Zürich-Höngg von Max Bill und Robert Winkler,* Niggli Baumonographie, Zürich 1997, S. 127

Rümmele, Simone, *Mart Stam,* Zürich 1991, S. 44, S. 68, S. 86, S. 114

Schmidt, Thomas, *Spiel- und Sportplätze, Sportparks, Sportfelder und Stadien,* in: *Berlin und seine Bauten, Teil VII, Band C: Sportbauten,* Berlin 1997, S. 108

Tafel, Cornelius, *Die Sanierung der Häuser Auerbach (1924) und Zuckerkandl (1927–1929) von Walter Gropius in Jena,* in: *Detail,* Heft 4, 1998, S. 58

Tegethoff, Wolf, ›Das Haus Tugendhat – ein Schlüsselwerk der Moderne in Brünn‹, in: Stiller, Adolph (Hrsg./Ed.), *Das Haus Tugendhat – Ludwig Mies van der Rohe – Brünn 1930,* Salzburg 1999 (Reihe Architektur im Ringturm V), S. 88

Tegethoff, Wolf, ›Industriearchitektur und Neues Bauen – Mies van der Rohes Verseidag-Fabrik in Krefeld‹, in: *Archithese 3,* 1983, S. 112

Timm, Werner, *Alfred Arndt, Gertrud Arndt – Zwei Künstler aus dem Bauhaus,* Ausst. Kat. Museum ostdeutsche Galerie Regensburg, bearb. v. Gerhard Leistner, S. 64

Weber, Helmut, *Walter Gropius und das Faguswerk,* München 1961, S. 24

Wilhelm, Karin, *Walter Gropius. Industriearchitekt,* Braunschweig 1983, S. 40

Wilk, Christopher, *Marcel Breuer – Furniture and Interiors, The Museum of Modern Art,* New York 1981, S. 126

Wingler, Hans Maria, *Das Bauhaus 1919–33. Weimar, Dessau, Berlin und die Nachfolge in Chicago seit 1937,* Köln 1975, S. 30

Winkler, Hans Jürgen, *Der Architekt Hannes Meyer,* Berlin 1989, S. 84

Wirth, Irmgard, *Die Bauwerke und Kunstdenkmäler von Berlin-Stadt und Bezirk Charlottenburg,* Berlin 1961, S. 108

Wolsdorff, Christian, *Bauhaus in Berlin – Bauten und Projekte im Überblick,* Bauhaus-Archiv, Berlin 1995, S. 104 und S. 130

Wolsdorff, Christian, *In der höchsten Vollendung liegt die Schönheit – Der Bauhaus-Meister Alfred Arndt (1898–1976),* Bauhaus-Archiv, Berlin 1999, S. 64

Wörner, Martin und Doris Mollenschott, *Architekturführer Berlin,* Berlin 1909, S. 46, S. 67, S. 70, S. 106, S. 108 und S. 124

Zukowsky, John, *Mies reconsidered: His Career, Legacy, and Disciples,* Chicago 1986, S. 14

Der Fotograf / The Photographer

Hans Engels ist seit 20 Jahren auf Architekturfotografie spezialisiert. Die Bandbreite seiner Arbeiten reicht dabei von historischen Themen bis zu zeitgenössischen Entwicklungen. Seine Fotografien wurden in zahlreichen Büchern und Magazinen publiziert und in Ausstellungen in ganz Europa gezeigt. Zuletzt erschien im Prestel Verlag 1999 sein Buch *Havana. The Photography of Hans Engels.* Engels lebt in München. www.hans-engels.de

Hans Engels has specialized in architectural photography for the past twenty years. His work runs the gamut from historical subjects to contemporary developments in visual culture. His photographs have been published in numerous books and magazines and have appeared in exhibitions throughout Europe. His book, *Havana: The Photography of Hans Engels,* was published by Prestel in 1999. Engels is based in Munich. www.hans-engels.de

Der Autor / The Author

Ulf Meyer, freier Autor, Journalist und Kurator für Architektur und Städtebau in Berlin, studierte Architektur in Berlin und am Illinois Institute of Technology, einer der Nachfolgeschulen des Bauhauses. Er ist Redakteur beim *BauNetz Onlinedienst für Architekten* und schreibt regelmäßig für verschiedene deutsche und internationale Zeitungen und Zeitschriften. 2000/01 war er Leiter des Referats für Öffentlichkeitsarbeit bei Shigeru Ban Architects in Tokio und 2004 Gastredakteur beim *San Francisco Chronicle.*

Ulf Meyer is an author, journalist and curator in Berlin specializing in architecture and urban planning. He studied architecture in Berlin and at the Illinois Institute of Technology, one of the successors to the Bauhaus. He is a journalist for *BauNetz,* an online service for architects, and his articles have appeared in various newspapers, journals, and books. In 2000/01 Meyer headed up the public relations department at Shigeru Ban Architects in Tokyo and in 2004 he was a guest contributor for the *San Francisco Chronicle.*